营地——毕业设计训练教案

广州美术学院 设计学院 建筑与环境艺术设计系 杨岩 李小霖 陈瀚 谢菊明 编著

CAMP

MARCH.15-JUNE.8

中国建筑工业出版社

图书在版编目（CIP）数据

营地——毕业设计训练教案/广州美术学院等编著.—北京：中国建筑工业出版社，2008
 ISBN 978－7－112－10283－9

Ⅰ.营… Ⅱ.广… Ⅲ.艺术—设计—毕业设计—高等学校—教学参考资料Ⅳ.J06

中国版本图书馆CIP数据核字（2008）第124226号

责任编辑：唐　旭
责任设计：崔兰萍
责任校对：王　爽　孟　楠

营地——毕业设计训练教案
广州美术学院　设计学院　建筑与环境艺术设计系
*
杨　岩　李小霖　陈　瀚　谢菊明　编著
中国建筑工业出版社出版、发行（北京西郊百万庄）
各地新华书店、建筑书店经销
北京图文天地制版印刷有限公司
北京中科印刷有限公司印刷
*
开本：787 × 960毫米　1/16　印张：19¾　字数：763 千字
2008年8月第一版　　2008年8月第一次印刷
定价：48.00元
ISBN 978－7－112－10283－9
　　　　　（17086）

版权所有，翻印必究
如有印装质量问题，可寄本社退换
（邮政编码　100037）

空间的故事

我们做的是一个有故事的空间,同时也记录我们做空间的故事。
WE CREATE SPACE WITH IT'S STORY
AT THE SAME TIME
WE INNOVATE SPACE'S STORY.

序

营地——有关07建环的毕业设计教育方式

"07毕业设计营",是广州美术学院设计教育中第一次出现的名称,为了它,相关的师生们至少提前一年就已开始酝酿。建筑与环境艺术设计系主任杨岩老师没少为此操心,其间他与人交谈的主要内容均为"07毕业设计概念",可谓走火入魔,完全进入状态;李小霖和陈瀚这两位指导教师,虽是刚加盟教师团队的青年才子,但在这次压力超常的"教学实验"中,他们都倾注了火热的激情;另,身为工学背景的谢菊明老师亦为美院师生的"毕业设计投入状态"所折服;07毕业设计营的37位同学,与教师们相互感召,相互激励,怀着紧张、兴奋且忐忑的心绪,分别从"点火"和"预热"的两端,对视而行,越走越近……

"07毕业设计营"是什么,它是"双重压力"。这压力首先来自企业的实题,由清晰的时间和明确的金钱交相核定的价值,客观而简捷地界定着对应的设计途径、程序、手段以及评判取向;这压力还来自包括广州集美组设计公司的师兄师姐们在内的"成功设计师榜样群",这些榜样中的大多数,昔日曾与设计营成员们同校同师,而今已在设计行业中成为脊梁和表率。其间何谓蜕变升华的本质?何谓取精存真的途径?服务、实务、职场、市场……这些方位是更多地排列为线性的秩序,还是呈现着边界的模糊与不定?

"07毕业设计营"是什么,大概是重识"受教育者"身份,依设计范畴的最宽泛概念,动态地添加工作定义、职责及途径;大概是以"项目"的名义,接受尽可能接近真实的设计锤练;大概是以"题目"的名义,焕发尽可能有强度的设计之欢愉。

"07毕业设计营"的启动,可谓在回报师生们一年准备的心血,尽管刚开始时还谈不上成果,但师生们的状态已令人欣慰,那种状态非常阳光、非常迷人,它理应属于设计人的状态。

"07毕业设计营"的进行,因师生之间、供需之间、项目之间乃至甲乙方之间,均在发散与限定、必然与偶发、经验与未知、尝试与预见等的对应中交织出丰富且生动的"非经验"内容,这无论对个人积累还是职业生涯,无论对院校教育还是企业期待,均利大于弊。

"07毕业设计营"成果所呈现的价值,在于对过往设计教育中"核心价值"缺失的正视:

四年的院校教育,是保持"校园内师生授受关系",将设计教学定格于设计"艺术"和"文化"的形而上层面,还是以"设计营方式"为鉴,在本科的最后一年,转换前述僵硬的授受关系,突破前述关于设计的"艺术和文化",适当"提前"(让学生)进入行业进入职场,进入服务进入"问题"。设计营的结果不仅使学生、教师乃至教学管理者都深切地意识到,多年一贯制的环艺设计教育中,最缺乏的"核心价值"是"限定教育",最缺乏的"核心立场"是"客观立场",最缺乏的"核心姿态"是"服务姿态"。因这些核心价值的缺失,使人们不恰当地曲解"空间",如将其视为僵硬和先决的"环境艺术";不恰当地固化"元素",如将其局限为最原始意义的"建筑"和以"文化"为主导的"装饰"。设计营的实践,客观上对上述误区有一定的梳理和突破——在其成果物中,人们能看到"环艺"从未被"教育过"的谦虚(而非主体)姿态:她视目标所需或选取视觉设计,以"识别体系"来展开空间;或遵循营销模式,建立单体间更易操作之秩序;或以细节的工业设计途径,累积空间的使用价值;或因目标任务的宽容,而直接以"风格"主导"规划",演绎平面布局与立面表皮逻辑的特殊联系……这一切,均是过去的环艺设计中"高不成低不就"和"收放两难"的。这些成果的获取,很大程度上得益于对消解前述"三种核心缺失"的努力。

"07毕业设计营"成果所呈现的价值,还在于因应"限定"和"目标"的柔软化姿态。

我们曾习惯于"从整体到局部",因此很少思考可否"由局部到整体";由于习惯于从整体到局部,因此不由自主以局部的方式处理整体,为此,"整体"如在风格上不醒目或在形式上不独特,则不进入"局部"。然而,当直面市场直面"目标"与"限定",往往"整体"因规范或规划,因"市政"或"城规"等而不再具"创新"之可能,不再属"创造"之领域,或者"塑造"不再可行,相反,"改造"则成为创新的主要途径。另,"全新的塑造"仍是任何业主都不能免俗的对设计之要求,而"改造"又很难达至"全新"时,折中和柔软化后的设计路径往往可将"全新"交由"局部",以避开前述"整体"对于"塑造"的无能为力——这类"置换"客观上把设计教育从"艺术与文化"的形而上转换并丰富开来。这样,当设计面对市场,其姿态就更为灵活,其价值就更易呈现。随着中国建筑水平的进步,人们会看到支撑今日空间类设计的,更多将是技术的进步和观念的理性,其中,"技术的进步"将具象为工业设计的渗透和产品(空间类部件)的精准化,关于此,07设计营的每一位参与者可谓感触良多;"观念的理性"则主要表现为设计从关注主观艺术的表现,到逐渐转换为着重对客观问题的解决。而"艺术",则将由解决问题的机智及完善来间接展现,关于此,经"07毕业设计营"历练的每一位参与者亦感同身受。

"07毕业设计营"成果所呈现的价值,还在于因"过程设计"带来的"过程内容"的转换。

设计活动的困难,在于其头绪的纷繁和对应手段的多元,同样,设计活动的价值和魅力也在于对"纷繁与多元头绪"的处理。设计教育(尤其是"规范化"的毕业设计方式)则迥然不同,往往是一个事先设定了因果关系的内化的系统,因此是一个"非设计"的系统。"07毕业设计营"的格局,客观上揭开了原有系统的"非设计性",并较真实地呈现了"职场"有关设计的过程。例如"考勤",不再意味"教学处分"而是关系到"收入是否缩水";同时它由冰冷的机器(打卡机)而非尺度可自行掌握的人(班长或学习委员)来执行;同为"设计小组",其组员关系不再是"同学"而呈程序明晰的责任制约;同为组内"头脑风暴"式的集体讨论,但你来我往的热议不由个人爱好、灵感萌动等主导,而各种限定条件间的相互制约相互搭接,各种潜在价值的沉浮增减权衡选择等,则决定着团队智力的挥洒和应用;同为"指导教师",循循善诱言传身教等再不是他(们)的主业,而内外情报的沟通,优劣条件的处置,有限资金的合理流动,社会资源的有效利用以及对客户行为的必要模拟等,则成为教师们在"营地"的主要职责。

"07毕业设计营",作为同年广州美术学院设计学科有关毕业创作的最重要活动和当年广东设计教育界受关注最多,评价最高的事件之一,尤显醒目和出色。从此意义上说,她无疑是成功的。作为广州美术学院设计学科的带头人,我希望建环系乃至广美所有设计专业系科,都能从中吸取养分,以细密的思考,梳理习以为常的过去之教育模式;以开放的心胸,搭建对应改革开放第二个30年的教育框架。

"07毕业设计营"的意义,不在于简单的"设计为市场服务";"07毕业设计营"的价值,显现为"毕业创作概念"由过去教育预设的内化系统,向由行业决定的、动态且有生命力的专业标准转换。

由衷地感谢中国建筑工业出版社,她向来都是广州美术学院设计学科的有力支持和鼓励者,这次亦然——张惠珍副总编辑高屋建瓴地关注、支持着《营地》,唐旭编辑具体、专业且周到地推动着《营地》的成书。

由衷地感谢广州集美组青年设计师展,该展曾在广州国际设计周上引人注目,为此我们邀请其在广州美院展出并命名为"榜样展";由衷地感谢三雄·极光照明、四川富临实业、乐家洁具等企业给予"07毕业设计营"的支持,他们的完美形象及产品,令设计营参与者们深感温暖和压力,并力求与此匹配且相得益彰;由衷地感谢广州美术学院和建环系每位师生对"07毕业设计营"的支持及理解。

我们曾从不同的方位走近共同的目标,我们将继续搭建适合于新时期建筑与环境艺术毕业设计教育的营地。

感谢设计!

<div style="text-align:right">

中国室内装饰协会 副会长
广州美术学院 副院长
赵 健
2008年7月18日

</div>

自序
毕业设计的设计

> 一直以来，设计教我们做每一件事之前，都要想清楚是为谁而做以及如何去做，也就是设计人常说的"一切从需求出发"。想好了，有计划了，人才有动力和方向，事情做出来，才可能有价值和意义。
>
> ——题记

我国"环境艺术设计"专业的办学，源自20世纪80年代早期，当时的社会需求和美术院校的泛设计教育资源为这门新的专业提供了广阔的土地。"环境艺术设计"教学逐渐脱离其最早依托的装饰、装潢和图案等美术专业，在原室内设计的基础上增加室外即环境的内容，从此，"环艺"的教学体系得以建立并渐近完善。

国内学术界围绕着"环艺"该教什么、怎样教的讨论从未间断过。其专业开设是为了补充传统建筑学在室内外空间关系建构、界面细化、使用功能及空间氛围营造等方面的不足；专业教学常将其分为室内阶段、室外阶段与景观阶段。因此，它的成长注定与传统的建筑学结伴而行。"环艺"设计现已初步形成有别于装饰、装潢、装修的较完整的系统，在建筑学体系的支撑下，逐渐梳理出自身的内涵与外延。但由于仅成长发展20年了，故学科立足点的界定、专业自身的理论完善、教学模式的优化、跨专业的连接、教学管理组织、学术及项目成果的总结、评估、交流等，仍然不尽完善。对于种种问题的思考和讨论，自然引起不少困惑和焦虑，也促使更广泛的专业人群加入到学科关注和实践探索的行列中来。

信息社会的发展使世界越来越透明、均质、平坦。各种资源与现今的教学模式如何有效对接，老师在教学中应扮演怎样的角色，如何为学生搭建开放、实效的学习平台等问题，都成为当下设计教育必须思考的问题。艺术设计作为一门应用学科，体验式的学习过程显得尤为重要。在高度信息化的现代社会环境中，与现实的人、事、物进行直接接触而产生的感动越来越珍稀可贵。无论信息多么丰富，网络资讯多么便捷，都无法与这种亲身体验相比。生活体验、环境体验和专业体验对于学生的设计手法与经验的积累有重要关联和影响，而他们最缺乏的往往就是这些方面，普遍想的多，做的少。学校教学中的抽象命题、虚题虚做、实题虚做在相当程度上已不能对应专业训练的目标。这样的课堂作业不真实、难操控，形不成解决问题的能力，设计价值难以验证。

毕业设计作为大学本科课程的最后一个阶段，历来是艺术设计类各专业的重要环节。它是4年教与学成果的综合反映，同时折射院校专业办学水平，并决定学校在社会及业界的声誉与地位。但随着近年就业压力的增大与院校在设计实践及职业指导方面的缺失，毕业设计衍变为学生们求职就业的应聘期或公关期，在

少数学生眼里，它已黯然失色，甚至可有可无。而一些学校迫于就业率，也就放松这一环节，对毕业前松散的教学状态睁只眼闭只眼。某些情况趋于严重的，出现了教学组织混乱、课程断裂、内容杂陈、学生的学习结果天壤参差等问题。

基于上述的种种思考，本着为学生、为学校，以及为社会负责的立场出发，重新审视毕业设计教与学的价值趋向，让学生创造性地将4年所学全部加以综合运用，引导学生通过毕业设计环节获取设计真实体验与职业角色训练，成为了广州美术学院"建环系"07届本科毕业设计课程教学的重要目标。

我们把握学生对于毕业设计课程教学的需求体现在两个方面：系统知识的梳理和引导、专业素质与从业要求的对应，于是将本次毕业设计课程在组织和内容上作了重大变革。课堂作为教学载体和形式，尽可能地提供具体真实 。我们提出将学术成果、教学成果、商业成果、创业成果作为课程目标。通过这些成果，我们要把本科学业的终点转化为就业、创业的起点。通过老师与学生共同组成"半年公司"的形式和制度，让学生们以"准设计师"的角色，进入到高强度、实效绩的设计项目课题中训练，共同体验并承担专业责任、商业责任、社会责任，为他们进入社会，胜任专业职能打下基础。其中成员体验和工作实绩是两个重要衡量因素。在本次毕业设计营中，师生一开始就共同面对客户、面对市场，实地勘测调研。整个过程犹如旅行团一般，以整条路径整套行程来规范课堂、推进进度。在此，老师是导游，同学是游客，课题是景点。四位老师从一开始的项目总体指导，到之后每一推进阶段的方案讲评，再到每天每人的实时辅导，乃至中间穿插以案例、范本分析的讲座式课程等，事无巨细，参与其中。从第一次接触客户到各阶段的汇报交流，都分批指导同学。客户反馈意见与老师点评亦相互参照。每一次设计概念自下而上、自上而下地来回激荡，每一个方案都接受来自多方关注者的审视与评论。在这样的历练与碰撞中，设计营的每一个成员都逐渐成形，逐渐丰满。

在3个月的时间内，"07毕业设计营"圆满完成了与四家企业单位签订的项目研究设计合同。收获了包含学术、教学、商业及创业管理等方面的多元成果。这些成果已融于相关的展板、模型、作品（出版物）中；我们的设计方案在现实中的空间形态已见端倪。而更令人欣慰的，则是已经生根于学生们心中的，面对今后未知挑战的自信。

"07毕业设计营"播下的是充满生长力量的种子，如今我们把这个关于成长的故事完全真实无遗地呈现在读者面前，希望它开枝散叶，带给我们新时期设计与设计教育一片新彰显的风景……

<div style="text-align:right">

杨岩　副教授
广州美术学院设计学院
建筑与环境艺术设计系主任
07设计营总策划

</div>

010 空间的故事

080 概念设计阶段·三雄组

166 深化设计阶段·地产组

210 概念设计阶段·乐家组

274 深化设计阶段·临建组

306 团营展

106 深化设计阶段·三雄组

128 概念设计阶段·地产组

224 深化设计阶段·乐家组

252 概念设计阶段·临建组

315 后记 ...

空间的故事

我们做的是一个有故事的空间,同时也记录我们做空间的故事

WE CREATEA SPACE WITH ITS STORY
AT THE SAME TIME
WE INNOVATE SPACE'S STORY

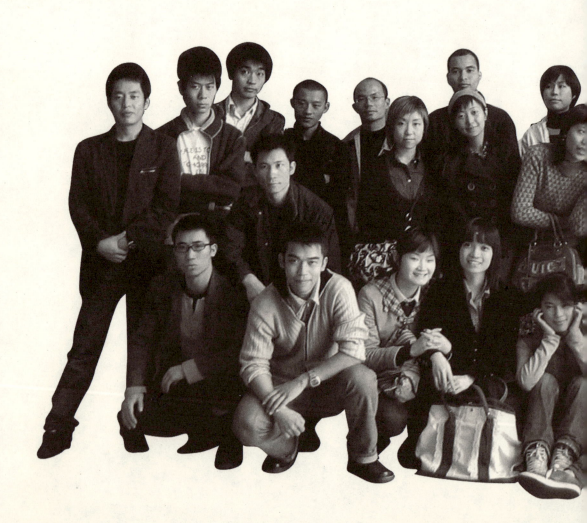

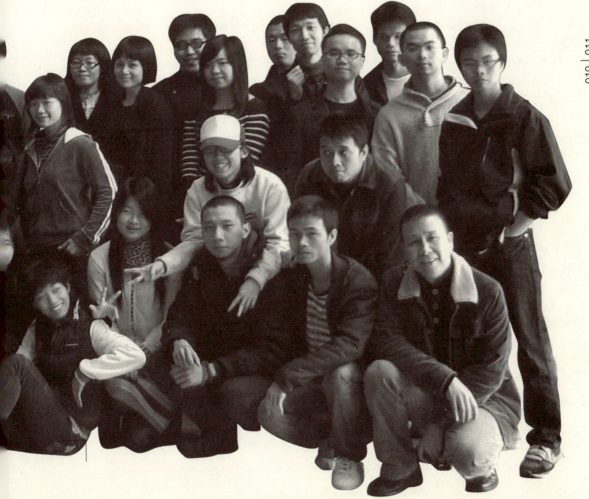

起源＋策划

＜角色人物 教师团队

杨岩 副教授

高级环境艺术设计师
高级室内建筑师
广州美术学院设计学院建筑与环境艺术设计系主任
广东省装饰行业协会专家成员
《装饰》DECO会刊专家编委成员
广州新电视塔专家咨询组成员
人民日报广州房地产羊城八景专家评委成员
"07毕业设计营"策划人

一直以来，设计教我们每做一件事之前，都要想清楚是为谁而做以及如何去做，也就是设计人常说的"一切从需求出发"，想好了，有计划了，人才有动力和方向，事情做出来，才可能有价值和意义。

毕业设计作为艺术院校各专业的大课程，如何把它做得更有价值和动力，是值得好好设计的一个课题。在国家计划分配的年代，毕业设计成绩的好坏对于学生和学校都至关重要。成绩好了，学生凭它能分配到好的单位，它能影响学生的就业、工作，甚至一生。而对于学校，它是教学成果的重要反映，直接影响到一个学校的办学水平。所以它也历来是学校领导和老师最为重视的一个课程。但这些年随着市场经济的发展，自主就业的改变，这门课程对学生来说不再是就业、工作、能力的重要依据，在一部分人眼里，甚至变成可有可无的一个阶段。因为一般学生大四上学期就已经开始找工作了，只要能及格，毕业设计课程成绩的高低不会对他们有多大影响。基于这种现状，我想，这门课程可以做适当的改革吗？能否站在为学生做事、为学校做事、为市场做事的角度来设计这门课？思考的结果，就有了"07毕业设计营：空间的故事"这样一个题目，就有了"我们要做一个有故事的空间，同时记录我们做空间的故事"这样一个提要。我们提出：将学术成果、教学成果、商业成果、创业成果作为我们的课程目标。通过这些成果，让学生们把本科学业的终点转化为就业、创业的起点。通过老师与学生共同组成"半年公司"的组织形式，让学生以"准设计师"的角色，进入到我们的"设计营地"集中训练，共同体验社会责任、商业责任、专业责任。为他们今后承担专业工作打下切身实践的基础。就这一点想法，我们试着、做着……希望它播种、成长、茁大！

李小霖

广州美术学院设计学院建筑与环境艺术设计系教师
毕业于广州美术学院设计系环境艺术设计专业获学士学位
美国旧金山艺术大学AAU获建筑学硕士学位
曾任广州集美组室内设计工程公司高级设计师
集美组北京设计室主任
曾任教于旧金山艺术大学本科部
曾任美国KAPLAN MCLAUGHLIN & DIAZ建筑师事务所设计师
现任IAPA 国际建筑平台（澳洲）设计顾问公司设计顾问

"设计是什么……" 一直以来我都不停地自问。看似简单的二字，背后好像隐藏着许多。我想趁这次在辅导07毕业班设计营的过程中，去尝试捕捉那些答案。

"模式"与"形式"的结合,能制造出"美感"吗？如果能，那么，好像在社会改良的过程中"美"的意识既是催化剂，又是成果目的。在时空变化和时代的蜕化中，让这群2007年将要昂首步入社会的毕业生有一个这样机会：去摸索和捕捉美学与社会、城市与个人、学院与企业的之间的对接关系。

我会用包容和理解的眼光去看待2007年，也期望着07毕业设计营的成功……

< 角色人物 教师团队

陈瀚

2002年毕业于广州美术学院设计环境艺术系，获学士学位
2006年毕业于广州美术学院建筑与环境艺术设计系
获硕士学位并留校任教
致力于品牌空间设计的实践、研究与教学

关于设计：快乐设计！享受设计！

关于设计营

　　由杨岩老师倡导的"07毕业设计营"这一概念，是广州美术学院设计学院建筑与环艺设计系教学活动的尝试，也是同学们在广美建环四年所学专业知识的汇总；是营员们在直面企业实题压力中的历练，也是师生们以设计为目的共同努力的过程。"07毕业设计营"的启动仅是开端……

谢菊明

1995年重庆建筑大学本科毕业
先后在江西、深圳、重庆等地的设计单位
从事建筑设计和室内设计工作
2004年毕业于重庆大学建筑城规学院
获硕士学位
同年任教广州美术学院设计学院建筑与环境艺术设计系
致力于空间设计、建筑技术的教学、实践与研究

关于设计：设计反映生活，追求瞬时的感动和长久的恬淡。
关于设计营
期望通过集中，改变散漫；通过分工，提高效率；通过协作，形成整体。

< 角色人物 学生成员

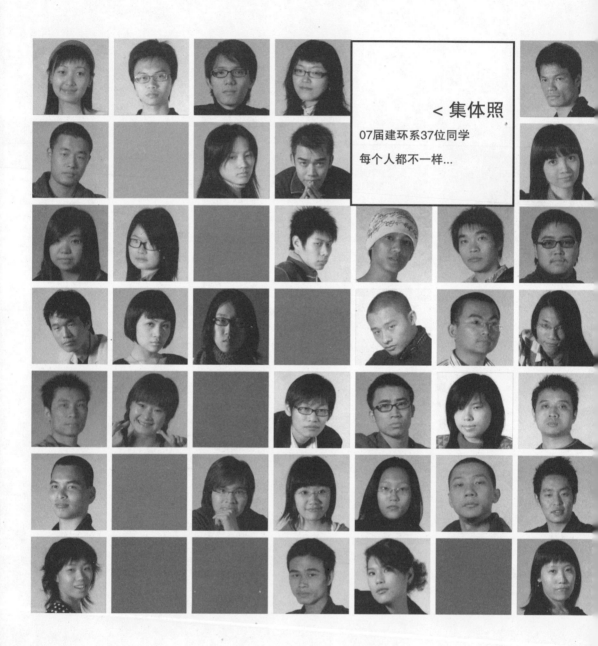

< 集体照
07届建环系37位同学
每个人都不一样...

李思惠		骆嘉莉	何剑雄	李路通	安 娃
郭洁欣		黄江霆	陈艺文		刘 屹
魏 抨	邢树学	唐志文	赵 阳	钟文燕	林略西
张宗达	徐 聘	何 休	李宏聪	林耿帆	聂汉涛
程云平	刘 晶	江仲义	潘 琳	刘希蓝	林远合
陈 宁	张楚洪	陆小珊	曾美桂	林绍良	丁国文
王 雅		唐子韵	王 韬		朱美萍

空间的故事

人员构成： 杨岩老师 李小霖老师 陈瀚老师 谢菊明老师
07届建环系37位同学
时 间： 2007年3月15日至2007年6月8日
地 点： 广州美术学院大学城教学区B-604

< 故事背景

　　这是一群热爱设计的学生在老师的带领下自编、自导、自演的故事……

　　故事的起因缘于"07"这个数字。是的，2007年，这群学生就要面临毕业，离开学校，加入到社会浩瀚的就业大军中。我们已经准备好了吗？我们对自己的设计、创造能力有自信吗？我们是否有足够的专业适应能力去完成实际工作中的设计任务，是否具备充分的就业、创业能力去担负属于我们的设计责任呢？满怀疑惑的学生来到有着相同思考的老师面前，双方的想法不谋而合，大家决定一起去寻找答案。于是，有了今天的"07毕业设计营"以及它身后充满未知与无限的故事。

< 故事线

　　这个故事以广州美术学院设计学院建筑与环境艺术设计系的2007年毕业设计为契机，老师与37位学生共同组成"半年的公司"，以"07毕业设计营"这个团队的名义迈出创业的第一步！设计营成员根据自己的意向并在老师的整体调配下，组成不同课题工作小组，分别策划完成四个项目课题——产品与空间的延展研究、生活模式与空间研究、企业品牌与企业总部空间研究、临时性空间研究。我们整合团队拥有的所有资源，积极建立与投资者、赞助商的合作平台，最终将以签订合同的方式确立合作关系。我们的任务是发现问题并寻找现实解决依据，由学生向老师（团队的总负责人）提交方案，方案的审核将依照项目的可行性、商业价值、学术价值等标准来进行……

　　设计营形成的成果是多元的，它包含学术、教学、商业及创业等方面，这些成果已融于相关的展板、模型、作品（出版物）中，甚至其在现实中的空间已见端倪。而更令人期待的，是生根于同学们心中的面对今后未知挑战的自信。

　　故事的结尾：大家各自带着相同的一本毕业设计作品集，大步迈向人生的下一站。

　　2007年，我们将本科学业的终点转化为就业、创业的起点，新的故事又将上演……

＜ 故事场地 B—604

从前

广美大学城教学区B栋604课室，原本是建环系的学生自习室，当同学们选择在这里开始毕业设计的时候，故事就从这里发生了。有了老师的加入，这里便成为设计课堂；当课题方向确定之后，这里又变成了设计实验室。07届毕业班37位同学的毕业成果将在这里孕育和诞生，这里也是这批未来设计师的成长摇篮。

现在

设计营的第一课，就是根据设计工作的需求和场所限定，由同学们自己动手搭建"营地"（课室）。他们自己计划并选购材料，并一钉一锤自己动手安装。整个设计营期间，全班37位同学将在这里，每天朝九晚五与正式公司一样地严格打卡上下班。

将来

在这里发生的一幕幕故事及一个个瞬间，必将成为07设计营全体成员难以忘怀的经历与记忆。它充满期望，像是有生命一样，将会成长。它可能成为未来某个著名设计团队的名字，也可能成为一个设计名作的代号，还有可能成为一本期刊或一本专著的封面，它还有更多的可能，因为我们有无限的梦想！

＜ 故事影响

用"集训"的手段、"体验"的形式、"实战"的环境，使学生"心悦诚服"地进行毕业前最真实、最全面、最完整的"就职预演"，以此开创性的尝试，来实践于个人、于学校、于行业都极有价值的"研究型课程"。

我们把分段教学连接成整体的课题系统，把过去学生的分散作业方式，改为公司运作状态的集中辅导。整合所有的资源，以服务于学生和教学过程。我们与企业合作，共同选择有探讨价值的课题。企业提供实题（项目），同时配套项目经费，07毕业设计营则用设计服务和研究性成果等回应企业。学校在完成项目的基础上，通过适度的宣传推广，加强企业品牌的社会影响。另外，我们将07设计营的整个运作（教学）过程，制作成影像资料，同时出版连载过程动态的实录刊物，并按各个项目的推进阶段由媒体向社会报道。在引入企业资源的同时，把学校宣传出去，把产、学、研的教学成果汇报给社会，从而形成学生、院校、企业各取所需，相辅相成的"多赢"局面。

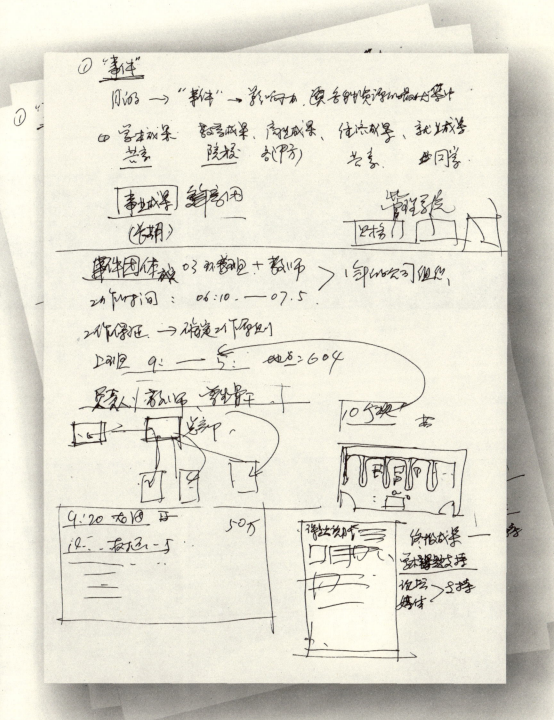

招商+签约

老师及同学对选题进行分析与讨论

与三雄市场总监在洽谈

与乐家洽谈中

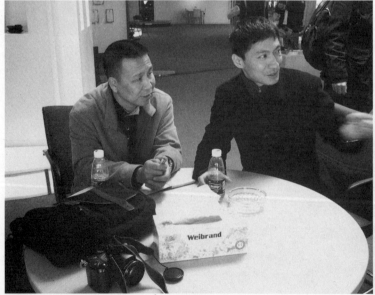
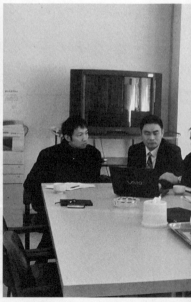

乐家联络函

杨教授，陈老师：

　　我公司的合同已签出，我将于明天把它寄出来。另外，我们的总经理建议你们找一本书作参考。书名是"The bathroom" 2nd edition by Alexander Kira（作者） Edited by Viking Press（印刷商），有关作者的身份是：Alexander Kira was the director of the housing and enviromental studies of Architecture > school of Cornell University. 这本书看你们能否在图书馆里借到或在网上查一下。另外，我公司还有一本书从国外带回来的，也是对你们这个研究很有帮助的。我晚点将会把它的复印件寄给你们，希望对你们的研究有帮助。如有问题，请与我联系，谢谢！

Regards,

Bonny

与乐家洽谈中

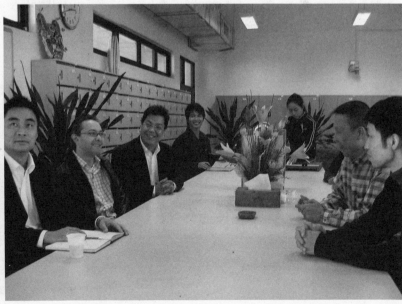

发动+建营

研究课题方向

- 城市居住区的商业空间
- 公共空间整合：建筑、景观、室内
- 室内环保材料的开发和应用
- 企业品牌及销售终端的设计延展
- 空间、产品、材料的跨专业研究
- 临时建筑研究

分组

1　卫浴产品—空间　产品应用与延展终端空间研究（产品与实际运用空间对接研究）

小组成员　刘希蓝　赵　阳　邢树学　郭洁欣　陆小珊　曾美桂

2　照明产品—空间　产品应用与延展终端空间研究（产品与实际运用空间对接研究）
企业品牌及产品销售终端空间研究。

小组成员　刘　晶　骆嘉莉　赵　阳　张宗达　钟文燕　朱美萍　陈艺文　林耿帆
曾美桂　程云平　刘　屹

3　地产—空间　房地产的商业模式与空间研究，VI视觉传达设计与销售终端空间研究

小组成员　王　雅　李宏聪　李路通　李果惠　张楚洪　徐　骋　丁国文
何剑雄　邢树学　安　娃　程云平　陈　靖　陈　宁　何　休
潘　琳　王　韬　刘　屹　唐子韵　林绍良　林耿帆　唐志文

4　临时性建筑

小组成员　江仲义　黄江霆　林远合　刘希蓝　潘　琳　王　韬　丁国文
张楚洪　徐　骋　安　娃　李果惠

5　自由项目组

课题 项目介绍

照明及展示项目课题研究
临时性建筑课题研究
地产规划与建筑设计研究
卫浴产品与使用终端空间设计研究

课题提供方：
广东东松三雄电器有限公司
乐家洁具贸易（上海）有限公司
四川绵阳富临房地产有限公司
广东南海嘉州广场基地

三雄·极光照明项目课题研究

小组成员：林联帆、刘晶、钟文燕、骆嘉莉、陈艺文、张宗达、曾美柱

项目介绍：
三雄·极光照明是国内最具综合竞争实力的绿色照明生产企业之一。在为结合企业文化作出设计的过程中，我们将始终结合企业的绿色环保概念，包括：1. 企业总部空间以及生产空间研究。2. 企业品牌及销售终端空间研究。

甲方的要求：
1. 对原有品牌形象提出建议性的符合企业文化的改良方案，并应用于厂区对标识系统存在的不足点进行改良调整上。
2. 对总部展厅重新进行设计。
3. 将思路延伸至分销点的展示设计。

最终成果：
1. 厂区改造方案两个。
2. 总部展厅七个。
3. 分销展厅方案七个。

方案切入：
在厂区企业文化改良的初步方案中，我们始终贯彻品牌所倡导的绿色环保概念，围绕绿色展开无限的改良可能性。强化厂房的企业文化气氛作为根本出发点，以"绿色色阶"的概念对厂区进行功能分区，重点把握功能性、符号性和多样性的协调。用最直接的符号、最简单的色彩、最有效的方法，为三雄企业文化重新注入活力。

卫浴产品与使用终端空间设计研究

小组成员：郭洁欣、朱美萍、唐子韵、赵阳、邢树学、陆小珊

项目介绍：
本项目是卫浴产品与使用终端空间对接的研究课题，以案例需求的特点作为整个设计操作的主导与支持，跨专业界限的设计研究课题，并考量其相关的设计方向与研究方式。

课题内容：
从类型学的角度出发，对中国卫浴消费市场进行调研，寻找现在或将来具有消费能力的人群，通过对这些人群的分析而将其类型化。最后为其配置与其需求相对接的卫浴产品和空间设计。

研究涉及范畴：
1. 通过对使用人群的年龄、性别与卫浴和它的功能，在相关生理学的基础进行调研。2. 通过不同的文化和社会人群对于卫浴的态度和行为进行调研，我们特别在找出东西方人们的差别方面感兴趣。3. 调研卫浴使用的地方：家里、住房、酒店、工作室、餐厅、酒吧、医院、商业中心等。4. 调研卫浴的环境损耗，特别是水的消费和维护。调研卫浴所需要的水资源在不同的场所和房子里的使用成本及长期的维护成本。5. 作为美学的目标的卫浴运用，卫浴设计技巧和可视元素之间的融合。

课题成果：
1. 品牌及空间的调研及策划报告1份。2. 各种设计文件（图纸及各类演示）：a) 产品及装置设计，b) 空间延展设计，c) 相关的研究论文2篇。

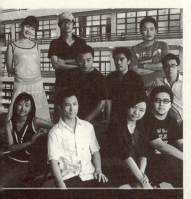 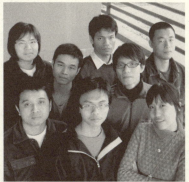

临时性建筑课题研究

小组成员：潘 琳、安 娃、刘希蓝、何 休
陈 宁、林远合、江仲仪

项目介绍：
　　在资源节约的角度，未明确土地、待开发土地长期浪费着我们的土地资源，临时性建筑成为了极具潜力与挑战的项目。当设计的模数化探索与临时性建筑相结合时，产业生产的标准化与预制化问题在本应早就通行的设计行业终于让我们在实践中所触及。本项目的特殊环境使中性、涵蓄、静默成为建筑主调，但其中蕴含的能量是巨大的，"沉默是金"。随模数的深入，临时性建筑的可变、灵活的特性饱含于静默之中，而模数的深入同时诱发了以产品的配置标准为概念，通过对设计思维"量化"的探求取代现时"二次装修"、风格、豪华等流行空间标准的巨大课题。并且，在满足功能合理，工业化生产，产品高质之后，我们对美学原则的追求不能放松，往日为了达到某方面而牺牲另一方面的情况我们努力以这四个方面共赢的结果来取代。虽然这是一个小项目，但我们定将会把其做细，做深。

课题内容：
　　1. 临时性建筑内容为酒吧和咖啡厅。
　　2. 一个月会举行一、两次活动。
　　3. 营造"酷"的氛围。

四川省绵阳市桃花岛规划项目

小组成员：程云平、刘 屹、林绍良、王 韬
李果惠、何剑雄、李路通、王 雅

项目介绍：
　　桃花岛位于四川省绵阳市东南方，为一无人荒岛，被涪江、安昌河和芙蓉溪三江所环绕。现需开发为商业与居住结合的小区。项目总面积23万m²，其中酒店区（包括会展功能）3万m²，住宅区20万m²。随着城市的发展，我们将对该岛的城市公共空间的延伸和生态人居环境的发展进行研究。

课题内容：
　　进行商业与住宅相结合的生态人居空间改造，体现一定的时代特征。住宅部分以20万m²左右为基础，内含酒吧街、多层住宅，以具有时代感的设计形式来组织。在完成初步方案设计后，我们的设计团队将会对规划项目中的主要节点进行深化设计。

最终成果：
小区用地规划概念成果：
　　1. 用地规划总平面；
　　2. 小区道路交通系统平面图；
　　3. 小区景观绿化规划平面图。

桃花岛地产酒店项目

小组成员：张楚鸿、徐 骋、丁国文、李宏聪
唐志文、聂汉涛

项目介绍：
　　四川省绵阳市桃花岛会展公寓（在向甲方汇报方案前称为"会展酒店"）位于绵阳市风景优美的桃花岛住宅小区内，本工程的建设将为绵阳市地区提供首家现代化五星级商务酒店，将显著地改善绵阳市酒店配套服务设施的质量，带动周边的经济发展。其地理位置得天独厚，四面环水，环境优美。初步构思会展和会展公寓，设计成独立而又功能共享的个体。桃花岛用地总面积为23万m²，主要指标：在首次汇报方案中，酒店（加会展）总占地面积3万m²，周边配套住宅建筑面积20万m²。会展公寓最高高度35~50m，在会展的设计上要求会展空间可以实现功能的可变性。汇报后根据甲方的要求有所调整，用地面积增加到5万m²。

课题内容：
　　通过会展酒店的空间营造，研究空间的多元性、可变性、复合性。

课题成果：
　　策划报告，概念性方案。

课室申请表

尊敬的校领导：你们好！

 我们是03级建筑与环境艺术设计系的学生，将于2007年毕业，由于毕业设计的需要，现申请B栋604自修室作为我们的毕业设计基地。

 课室使用时间为2006年10月到2007年6月，具体每天使用时间全天24小时。使用过程中将会搬进电脑20～30台，需要插座32个。

 另外希望学校对自修室的安全问题提供一定保障，比如安装摄像监控设备、安装防盗网、加强保安巡视，提供网络设施（比如ADSL）。

 自修室已在布置中，现提出使用申请，希望能按计划早日投入使用，望学校领导批准。

 此致

<div align="right">

申请班级：03级建筑与环境艺术设计系

2006.9.29

</div>

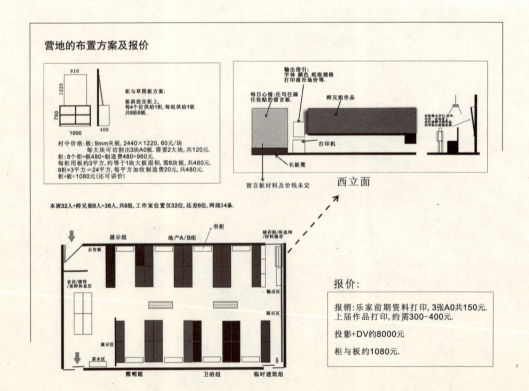

Logo方案初步构想（部分）

最终定案的 logo

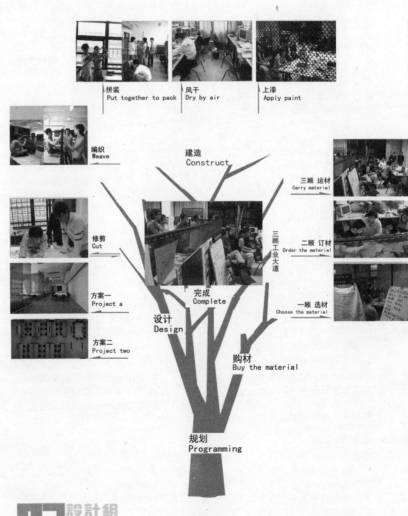

基地建造

> 个人选题初步内容

按学号为序整理出来各同学的初步选题，内容包括选题的切入点，构想的简短陈述（主题支撑点）、进度安排、实现的可能以及需要哪方面的帮助

（编者按：以下选题内容，是老师开题前以同学个人方式提交作为选题参考）

1 郭洁欣　城市连锁酒店
（充气材料）

以充气材料作酒店房间的整体设计，让酒店房间成为一件可复制的产品。务求给消费者一种新的酒店空间体验。在产品研发成功后以其造价高低，来选择消费群体，再结合品牌形象进行推广。寻找应用的充气材料。已经收集部分充气建筑资料。以参加博朗工业设计大赛的入围奖金RMB5000元为资金补贴（不定数），比赛详情请浏览www.braunpraie-china.com。除了已有的跨专业课程还需要工业专业老师指导，需要3D高手的帮忙。

2 王　雅　中低收入者住宅
（经济适用型多层住宅）低成本，工业化的建造方式和材料选择

针对目前我国中低收入者住宅严重缺乏、房地产不断升价的状况，希望通过对工业化、标准化的住宅建造方式的研究及材料的选择，降低住宅建设成本，为社会弱势群体解决住房问题出一分力。制定出初步工作计划表，目前在收集国内外先进建造理念的案例和研究。根据《国务院办公厅转发建设部等部门关于调整住房供应结构稳定住房价格意见的通知》，中国房地产及住宅研究会举办了面向中低收入居民的"中国创新90'中小套型住宅设计竞赛"，而万科集团也在以相同命题征集解决方案，这些都使我看到了实现的可能。可能需要以班级名义与万科集团成立的调研小组进行接洽，希望获得一些资源的支持，还有老师指导一些建造方面的知识。

3 陈艺文　集合住宅 (老人，三口户，两口户，单身)
游玩休憩绿地引进公寓内部与公共通道相结合

整体建筑结构与居住单元结构分离。将游玩休憩绿地引入公寓内部与公共通道结合，使私有空间与共空间共存互相渗透，丰富住宅单元空间，促进居民之间的互往。将居住单元结构与建筑结构分离，在一定条件下居住单元可供住户根据需要组装。同时对于居住单元外部空间也有选择开放或封闭的自由度，与公共空间产生互动。收集资料阶段，目前在制定初步工作计划表。国外有核心住宅的案例，提供场地与公共设施的地下管网，住宅的基本内核或结构体，如承重墙、柱、房顶、卫生间、楼梯间等等，住宅以半成品的形式供应给使用者，使用者再根据需要请有关的技术人员完成最后的空间。与同做住宅的同学交流，寻求资源的支持。

4 刘　晶　城市连锁酒店
1特色化　2 规模化

A 单体采取不同主题的房间（每个房间有自己的主题色彩，再加上消费者自己喜欢的主题内容,作为部分可更换的内容）。B 将传统酒店房间中的坐便器分隔开来，再对其他部分重新整合设计。已制定出初步的工作计划，收集参考新型的房间组合方式，画方案草图。可行性:旅游已逐步成为年轻人消遣娱乐的主要方式，连锁酒店价格在其可以接受范围，保证了他们的需求。这一代人对虚拟世界产生依赖和兴趣，并喜欢通过一些刺激的娱乐排解压力。针对他们，简洁奇趣的房间，无疑是吸引他们的最佳手段之一。需求:1.新型房间的资料共享。2. 房间的可变动部分，需要结构和灯光老师的指导。3. 需要3D高手做一定的协助。

6 陆小珊　用在居住环境的装置
一套可灵活组合的工业化装置，既可用作家具，也可用作空间间隔围合

一些中短期租户（例如暂住一两年甚至几个月的住户），他们想重新布置租来的地方，但是在不能装修破坏租用的地方或不想添置新家具的情况下，可以提供一组装置，这组装置既可以在平时作为家具，也可以通过某种重新安装的方式作为空间间隔。确定此装置的适用空间类型：如中短期公寓，连锁中短期公寓。资料搜集中需要在其他同学的方案中选择一个符合这个装置使用范围定位的空间类型，以合作形式共同设计；或者自己设计一个适合类型的空间，再在里面设计装置。需工业方面的帮助。

7 唐子韵　城市连锁酒店
时尚、环保、模式化的设备减低成本从而降低酒店价格

在充满活力的广州市内建造一所时尚的设计型酒店，针对年轻一族。营造一种新鲜的有别于一般酒店空间的传统思维，另一方面通过标准化、模式化的材料设备，降低酒店建造成本，树立连锁酒店自身的品牌特色。为酒店周边环境作一定的限定，形成一个特定的生活圈。收集国际上各家视觉型、设计型酒店的案例及资料，作一整合，从而研究支撑起自己的立体空间。希望学校帮助与目前城市内的连锁酒店进行接洽，使方案具有实现的可能。另外，还需要装饰装置技术上的支持。

9 李果惠 家族式住宅小区（以竹子为主要建筑材料，混合其他材料）
家族式居住模式，竹子建材

传统意义上家族、几代同堂的概念已经被现代社会的个体户、私人住宅的概念所取代了。换来的是家族成员关系的疏离、人们之间的冷漠。虽然国情和社会现状导致了寸土寸金的现象（如中低收入者住宅严重缺乏），但这不能成为真正意义上同堂、交流空间的借口。已经选好人群、项目基地（以本人家族为对象人群，基地面积53m×16.8m）。收集了一些家族式住宅、竹建筑等相关资料。这个选题是由2006/2007国际竹建筑竞赛所引发的，详情请浏览（www.Bamboocompetition.com），其中组织方表明一些获奖作品会在其资助下建造出来，这是实现的可能性。另一可能性是本人家庭成员集资建造。需要各方面提供参考资料和意见，尤其是力学和构造等一些陌生领域。

14 李路通 假日住宅
精装修，标准化，以软装饰代替硬装饰

以政策倾向做中小户型90m²为前提，不过主要对象是城市中等以上收入家庭，缓解上班族工作压力，提供一个属于自己的安静而价格相对不高的地方。资料查找中，了解其他房地产动向，查找差异，国外有成功案例，最好有更多机会课下与老师讨论。

15 安　娃 城中村的公寓式酒店
分散，整合的居住模式，新的体验

根据对小洲村的现有居住特点的分析，确立分散，整合的居住模式（即，1. 房间分布在村的不同地段，但是统一管理经营；2. 房间是单体独立的但又可以通过桥梁、平台等手段连接为一个整体）。以电子信息为主要沟通媒介。只有几十个房间，但都处于村庄的高视点位置。通过材料的运用，使其与村内事物相融合，其中必定有很多新鲜、有趣的事情发生。可行性的分析完成，收集相关资料，具体设想在进行中。广州市政府已经决定在小洲村发展旅游业，促进其经济的发展。与旅游业相配套的服务接待行业也随之需求。希望创造的新的酒店体验模式可运用性更广泛。

16 朱美萍 罗浮山旅游区景点改善计划（重点项目为60套山顶别墅）
资源可循环利用系统自然环保

以环保式绿色房子为理念，以吸引游客入住为目的，配合实际情况，针对3种不同人群类型（集体式、情侣式、个人式）设计特色别墅。结合当地特色，增加餐饮娱乐功能配套设施。考察完当地情况，了解甲方意见要求。正在做前期策划和资料收集，开始以共享空间和私人空间相结合的概念设计集体式别墅。实现的可能性依靠能与甲方签订协议。如果整体项目能接下来，项目会比较大，希望有同学一起参与。

17 张楚洪 外宿——大学生工作区
交流空间装置（从"双面胶"得到的启示）

从学院公寓楼目前住房分配紧张，密集型群居的利弊因素，大学生对个人生活空间、工作空间、交流空间的质量提出要求，相当部分学生陆续迁移校外租房，以及迁移外宿所遇到的环境、卫生、饮食、治安等问题展开分析，对症下药，提出一些解决办法。对广美大学生生活工作质量以及消费观的定位，继续对"双面胶"的交流空间装置的研究。正在思考中。但是，尽快展开调研和做出较完整的设计是我视为重点的方面……

18 程云平 小区连锁旅馆
利用小区相对廉价的出租房

利用小区相对廉价的出租房作一个整合；以一个小区式的连锁旅馆来代替出租的方式经营。设计一种可以快速拆装且更具个性和舒适性的室内产品，以达到连锁旅馆的灵活复制和变迁目的。选定适合的小区，初步设想把散的单元作整体的整合。以推销策划的方式来和开发商/物业/户主进行洽谈，结合更多的建议来达到切实的可行性。需要拉方案高手。

19 钟文燕　语言社区——英语营（英语村／俱乐部）
　　针对现在社会上外语角存在的问题，构建别的地方无法体验到的语言学习环境

　　　　考虑到社会上各类外语角存在的缺点，希望构建一个全新的语言环境，除了解决问题，还是新模式的结合。可以应用新技术的支持建造模拟场景来进行场景对话等方式，为广大英语爱好者提供一个语言学习环境的氛围空间。了解了相关院校外语角的现状，并采访了学习者对外语角的感想，制定出初步工作策划。方案构思处于停滞状态中，因为还无法确定采用的空间语言。以实用及已存在的条件（缺陷）为主体进行分析，小范围地做实验，得到初步结果后，再提出可行性的方案。需要跨专业课程老师的指导，因为项目是语言社区的环境营造，对应需要的产品特点希望可以从其他专业中得到灵感。还有，需得知这样的一个社区建设有哪些硬件规定。

20 骆嘉莉　市中心高档住宅区内的特殊群体——酒店式公寓
　　针对年轻商务人士和青年白领，打造个性、年轻、活力的酒店式公寓品牌

　　　　通过已有案例（深圳鸿翔花园水晶堡酒店式公寓）的分析，找出不足之处重新进行策划，以强化其个性品牌，吸引目标人群。主要通过拉伸各单元的层高和利用错层营造个性化空间，打破平面布局的单一局限，增加空间上的利用面积，既达到功能上的需求又迎合了年轻商务人士和青年白领追求的高品质新生活。列出策划提纲并对现有的实际案例进行分析，找到切入点。方案构思中。可以通过寻找相似的空间进行改造，模拟出一个样板间。或者将这一设计理念贯穿于整个空间设计中，包括家具、陈列、装饰、灯光等细部。如果是做大空间的话实现可能性不大。因为工程难度比较大，找不到可以实操的项目，但又不希望放弃这个想法；如果是做产品的话，我们的专业特色可能会削弱了。所以现在仍然很迷惘于到底如何取舍。

21 丁国文　中层创业者租用房或者商业租用房（低层）
　　切入点待定

　　　　根据甲方要求和提供的相关信息，为某些创业者建造两层的租用房/租用厂房（或者根据自己的调查和分析作出更好的提案）。初步交涉、初步调查和收集项目有可能实现的相关资料，若能组成小组，以小组形式与甲方交涉可行性会更高。

23 何　休　经济型连锁酒店
　　建立经济型连锁酒店终端品牌策划以及可实施系统，标准化的功能配置

　　　　针对目前经济型连锁酒店是市场发展需要，通过对目标人群以及对假想敌的研究以及对酒店单体的推敲，深入解决经济型与空间品牌以及战略之间的关系，从而得出概念品牌酒店的终端产品。确定假想敌（国内已有类似可竞争可能的酒店，国外进驻连锁酒店），分析假想敌。理论上可以实现，但目前没有合适的投资商方面的资讯。

24 赵　阳　适应性多样化的品牌饮酒空间
　　由饮酒所需的配套家具产品入手营造环境

　　　　为各界爱酒人士提供一个舒适的享受酒的空间。通过对饮酒过程中各时间段饮酒者的精神状态和身体放松程度分析，从饮酒所需配套的家具产品入手营造环境，最终作为一个多样化空间产品出售。销售市场广泛，可应用于酒店、酒吧、私人住房、会议所等。目前停滞于对各种酒类和饮酒礼节的深入了解这一阶段。和品牌服饰店一样，这不是明摆着可以实现的嘛，只不过我以空间作为品牌罢了。本人对社会上层的消遣活动知之甚少，希望对此有成熟经验的人给一点熏陶，同时期待照明这一课程能给我带来强烈的启发。

25 刘希蓝　居住小区
　　针对实体甲方及地块，量身定做具有新体验的居住小区

　　　　实地进行城市、居民、市场调查，分析数据得出最佳限定和突出矛盾点，解决矛盾点并赋予居民对其的新体验。最终成果为一整套项目性方案，以及为甲方树立品牌形象和推广。目前实地的居民问卷调查已经收回，在统计分析当中。已制定出工作计划表以及对甲方形象的初步敲定。和甲方的意见沟通一致，对于所需的资料也均能提供。自身对此项目有信心完成。在过程中需要结构老师、工学老师和制图方面的更进一步的指导。

26 邢树学　城市连锁商务公寓（长住/短住）
延续二年级的"大约两米"课程作切入，材料研究从木盒/玻璃入手，先研究单个大约两米的经济型空间

　　对房产症结进行调研。在当今城市中，由于房产价格的飚升，大部分的青年群体都没有能力购买住房，所以意在给他们提供最经济的入住场所。通过对大约两米的人活动的场所的研究，致力研造出一种最经济的入住空间，以进行模数化的生产，然后再由个体的模数化生产到空间的模数罗列，围绕模数来展开。工业化型的模数生产旨在降低投资成本，在此前提下给这个群体最经济的帮助。第一阶段收集资料中，同时也展开了对木材及玻璃的研究（木板的拼接方式，构件等的研究）。可能需要加工厂配合生产出模数的板面及其构件进行1：1的研究，然后可以模型研究空间的罗列。在有合适的地段和投资的前提下，是可以尝试建成的，由于拼接方便，容易拆装，所以不用耗费太多的人力物力资源。

27 刘　屹　废弃物再利用和广州大学城南亭村改造方案
废弃物的重新利用，模件形成符号语言

　　以废弃物和废弃物加工后形成的新构件为基本的建材进行设计。各种材料的归类和筛选，加工工艺，国家政策，基本的CAD绘制。寻找相关材料加工公司资金赞助，大学城工程指挥部的原始资料，南亭村委的原始资料，需要详细的数据。

29 李宏聪　年轻人(新生代)住户(20–30)
小户型如何变大空间

　　在现今年轻人的消费模式和品牌、潮流等令人购物愈来愈多，令家中存放东西的地方不多，而且朋友之间会搞些home party。针对这一点，把窄小室内空间设计成多功能的单位。已有一个单位可以进行设计基本可实现。需要哪方面的帮助还没想到。

30 林绍良　小区规划
低成本、工业化的建造方式，自主空间享受更多的自然

　　希望小区内所有设施更以人为本、以功能为主。单位内是自主的间隔，绿化由单一或组团享有,让住户更能参与社区的每个环节……正在组织设置小区应有的设施，生活模式未知。

31 何剑雄　中低收入小区
可组合，户外多用途空间

　　由于中低收入家庭生活较劳碌，所以本人希望在附近加设一些可供休息而形体有趣的空间体块，提供居民一个有趣的区域，让他们经过时忘记一些工作的辛劳。这个停留聚集的户外空间，可让居民互相认识，增强他们对小区的归属感。另外本人希望该产品可发展成附有商业功能，安全，可组合，可以在任何地方使用。方案形体，组合方式构想，部分资料数据搜集。可行性：适用范围广，可塑性大。支援：未能确定，有待方案继续发展，稍后公报。

32 曾美桂　特色街酒店
欧洲风情在亚洲，小镇式风貌酒店

　　气势磅礴的旅游业、酒店业同样是头号发展事业，与威尼斯人度假村相比，此项目没有高级的配套设施，却有着澳门特色风貌，为不同要求的旅游者带来新的享受。收集出该项目的限制性工作表，以及相同理念的国内外案例。为配合旅游业的发展，特区政府将根据澳门各旧区的特点，分区域进行重新规划，使澳门的旧城区成为具有特色的文化旅游区。其中，妈阁区和部分的内港区将发展为一个兼具中西文化特色的专题观光区，望德堂区将发展为汇聚设计和艺术的创意产业区。而邻近议事亭前地的草堆街和营地街一带，亦会进行一系列的美化工程。可能需要回当地考察与资料的提供。

第一次会议记录　　时间：2006年9月11日
　　　　　　　　　　地点：大学城A栋413课室
　　　　　　　　　　讨论主题：设计营教学、组织

（潘林：word文档内容）

国：　佛山大沥镇，一地块的用地规划与设计的计划（自然的村落，尚无规划，五金小作坊形式出租屋，甲方希望那里可以集中出租给加工者）。

安：　考虑这个作品的可推广性，对其他人（院校）是否有借鉴的作用。

刘希蓝：做不同方案类型的人可以根据自己的兴趣与特点一起达到资源共享。

潘　林：如果只是做自己的方案，停留在概念上很难深入。

　　h：这个作品集或者这个事件有没有一个全班同学都关注的共同点？

王　雅：作品集——需要用一个"东西"扩大"事件"的影响力。觉得这个作品集或者这个事件应该保留一种多样性。大家向不同的方向走，最后汇集在这个共同点上。

郭　洁：大家形成一个共同资源，希望在得到资源的时候可以共享。

王　雅：初步想到一个可以操作的，就是调研这一块大家可以一起做，结果共享，自己再继续深化自己的方案。

刘　晶：希望可以根据项目的不同，大家分成三部分，有三个集中的力量搞不同的方案。

郭　洁：三个方案也有它们的共同的点。

安：　必须有几个人主要统筹整个工作和具体操作。定时集合，互相汇报进展，团队需要督促、整合。

李果慧： 统筹小组不可行，1. 大家自己有自己的工作。2. 时间急迫。3. 资源共享是可以实行的。

潘　林： 统筹小组是服务于大家，不是在大家之上，并不是行政上的压迫。前期工作大家一起做，或者大家做好了再交换资料。

刘希蓝： 大家认同一个观念再一起去做一个事情，可能性会大很多。

刘希蓝： 统筹小组到底干什么？

郭　洁： 合作成一个公共的团队，共同的资源，在团队里面每个人还有自己的方向。

老　师： 找寻不同方向的共同点，不能光想还要尽快拿出可行可操作性的行动策划。

潘　林： 对于某些还没有找到自己想做的方向的同学，可以与某一个方向的同学组合在一起，或者加进三个项目里面一起进行。

刘希蓝： 以一部分人为核心，有组织管理，然后在课下展开，督促整合作一个方向性的指引。

刘　晶： 对于不同方向的人来说，大家互相沟通的目的是什么？

潘　林： 前期大家做，设计环节可以自己做。

李果慧： 那还是自己在做事情，只是有一个资源共享的机会。统筹小组的作用也很小。

王　雅： 即使在设计过程中，大家还是可以互相提供意见和建议，说不定在不同的差异中会互相启发呢。

安　： 在一个平台上做自己的工作，问题是做什么？——了解大家想做什么？不同的方向中寻找共同点，会不会产生一个偏差？不可能一步到位。讨论过程很有意义。并且统筹小组的意义很重要，大家要理解它的功能是什么。

总　结： 所有的成员有一个什么样的纲领？什么样的做法？
具体的执行，操作落实到人，不能置身度外。
有什么可以借助的资源？
学术的专业的成果有钱去推广……
精神力量—主流——认同价值观

老师总结：
1. 要有主题，在大的行动纲领下，要有具体的执行令，具体内容，参与度。
2. 统一核心思想，要有一定的文件量。
3. 有一大平台，善于借助平台。
4. 财务计划落到集体、个人。
5. 找到环艺人新的定位，自我推广。
6. 同步提升。

立书＋明法

07毕业设计营教学体验协议书

07 毕业设计营教学体验协议书

　　为了让同学全面学习建筑与环境艺术设计专业课程，充分体现专业设计的全过程，让同学通过集中的、有纪律的"准公司"模式的训练，建筑与环境艺术设计系 2007 年毕业设计课程将通过企业提供课题以及一定的资金支持，由毕业设计导师组成指导小组组织 07 毕业设计营活动。该设计营活动由 2007 年 3 月 5 日开始至 2007 年 6 月 27 日结束。同学们将通过自愿的方式参加到设计营教学与专业体验活动中，为使该活动的组织、管理、纪律等方面更明确，2007 毕业设计导师组与每位同学签订如下协议。

甲方：07 毕业设计营导师组
乙方：安娃

第一条：乙方接受 07 毕业设计营管理章程（详见附录1）。

第二条：乙方在参加该活动期间，应根据毕业设计教案要求，在下述教学场所进行相关课题的教学体验：广州美术学院大学城校区 B 栋 604。

第三条：甲方同意乙方已选的研究课题和分组方式，并在该课题范围对乙方进行辅导；乙方在进行课题学习中，应明确小组共同成果和个人成果，以便于成绩考核。

第四条：乙方在遵守章程相关条款的情况下，甲方应按月支付乙方学习补贴，乙方的补贴标准为每月￥300 元（人民币叁佰元整），按三个半月计算。

第五条：乙方每月学习补贴由甲方次月 5 日发放，若学习补贴发放日适逢周日或假日，甲方得提前或推后一日或数日发放。协议签订前的教学补贴于 2007 年 4 月 30 日前统一发放。

第六条：乙方在 07 毕业设计营活动期间，所发生的费用，甲方暂按每人￥500 元（人民币伍佰元整）的标准在 4 月 30 日一次性支付给乙方，支付前乙方需向甲方提供其费用清单和发票，超出部分需另行申请批准方可报销。

第七条：每隔十五天，07 毕业设计营针对乙方的表现进行小红花评选，毕业设

计营员所得小红花，按每朵￥50元（人民币伍拾元整）作为奖励。

第八条：甲方根据乙方毕业设计的最终成绩，90分以上者，每人奖励￥1500元（人民币壹仟伍佰元整）；毕业设计最终成绩80～90分者，每人奖励￥500元（人民币伍佰元整）；毕业设计最终成绩75～80分者，每人奖励￥300元（人民币叁佰元整）。

第九条：07毕业设计营导师组根据营员平时表现，评比出6名劳动模范，每名给予￥500元（人民币伍佰元整）进行奖励。

第十条：甲方对乙方的奖励分为嘉奖、劳动模范2种。甲方对乙方之惩处，分为警告、记过、辞退3种。以上奖励及惩处事由和方法，依设计营章程办理（详见附录1）。奖励及惩处记录列为甲方考核乙方之依据之一。

第十一条：乙方声明：乙方在签署本合同时，业已阅读07毕业设计营章程（详见附录1），并知悉全文，愿意遵守各项规定。

第十二条：本设计营的所有活动仅作为教学辅导和教学组织方式，不影响学校对乙方的学习质量和毕业、学位的评判标准。

第十三条：07毕业设计营设计成果的知识产权归广州美术学院设计学院建筑与环境艺术设计系所有；乙方均可在注明四位指导教师的前提下，独立将其设计成果作为毕业设计作品公开发表；乙方同意其设计成果在07毕业设计营的教学实录或相关出版物中刊登。

第十四条：本协议有效期至2007年6月27日，满期后自动失效。

第十五条：本协议一式两份，甲乙双方各持一份，经双方签字后于
2007年4月20日起生效。

甲方签字： 乙方签字：

2007年4月20日　　　　2007年4月20日

2007年建环毕业设计课程申请书

　　本人因个人原因不参加2007年建环系组织的07毕业设计营教学体验活动，但保证遵守广州美术学院的现有相关规章制度，遵照本届毕业设计课程教案安排，完成2007年建环系本科毕业设计和论文的课程。

警告书

　　_____同学

　　你在广州美术学院设计学院建筑与环艺设计系毕业设计课程学习期间，未能按本课程的教学要求完成阶段性的工作量，特此警告一次。此警告为一般过失，若在本课程下一学习阶段未能纠正，将转为重大过失，希望你在接下来的课程学习过程中端正态度，按时、按质、按量完成该课程的学习任务。

<div style="text-align:right">

07毕业设计营导师组
2007年　月　日

</div>

07设计营分配比例调查表

　　此调查项目以不记名方式进行，请营员们认真填写后在今日内将电子文件集中到丁国文处。

1. 公共费用总额占设计营整体纯收入的 _____ %
 （公共费用包括：设备购置费用、宣传活动所需费用、公关活动费用、展览及印刷品费用、出版物费用、差旅费用、学术活动费用以及设计营日常开支等07设计营共同所需的费用）；
2. 营员费用总额占设计营整体纯收入的_____%
 （同学费用包括各个组员为了课题研究目的所需的费用）；
3. 导师费用总额占设计营整体纯收入的_____%
 （导师费用包括各个老师为了课题研究目的所需的费用）；
4. 工资费用总额占设计营整体纯收入的_____%；
 A、营员工资占工资费用总额的_____%；
 B、导师工资占工资费用总额的_____%。

注： 工资费用将在设计营的相关设计合同执行完毕后，视07设计营项目合同执行完整度，在没有纠纷的基础上按工资分配协议所列分配方式发放。

07设计营运作章程

1 总纲

广州美术学院设计学院建筑与环境艺术设计系2007年毕业设计课程将以"07毕业设计营"的名称运作，暂由37名来自中国大陆和港澳台地区的同学参与，他们将与该毕业设计课程的4位课题指导老师一起用3个半月时间完成学校教学安排的毕业设计课程内容，通过产、学、研的方式与课题和资金支持者共同开发四个有价值的项目，使同学以"准设计师"的角色得到全方位的设计体验与锻炼，为日后毕业参与社会工作打下心理和专业素质基础。通过各方的资源整合完成四个目标：教学目标、学术目标、创业目标、商业目标。

2 参与人员

导师：杨岩、谢菊明、李小霖、陈瀚；学生：暂定07届设计学院建环学生37人。

3 工作时间及方式

"07毕业设计营"教学时间为每周五日，每日早上09：3～12：00，下午2：00～5：00；
"07毕业设计营"教学地点为广州美术学院大学城校区B604，导师现场进行指导。

4 成员守则

1. 考勤制度

所有参加该活动的同学都必须按"07毕业设计营"教学时间在考勤钟上刷卡登记，"07毕业设计营"老师与同学共同以此统计出勤情况，并依此作为当月教学补贴及教学考勤的依据。
在"07毕业设计营"所规定的教学时间后45分钟以内刷卡视为迟到，教学时间结束前45分钟以内刷卡视为早退。教学时间45分钟以后（含45分钟），教学时间前45分钟以前（含45分钟）刷卡按旷课一日论。
请别人代刷卡或替别人刷卡及在考勤钟记录上弄虚作假，都属严重违纪行为，每发现一次按旷课两次处理。
因各种原因不能按时刷卡者都应提前办理未刷卡手续，经导师签字认可后交07设计营管理小组备案。因特殊原因不能提前办理者，应在事后3日内办理，否则视为旷课。

2. 休假申请

成员请假时应于事前填写"假期申请"，经由导师批准，在07设计营管理小组备案后，方可休假。
由于特殊突发性原因（如患病或紧急事故），无法提前办理请假手续者，需本人或委托他人及时与07设计营导师小组联系，并于复课后二日内持有关证明办理补假手续。

3. 出差

出差是指得到批准在本市以外，并且时间在12小时以上的因公外出。
所有出差都需事先征得导师组的批准。差旅行程的更改或延长都必须事先征得导师组的同意。

5 补贴与奖励

1. 学习补贴

"07毕业设计营"参加人完成指定的任务，履行指定的责任、权利和义务后，按规定领取补贴。
乙方在遵守章程相关的条款情况下，甲方应按月支付乙方学习补贴，乙方的补贴标准为每月￥300元（人民币叁佰元整），按三个半月计算。

2. 学习经费

乙方在学习活动期间，所发生的费用，暂按每人￥500元（人民币伍佰元整）标准安排，乙方需向甲方提供其费用清单或发票，超出部分需另行申请批准方可报销。

3. 学习奖励

a.每隔十五天，07毕业设计营针对乙方的表现进行小红花评选，毕业设计营员所得小红花，按每朵￥50元（人民币伍拾元整）作为奖励。
b.甲方根据乙方毕业设计的最终成绩，90分以上者，每人奖励￥1,500元（人民币壹仟伍佰元整）；毕业设计最终成绩80～90分者，每人奖励￥500元（人民币伍佰元整）；毕业设计最终成绩75～80分者，每人奖励￥300元（人民币叁佰元整）。

6 财务管理

1. 由学生代表林耿帆、丁国文作为整体财务管理、课题日常开支、活动开支、工作报酬等。

2. 借支规定

a.因工作需要借支需填写借支单，经导师组签字，方可借支；
b.07设计营不批准私人借支；
c.借支时间一般不得超过八天，特殊情况应事先说明。

3. 报销规定
a.在学习费用以外需要其他费用,如发外制作、印刷、喷绘、路牌、展板和集体活动等,必须本着低成本高质量的原则提前申报并获07毕业设计营导师组成员批准后方可进行,项目完成时,经导师审批签名,连同制作的正式发票交财务,财务方可报销。b. 报销时间不得超过账目发生后的八天,特殊情况需作说明。

7 纪　律

过失将以其严重性分为三类,详列如下:

1. 一般过失
a.教学时间不认真学习;未经许可擅自离开岗位、串岗、聊天,做与学习无关的事情;b.教学时间在营地打闹嬉笑、大声喧哗、追逐;c.人为地制造矛盾、无中生有、造谣传话、干扰正常的教学秩序;d. 未经许可,把07毕业设计营相关资料泄漏给外界,造成不良影响;e.教学时间睡觉或玩电脑游戏;f.长期学习效率低下,态度不端正,其他类似性质的行为。

2. 重大过失
a.当月迟到、早退六次以上或当月旷课三天以上者;b.教学阶段不按教学时间及课题制作量提交相关学习成果拖延五天以上者;c.造谣惑众、破坏团结、煽动他人闹事者;d、无理取闹、聚众闹事、起哄、搅乱教学秩序者;e.以不正当手段索取病假单,或以病假为名虚报考勤者;f.弄虚作假、涂改、伪造单据或原始记录者;g.触犯国家法律、法规,受到相关处分者;h.拖延或拒绝老师交给的学习任务,其他类似性质的行为。

3. 严重过失
a.当月连续旷课五天以上或累计旷课十天以上者;b.违反纪律或责任心不强而造成课题成果严重质量问题;c.屡次请别人代打考勤卡或替别人打考勤卡及在考勤记录上弄虚作假,多次屡教不改者;d.公开诋毁07毕业设计营的名誉,使07毕业设计营受到损害;e.贪污公款、盗窃07毕业设计营物品或私人钱物者,其他类似性质的行为。

4. 处分原则
在需要执行处分的时候,07毕业设计营将采取公平、一致及有效的态度。主要原则:
a.　处分的目的是为了改进07设计营成员的操作及表现;b.　对所有成员都将给予解释及上诉的机会;c.　处分须于犯过日起一个月内执行;d.　导师组有权执行纪律处分。

5. 处分步骤
a.　一般过失:初次——口头警告;再次——书面警告;b.　重大过失;初次——书面警告;再次——最后警告;c.严重过失由导师组商议报学院批准,暂停其毕业设计课程学习或作成绩不合格处理。

6. 惩罚条例
a.五次迟到或早退超过45分钟以上,算旷课一天;
b.每月旷课累计五天以上扣除底薪;
c.不按时按量提交成果,每月违反规定累计两次者,扣除底薪;
d.小组如不能按时、按质、按量提交课题规定的成果,超过三日者,小组所有成员扣除当月底薪。

8 参观学习

07毕业设计营将根据学习的进度以及课题的需要,组织相关的考察和集体活动,费用视具体情况单独支出。

9 宣传推广

07毕业设计营将会在开营和闭营期间,举办相关的学术和仪式活动,费用视具体情况单独支出。
07毕业设计营将会编辑相关的内部刊物和出版教学实录。

10 工作内容及时间表

课题进行时间表:
2007年3月10日~2007年4月10日,完成及讨论设计条件和设计管理报告;
分阶段完成方案:
2007年4月10日~2007年5月1日,完成正式方案设计;
2007年5月5日~2007年5月20日,完善并深化各设计文件;
2007年5月20日~2007年5月30日,各设计表达文件制作及装订。
课题宣传与推广:
2007年3月10日~2007年3月20日,07建环设计营开营仪式;相关方面对此报道;设计营教学课题编写及相关学术论文起草;联系各媒体单位,组织推广报道;
2007年4月10日~2007年5月10日,学生报论文选题与初审;
2007年5月5日~2007年5月20日,展场展览及07建环学术论坛筹备,落实展览布置与论坛组织。

<div align="right">建筑及环境艺术设计系03级毕业设计导师工作小组</div>

教案＋章程

广州美术学院设计学院专业课程教案

建筑与环境艺术设计系　2003级　37人（学生数）　2006-2007学年度　下 学期

课程名称	毕业设计专题	周数	12	学时	192	学分	12
课程编号		课程类别	☐ 设计基础课 ☐ 专业基础课		☐ 实验性课程 ☑ 毕业设计		
课程性质	☑ 专业必修课 ☐ 专业选修课		☑ 专业主干课 ☐ 跨学科课程		☐ 毕业论文 ☐ 其他		

教学目的与要求

锻炼学生综合应用专业知识与技巧的能力，帮助学生了解当今的设计行业和市场，培养学生对实际项目进行独立分析、独立创意、独立深化并进行整体统筹的能力。
试图突破已有的专业界限，使空间设计下从产品及装置设计着手，上从建筑设计层面考虑，从而探讨产品及装置、空间和建筑一体化设计的可能性。通过设计条件的前移，为空间设计提供更广泛的创意点和更深入的可实施性。

教学内容简介

以产、学、研的方式与志同道合的投资者、赞助商共同开发三四个有创意和商业价值的研究项目，研究跨专业界限的设计专题。实际课题以成熟企业为依托，研究内容包括三个方面：
1. 企业总部空间以及生产空间研究；
2. 产品应用与延展终端空间研究（产品与空间对接研究）；
3. 企业品牌及产品销售终端空间研究。
通过各方的资源整合完成四个目标：学术成果、教学成果、商业成果、创业成果。

本课程与其他课程的关系、要求学生先修的课程

　　作为本专业的毕业设计专题，本课程的任务是通过专题设计，综合四年来专业课程的学习成果，结合学生的个性特点和老师的授课要求，完成一个既有创意思维，又有一定深度的设计文件。要求学生已经全面学习了本专业的专业基础课和专业设计课。

教学方法、手段及课程对教具、仪器设备的要求	使用教材、参考书目
专题授课，结合设计命题讲解有关专业理论知识；市场调研，结合课题进行充分的市场调查；创意报告，根据教学计划，要求学生逐一讲解分段创意过程；个别辅导，根据学生需要，老师个别辅导；分析探讨，师生共同分析信息资料；课题讨论，针对具体课题，师生集体讨论；个案介绍，老师介绍有关设计案例；技术指导，独立专项工程师进行专业技术指导；成果汇报，最终成果集中展示。 　　需采用多媒体教学器材（电脑、投影仪、影碟机）和模型工作室。	1. 丁玉兰，《人机工程学》，北京理工大学出版社 2. 林玉莲，《环境心理学》，中国建筑工业出版社 3. 吴良镛，《广义建筑学》，清华大学出版社 4. 亚历山大，《建筑模式语言：城镇，建筑，构造》（上下册），中国建筑工业出版社 5.《建筑师手册》、《室内设计师手册》，中国建筑工业出版社

广州美术学院设计学院专业课程教案

教学进程安排

周次	星期	内容	周次	星期	内容
第一周 3.5—3.9	星期一	布置课题，分组	第二周 3.12—3.16	星期一	制定设计管理报告
	星期二	收集课题资料，制定设计条件		星期二	完成设计管理报告
	星期四	课题资料汇集，讨论设计条件		星期四	构思初步概念性方案
	星期五	完成设计条件		星期五	构思初步概念性方案
第三周 3.19—3.23	星期一	讨论初步概念性方案	第四周 3.26—3.30	星期一	初步概念性方案表达
	星期二	构思初步概念性方案		星期二	初步概念性方案表达
	星期四	讨论初步概念性方案		星期四	初步概念性方案表达
	星期五	确定初步概念性方案		星期五	完成初步概念性方案
第五周 4.2—4.6	星期一	完善并深化概念性方案	第六周 4.9—4.13	星期一	完善并深化概念性方案
	星期二	完善并深化概念性方案		星期二	完善并深化概念性方案
	星期四	完善并深化概念性方案		星期四	完善并深化概念性方案
	星期五	完善并深化概念性方案		星期五	完善并深化概念性方案
第七周 4.16—4.20	星期一	完善并深化概念性方案	第八周 4.23—4.27	星期一	完善并深化各设计文件
	星期二	完善并深化概念性方案		星期二	完善并深化各设计文件
	星期四	完善并深化概念性方案		星期四	完善并深化各设计文件
	星期五	完成正式方案设计		星期五	完善并深化各设计文件
第九周 4.30—5.4	星期一	完善并深化各设计文件	第十周 5.7—5.11	星期一	完善并深化各设计文件
	星期二	完善并深化各设计文件		星期二	完善并深化各设计文件
	星期四	完善并深化各设计文件		星期四	完善并深化各设计文件
	星期五	完善并深化各设计文件		星期五	完成各设计文件
第十一周 5.14—5.18	星期一	设计表达文件制作及装订	第十二周 5.21—5.25	星期一	设计表达文件制作及装订
	星期二	设计表达文件制作及装订		星期二	设计表达文件制作及装订
	星期四	设计表达文件制作及装订		星期四	设计表达文件制作及装订
	星期五	设计表达文件制作及装订		星期五	毕业展览

课程作业及考核安排

1. 课题调研及策划报告；
2. 课题研究论文；
3. 课题各阶段各种设计文件（模型、图纸及各类演示）。

任课教师签名　　　　　　　　　　　　　　系（教研室）主任签名

2006年12月28日　　　　　　　　　　　　　　　　　　　　　年　月　日

说明：本教案开课前一周制定。原件由设计学院存档，复印件一份张贴于教室，一份报系、教研室主任，一份任课老师自持。

管理＋制度

关于07毕业设计营资料收集的通知

　　07毕业设计营的营员们请注意，请各组营员在4月27日前，将自己的资料按时间分段整理——分别按3月5日～3月20日、3月20日～4月5日、4月5日～4月20日期间三个时间段整理各种资料，由每个课题小组组长严格按照范本文件夹内容及格式集中整理，4月27日中午12点前由老师用移动硬盘统一收取。

整理资料的内容：
1. 课题小组学习生活照片（讨论、老师指导等）；
2. 营地学习生活照片（酸甜苦辣生活百态、环境白描、趣味细节、搞笑情节）；
3. 课题文字资料：赞助单位背景介绍、课题背景、推进计划；
4. 概念设计阶段资料：项目概况、前期调研、关键词、设计构思、大量概念形成过程的草图、提案与评审、指导老师阶段性点评文字及访谈、设计思考过程等整理；
5. 深化设计阶段资料：平面图、效果图、模型、提案与评审、穿插指导老师阶段性点评文字及访谈、设计思考。

要求：
1. 所有文字文件为word格式；
2. 所有图片格式为jpg；
3. 所有文件起好名字，文件名必须说明文件内容；
4. 按三个阶段的日期起文件夹放置文件，每个时间段的文件夹内需按照所要求整理资料的内容起文件夹名称，如范例文件夹所示（范例文件夹请向国文索取）。

注：以上资料内容作为课题小组合作成绩体现。

07毕业设计营导师组
2007年4月25日星期三
收件人签名：

公告通知板

关于心情日记的通知

<div align="center">通知</div>

　　因07毕业设计营的过程记录以及出版物的需要，也是每位同学在课题进行中的过程记录，每位07毕业设计营营员必须作《心情日记》记录，《心情日记》以记录每天小组工作情况以及自己的工作感受为主，每篇400字以上，每星期两篇，在每个星期一以及星期四前提交到 07dc@163.com 这个公共邮箱，文件标准为word文件，文件名字标准为(学号_姓名_日期.doc)，如 (1_郭洁欣_3月29日.doc)。

<div align="right">07毕业设计营
2007年3月29日星期四</div>

考勤制度

　　所有参加该活动的同学都必须按"07毕业设计营"教学时间在考勤钟上刷卡登记，"07毕业设计营"老师与同学共同以此统计出勤情况，并依此作为当月教学补贴及教学考勤的依据。

　　在"07毕业设计营"所规定的教学时间后45分钟以内刷卡视为迟到、教学时间结束前45分钟以内刷卡视为早退。教学时间45分钟以后（含45分钟），教学时间前45分钟以前（含45分钟）刷卡按旷课一日论。

　　请别人代刷卡或替别人刷卡及在考勤钟记录上弄虚作假，都属严重违纪行为，每发现一次按旷课两次处理。

　　因各种原因不能按时刷卡者都应提前办理未刷卡手续，经导师签字认可后交07设计营管理小组备案。因特殊原因不能提前办理者，应在事后三日内办理，否则视为旷课。

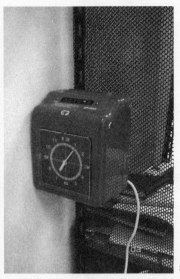

打卡机
表扬单

学习奖励

a.每隔十五天，07毕业设计营针对乙方的表现进行小红花评选，毕业设计营员所得小红花，按每朵￥50元（人民币伍拾元整）作为奖励。

b.甲方根据乙方毕业设计的最终成绩，90分以上者，每人奖励￥1,500元（人民币壹仟伍佰元）；毕业设计最终成绩80~90分者，每人奖励￥500元（人民币伍佰元整）；毕业设计最终成绩75~80分者，每人奖励￥300元（人民币叁佰元整）。

07毕业设计营教学与工作安排满意度阶段性调查表

2007年4月18日

□非常满意　　□满意　　□基本满意　　□不满意

杨岩老师日记手稿扫描 >

2007年3月1日
经过一个寒假的思考，对07营的组织、实施有了更清晰的方向和更明确的细则。本届毕业班的大四下学期一开始，就展开了紧锣密鼓的开营工作。

清单：如 摄像机、投影仪、打印机(可用费用包干)、复印(费用包干)、文具(香港无印产品)
用品 宜家家居、煮水壶、茶叶、咖啡(批发)
油性笔、钢板做、打卡机、同事、老师留言板、金斯顿头像<大合照

个人简介到个人专册 □□→→□[?]
简报→争取语音报道、区老师花的个节目报道
论文：毕业设计的设计 设计课程、设计目标
 设计组织、组织、模型、
 设计起始、为会馆教育主题
 设计管理
一、课程的设计 二、设计的表达 三、设计管理
四、设计成果 五、课程的可持续性 —每年为历年做标事，每年出书。

管理：论文和毕业设计分到了们细致的日程安排表像旅行社一样。目的地(最终效果)如何完成目的地的途径和方法(0日上午8:00-10:00)
读的方法，毕业班整体题要做的 项目性的
每个同学的 每个同学都怎么才有事情做？

别注写和抄作业，而是要学习写作，而且要做三件事：通过学习产生一种对学校的留恋之情，对同学的留恋之情，对老师的留恋之情。让大家共享毕业设计成果的喜悦。都流露喜悦的神水。第一周主要做：或自选，或一个模拟的对象，完成他，解决他。每完成一个部分，就减掉一部分的工作量。举一个专业头家的分阶段问为例加以讲说佛。黄昉，黄展鹏鸿的专苑作也为例和自划业。小主的子苑，要求同学把以前的作业二部收，三年级的整理出来，博物馆的馆藏的 皮 关于高临此事项目 我回陶乙的作业改。有到想小车铺满也下至塘加阿松论改。那天写诗背朋明那邓与大找老师 我苑未写作文 任何枕蒿的范文 都是创意 笔记 学习笔记 和设计实践与思考上有感而发。

2007年3月1日

赵校长会表达：同志们的发言都很好、很有想法、很有深刻、很有思考。我基本同意以上观点。下面就同志们的发言我补充三点意见。一、二、三。完了！

本科阶段 要同学在第一些[?]阶段[?] 轻视一些领域 有全新的原创观点。有论无古人，后无来者的伟理说法，那是强他们所又佳。而些是老师专家都不必做的[?]什么事而 要本科同学知乞知[?] 就他们做引什 一定是不切合实际的

这样多少导致 我系校风、我而又对轻闲登

开学仪式：邀位同学做完开题举列 题目(3次)

议定题目，章节提纲

07. 设论带着使面做成动画解说

三届代表作些回顾

03级优秀答辩[?]点回顾

以后像家公社一样村委会账务公开，做个黑板报公开。

2007年3月5日　　2007年3月6日　　2007年3月7日

2007年3月5～10日

举行开营仪式前的一系列工作。5日召开了设计营动员大会。将这次毕业设计课程的大体组织框架和教学安排向37位同学作了详细说明。

10日组织学生去了三雄生产厂区参观。很有感受，教育是可以多元的。社会上有很多资源，还没有好好开发，应该多让学生走出去，把专家请进来……

2007年3月8日

房子是产品
数字作为创利品
不是消费品
路70多数寄

5.15子
读书若12
昨晚到清方
意大利饭馆
美国饭馆
设计周张卫平
CID论会带讲诸
华戒 新浪海报

2007年3月9日

9号 下午看图
不住想 回家
不许抽车 坐忙
管理落实很重要
小霖的作业范本

8 弓始华 罗铁
9 约定是
10 我有明明的规
女范本未见过
12 明天 若要见
存计戈1 一定不走样
3 陈琛宣传
邀请人 若至教
4 授 录会 张卫平
5 末来明明的朋友
6 记者
7 07建环毕生
设计费和营展
明天见小样程
小霖 南阳变子
把样了 明年上网

2007年3月10日

10号 三稚电器参观
亮工室 研发基地
忘记 带相机记
谢主人 带机回向
行些3入片 70

开幕式邀到请人
姜至教授

巧铃北京城诸贤
娅呱呱咪

下午开会 3月11号
喜临朝
李家 SUN 敬

现场 > 开营式

时　间：2007年3月15日
地　点：广州美术学院大学城美术馆

广州美术学院设计学院建环系07毕业设计营开营展、07集美组青年设计师榜样展、第五届中国环艺教育主题年广州区启动仪式于3月15日下午在广州美术学院大学城校区美术馆启动，开营式到访的嘉宾有：广州美术学院院长黎明、党委书记杨珍妮、副院长赵健，中国建筑学会室内设计分会广州专业委员会会长林学明、副会长曹海涛、陈向京，广州国际设计周组委会办公室副主任张卫平，广东省家具协会副会长王冶、全国环艺学年奖组委会秘书长姚领，广东东松三雄电器有限公司总经理张宇涛、市场总监王军，乐家洁具中国华南区销售总监刘穗宁。开幕式由广州美术学院大学城校区美术馆馆长左正尧主持。广州美术学院设计学院建筑与环境艺术设计系系主任杨岩首先向学院领导及来访嘉宾介绍"07毕业设计营"的缘由及概况，广州美术学院院长黎明、党委书记杨珍妮首先致辞；设计学院客座教授，广州集美组室内设计工程有限公司总经理林学明，广州国际设计周筹委会办公室副主任张卫平，全国环艺学年奖组委会秘书长姚领及课题提供方代表：广东东松三雄电器有限公司总经理张宇涛、市场总监王军，乐家洁具中国华南区销售总监刘穗宁，榜样展设计师代表及设计营学生代表先后发言。最后，广州美术学院副院长、设计学院院长赵健致辞并宣布07毕业设计营开营。

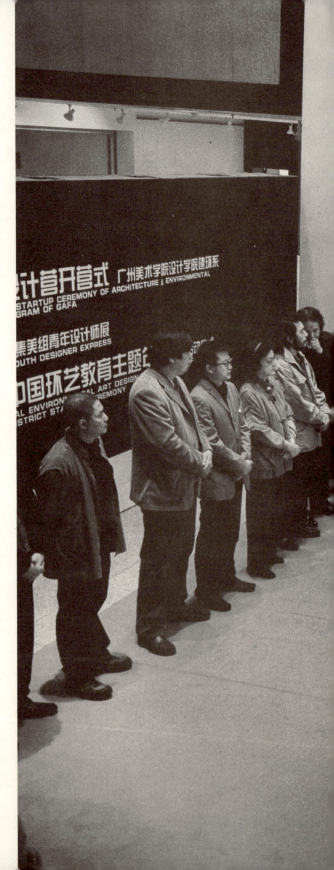

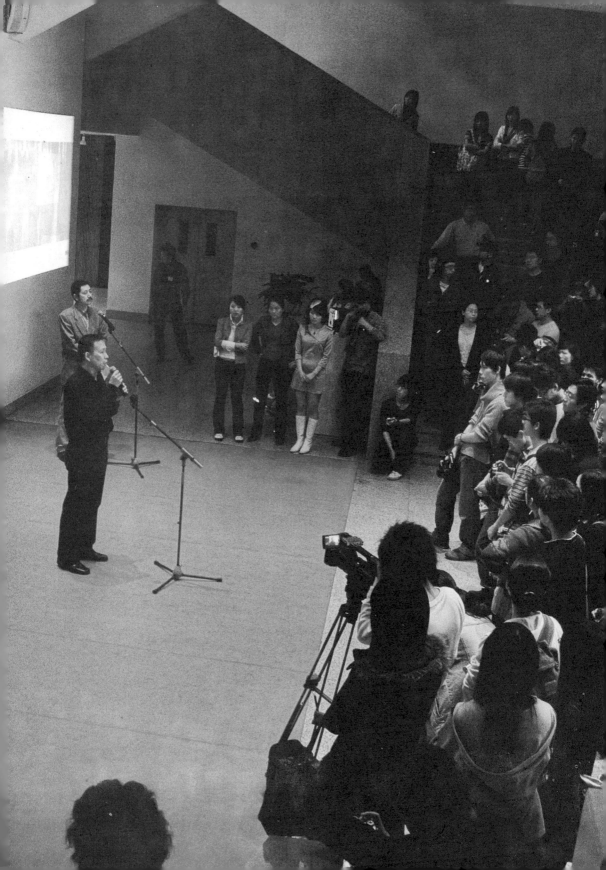

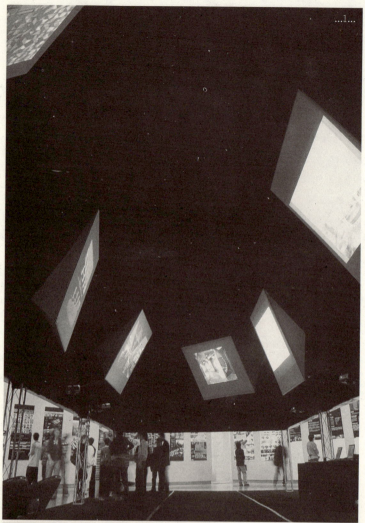

...1...广州美术学院设计学院建环系07毕业设计营开营展，07集美组青年设计师榜样展。图为07集美组青年设计师榜样展的展览装置：黑色幕布围合成的方形空间里面，若干个电子屏幕循环播放着集美组青年设计师的个人介绍和优秀作品。

...2...杨岩老师在展览现场与老师、学生们交流设计营策划组织以来的心得。

...3...07集美组青年设计师榜样展展出时，很多同学前来翻阅相关书籍。

...4...前面，还有更多……

...5...入口，驻足观望的来宾。

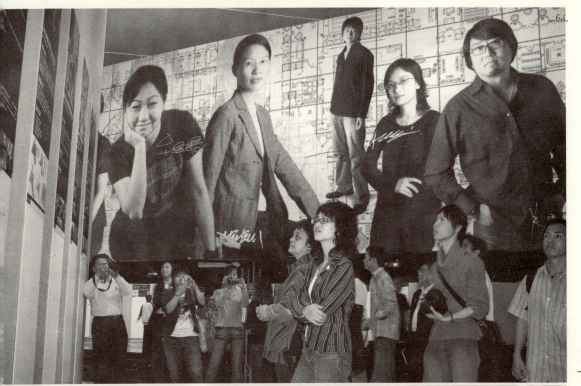

...6...广州美术学院党委书记杨珍妮也亲临展览现场,兴高采烈地观看了展览。
...7...广州美术学院设计学院建筑与环境艺术系系主任杨岩老师为来宾介绍07毕业设计营的情况。
...8...我们,年轻的营地主人。
...9...留下鼓励,留下祝福,留下期许。

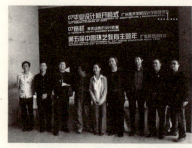

...10...广州美术学院设计学院的主要领导、建筑与环境艺术系的老师及集组青年设计师在07毕业设计营开营展时留影。左起为姚领、杨岩、童慧明、林学明、林蓝、赵健、李小霖、王中石、陈瀚。
...11...杨岩老师在展览现场与老师、学生们交流设计营开营以来的心得。
...12...07毕业设计营全体负责老师和学生们在展厅前合影。

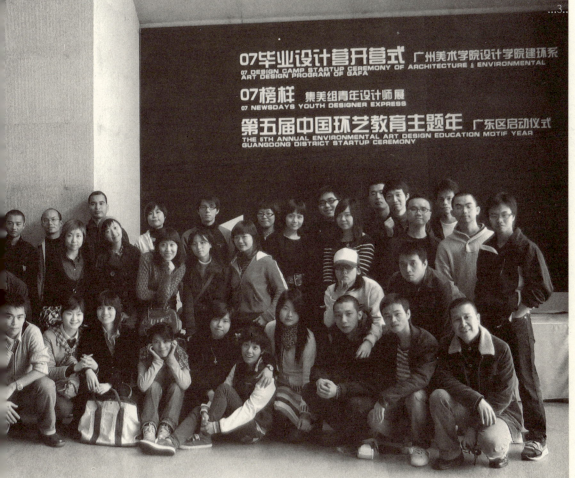

现场 > 原音重现

时　间：2007年3月15日
地　点：广州美术学院大学城美术馆

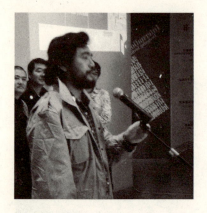

黎 明 教授
广州美术学院院长

各位老师、各位同学、各位尊敬的嘉宾们：大家好！

此时此刻我有一个感想，广州美术学院的设计人、设计专业、设计学科，是最"不安分"的！这个"不安分"是一个很好的词语，不是贬义。从改革开放伊始，就投向市场，在市场中积累经验、丰富师资，把市场的课题放进课堂，影响教学、影响科研，又以我们教研的成果引导市场。我们从没安分过。所以以前我每次走到设计学院的黑楼，总感觉进入了深圳特区，迎面扑来的改革之风、学术之风令人感动。今天我又一次感到了这股新风。"毕业设计营"在我们广州美术学院是第一次。我们从事教育工作的老师都知道，这是最喜人也是最苦恼的时候。学生四年的学习到这个时候能不能结果，能不能灌浆（像水稻的灌浆）、能不能成丰收年，都取决于这个阶段的努力。今天设计学院的建环系给自己出了难题，把自己推到了风头浪尖上，推到没有退路的境地，展示给全院看。尽管前面有许多挑战，但是我可以肯定，他们一定能成功！通过毕业设计营实现了教学与社会的结合。另外，十二位集美组优秀青年设计师的作品，在此作为榜样和鼓励展示给学生们，是一种很好的教学互动；也是近年来设计学院走进社会，社会资源进入校园、进入课堂的体现，我觉得这是很好的创举。相信榜样的力量的是无穷的！

在此预祝07毕业设计营圆满成功！谢谢大家！

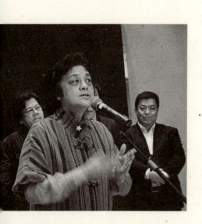

汤珍妮 教授
广州美术学院党委书记

各位尊敬的老总们、来宾们、各位老师、各位同学：大家好！

俗话说："一年之计在于春"，阳春三月，在咱们的大学城美术馆大家看看举办着什么样的展览？榜样展和开营展！我觉得今天这两个展结出来的硕果，就是老师和同学们的这种创新意识。参加今天的展览，我有几个感想：

第一，首先要非常肯定我们设计学院建环系的师生们，以及设计学院的领导们，他们在教学上所作的创新。我来美院五年了，像这样的展览在我看来还是第一次。第一次非常勇敢地把同学们的形象，把这么多年轻设计师榜样的形象和他们的作品展示出来。我觉得这反映了我们设计学院建环系的活力与激情。他们勇于挑战自我，站出来让大家检阅，这个精神我认为是很可嘉的。

第二，我刚才看到设计营共有五个组，每个组都是一个团队，每一个团队都是虎虎有生气的。把大家组织起来，挑战新的课题，用这样的团队精神搞设计项目、教学课题，是我们在21世纪院校教育的一个方向。这是非常好的。

第三，我看到每一组都把自己的课题和我们的社会项目紧密地结合，得到了社会的认同，还得到了企业经济上的支持。这样把产、学、研结合起来，把我们的科研成果转化为社会的物质财富，把智力投资变成了现实产出，我想这是我们设计的出路，也是教育的出路。

最后，希望设计学院的各个系、各个学科都朝着这个方向去努力。到那个时候，我们广州美院的设计，才是真正有实力的设计。我就讲到这里，祝展览圆满成功！谢谢各位！

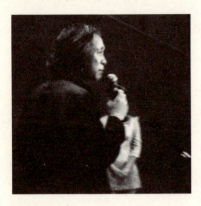

赵健 教授
广州美术学院副院长
广州美术学院设计学院院长

感谢设计把我们连在一起，感谢各位抽出宝贵的时间来一起尝试碰撞。感谢在前方站立的各位企业的专家、领导们，给我们同学带来信心。这个前所未有的主题设计营是一个尝试，到今天为止还不是成果。成果需要到六月份，我们拭目以待！

在这里，我想非常细致地列出下面的名字，我们应该向他们致敬！

首先，是我们环艺系主任，杨岩老师。为了达到今天的这么一个仪式，据我所知，至少用了一年的时间来筹备。我认为，杨岩老师是我们广州美术学院若干个辛勤的系主任当中非常走火入魔的一位。为了学生，为了教学，他真的是尽了最大的努力。我们设计学院除了我这个挂名的院长之外，还有两位院长对整个设计学院的教学倾注了很多精力，他们今天没能到场，他们分别是，童慧明副院长和东美红副院长。咱们向他们致敬！

参与07设计营教学工作的除了杨岩老师外，还有三位青年老师，他们是：李小霖老师、陈翰老师和谢菊明老师。他们将会在今后的3个月当中和同学们一起，摸爬滚打，共同承担挫折与辛劳，共同分享胜利和喜悦。我们也预祝他们一路走好，向他们致敬！

设计学院每进行一次新的尝试，都需要一种勇气，敢于承担失败的可能。今天的这个尝试也不例外。希望我们这里的每一位老师，每一位专家，每一个赞助企业的老总们、总监们，以宽容的、支持的态度来关照设计营的成员。另外，我要特别说明一下，在这个展厅中间的那个榜样展，实际上已在去年的广州首次国际设计周上展出过并大受欢迎。集美组从来是一个低调的设计团队。可以毫不夸张地说，这个组织，这个群体，这种运作方式，放在世界上任何一个地方，都是一流的。但是，他们从来没有用"一流"两个字来标榜自己。我们很有幸，跟集美组的同事们、领导们，能够唇齿相依、血肉相连。这是我们广州美术学院的一种福气、一种福分。但愿这种福气和福分能够伴我们长久地走下去。今天的设计，决不是我们某个院校自己的事，决不是某个单位团体的事，它需要整个社会的连接。现在站在前面的嘉宾中，大家看到有一位身材像毛主席一样高大的人，我们的广州室内设计专业委员会的秘书长曹海涛先生。他自己其实是非常优秀的设计师，但他像林学明老师、杨岩老师一样，放弃了自己的很多机会，使广州设计活动的形式和内容直线上升，而自己的收入却直线下降，大概是这么回事。曹老师身边的张卫平先生，从去年起就在广州市经贸委，担任每年一届的广州设计周的总策划，他其实不是局内人，而是圈外人。从去年开始的接触我就发现，他们睿智的思维、闪光的思想，对我们大有启发。从这个意义上，室内设计师、室内设计的从业者们，如果仅仅把专业看成是全部的话，我们将会倒闭。我们只有和每个行业的精英们进行思想的碰撞、真诚的交流，才有可能使我们的事业和他们的事业一起，共同进步。

感谢乐家洁具，感谢三雄照明，感谢富临集团，感谢源盛土方！

现在我宣布，广州美术学院建筑与环境艺术设计系07毕业设计营正式开幕！

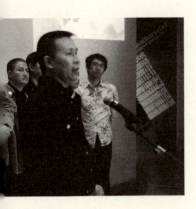

杨岩 副教授
广州美术学院设计学院
建筑与环境艺术设计系主任

谢谢各位领导、各位专家、各位同行，谢谢咱们设计学院的老师和同学们，大家下午好。

利用今天这个时间，我们在这里举办了今天环艺的07毕业设计营的开营展，以及集美组青年设计师的榜样展。希望通过这个活动带动我们广州美术学院建筑与环境艺术设计系的整体教研和教学实验的尝试。我给大家简单介绍一下07营的大致情况。大家知道，毕业设计在任何高校的本科系统中，都是一个重大课题。在这个过程中，很多老师、同学用了一年的时间来准备。毕业设计原有的模式在艺术院校中已延续了很多年，但现在已开始转变。因为过去的毕业生是国家包分配，毕业设计的结果，水准的高低，直接影响到学生将来就业前途的方方面面，也关系到一所学校整体办学水平的汇报。所以那时的老师同学都非常地重视。但现在我们毕业生就业都是由企业来抉择，很多同学在四年级上学期就已找好了实习单位。毕业设计成绩的好坏对他们找工作或其他方面的发展都没有明显地挂钩，所以近年来同学们对毕业设计的重视程度已大大降低，都是为了老师做一个作业，为学校办一次展览的心态来应付。因此我想，能否利用今年的毕业设计，使同学们在心态上作一次改观，让他们心甘情愿地为自己、为将来好好地作一次完整的锻炼，对自己、对学校、对社会有所交代。通过这样一个毕业设计营，集合与社会密切关联的几个课题，准公司化地去运作，使得同学们从中得到真正所需的东西。同学们进入学校的时候都参加过军训，我理解的军训就是把从中学阶段上来的同学们作一次强化性训练，使得组织性、纪律性、责任性和体格等方面都有一个好的状态进入本科的学习。那么，在四年本科学习快结束的时候，再来一次专业上的训练营，把同学、老师、学校、社会的各种资源整合一遍，使同学们作为一个准设计师所应有的各项素质在短短几个月中得到有效提升。在这个基础上，就要求我们这一班同学，全都以半年的公司化的方式进入到毕业设计状态。通过严格的考勤制度，严谨的责任心，严肃的承担心态，我们希望最后达到的是学术成果、教学成果、商业成果、社会影响成果这四大目标。在这个活动的策划期间，我们得到了社会企业的大力支持，他们分别都积极地与我们联络。在沟通过程中，给我们提了很多建议。目前我们跟四家企业签订了设计服务的协议。随着商业合同的约定和我们自身的努力，在接下来的几个月时间里，我们设计营的全体成员必将全身心投入工作，届时向学生和家长、向学校、向社会交出一份满意的答卷！

谢谢大家！

林学明 课座教授
中国建筑学会室内设计分会理事长
广州集美组

尊敬的广州美术学院设计学院院长赵健教授,尊敬的台上各位专家和嘉宾,尊敬的老师们、同学们:你们好。

在广州美院设计学院的大力支持下,广州集美组青年设计师十二人展得以在这里举行。十二人展是广州集美组十五年纪念系列活动的一个主题部分,也是集美组向母校广州美术学院汇报的一份成绩单。1982年开始,集美组的前身广州美术学院集美设计中心,就与广美结下了深厚的情缘。高永坚院长、尹定邦院长、王受之老师、杨珍妮教授、赵健教授,在不同时期对集美组的发展和广东室内设计的发展都给予了很大的支持。今天我和陈向京、曾芷君老师带着十二人展向设计学院汇报我们1992年以来的工作业绩。这十二位青年设计师来自于各地的院校,其中部分是广美的毕业生。他们得益于母校的教育,来到集美组,进入社会,走向人生新的历程。在集美组设计平台上,他们虚心学习,刻苦努力,集思广益。他们在第一线,日以继夜勤奋工作,成为集美组中的优秀青年骨干。是他们推动了集美组的发展,他们是在座各位学生的榜样。

二十年来,集美组从没中断过与广州美术学院设计学院的紧密合作。在赵健院长的设计教育与产学研结合的教育方针思路下,我们集美组正发挥着积极的配合作用。我们的几位元老级设计师多年来一直参与着学院设计教学工作,集美组一直积极为学院提供教学实习的平台。我们淡化了学院与集美组的界限,通过教育成果的转化,使设计实践对教学的催化得到加强,在人才培养方面取得了双赢的局面。在此我衷心祝愿十二位青年设计师在事业上取得更大的进步,同时,也祝愿07设计营开营仪式顺利举行。再次感谢广州美术学院设计学院长期以来对集美组事业发展的支持,感谢支持这次活动的赞助商,特别感谢雅名阁公司,感谢集美组N杂志团队对于这次活动的积极工作配合。

谢谢大家!

徐捷媛
榜样展设计师代表

很高兴我能回到母校站在这里跟大家作一个交流。首先呢,感谢设计学院给我们这个青年设计师展提供一个交流的机会,也感谢集美组对我们青年设计师的培养和支持。对自己的成长历程有以下几点深刻感受:一个是对自己发展方向的定位和发展平台的选择。我庆幸自己能够留在集美组,因为公司里面的领导很多都是读书时候的老师,所以在工作中常常能够体会到老师与学生的一种工作的延伸,而在集美组也使自己有机会接触更多的大型的项目,从规划到概念设计再到施工,这都是难得的学习机会。对于我们青年设计师,公司在工作上都给予了很大的空间让我们自由发挥,我记得陈老师对我说过这样一句话:有些工作,明知道让你们青年设计师去做会发生一些错误,但还是要让你们去做,最多我们多花一点钱,把犯的错误改过来。让你们去做,看到自己犯的错误会印象更深刻,更能接受教训。这句话让我印象深刻,正是因为公司对我们无私的培养和支持,才鞭策了我们这群青年设计师在这个设计领域里坚定地走下去。另外,在工作的心态问题上,有一个设计工作者是这样说的:对于一个室内设计师而言,毕业之后经过六至八年的实际操作和磨练,才能称得

上一个合格的室内设计师。对于这一点我深有体会。在我们这群青年设计师当中,有许多的同事都是在集美组工作了十年甚至更长的时间,他们对工作认真执着的态度,也是我学习的榜样。作为美院毕业的学生,我们既要保持自信和对理想的追求,同时也要调整好自己的心态。室内设计是一个综合的学科,我们只有打下扎实的基础,才能让自己走得更远。作为一个室内设计师,我们应该有责任心,把我们的家园建设得更美好。最后,我代表所有的青年设计师感谢广州美术学院,感谢设计学院,感谢集美组,谢谢!

安娃
设计营学生代表

今天我的心情非常激动,因为我们07设计营终于要开营了!我们迎来了那么多的同学、老师的光临,我们非常有幸地能与集美组的年轻设计师们一起展出。在这里,我要再次谢谢大家!

这段时间以来,毕业班的所有的同学和老师都希望我们能有一个非常好的毕业作品,希望能够对我们大学四年的生活有一个很好的总结,大家花费了很多的心思投入到这个设计营策划组织当中,这是一个崭新的机会,也是个尝试。

回顾一下我们大学的学习与生活,在一个较为系统的学习过程当中,包括制图课、模型课、建筑空间形态等等的课程,因为有了这些课程的积累,因为有了这一次崭新的机会,希望我们07毕业班的所有同学能够抓住这次机会,相信我们能够爆发出年轻设计师的能量。再次感谢集美组的各位设计师们给我们的榜样力量,希望大家在接下来的展览中,在我们的留言板上写下你非常宝贵的意见。也请大家期待在6月份阳光灿烂的日子里,迎接07毕业班丰硕的毕业设计成果!

王军
汲光公司总监

各位尊敬的领导,老师、同学们:大家下午好!非常荣幸可以作为07设计营的合作企业参与到这项活动中来。首先,请允许我代表三雄极光照明对广州美术学院的各位领导、建环系的各位老师和项目组的同学们表示衷心的感谢!一直以来作为一家专业生产各类节能照明灯具的生产型企业,我们在生产研发上投资巨大,产品线基本覆盖了各种光源以外所有灯具类别产品,获得了国际上多项认证、国家颁发的环保节能消防三G认证,并获得中国名牌产品和国家免检产品的两项国家级荣誉,在行业内取得了一定的成绩。此外,根据产品的专业属性,我们在售前售后,尤其是售前服务方面,更是高度重视,分别与国内两家著名的软件公司合作,开发了两款照明设计软件,现已广泛应用。有一次开会的时候,国家某总局的一个司长发言,令我印象深刻,他说:"所谓的禽流感、苏丹红、孔雀绿这些东西其实早就存在,但为什么时至今日才让大家如此紧张,这里面也许有什么技术缘故,但更重要的原因是社会发展的要求,是人民的物质生活水平的不断提高的必然表现,只有到了这个层面才有可能发现并解决那个层面上的问题,以前温饱都没有解决,何谈其他?"照明设计,我想也是同样如此。经过这么多年的努力和探索,我们公司的发展理念也从单纯的销售产品向提供专业的节能灯光通过

设计使光与空间合理配置的方向转变。我们需要大众的理解,需要市场的认可,更需要来自高校及设计界的帮助与支持。光与空间是无法分隔的,科研与社会实践也是无法分隔的,本次与设计营合作,对于企业的拓展战略而言,对于高校的教学实践,对于同学的个体发展而言,我想,它仅仅是一个开始,未来,更值得我们期待,但愿这次碰撞能够绽放出绚丽多姿的火花,并最终能结出丰硕的果实!谢谢大家。

刘穗宁
乐家中国华南区市场总监

各位老师、各位同学:大家好!我代表乐家洁具对这个活动的举行表示衷心的祝贺,也预祝这次活动圆满成功。

乐家洁具来自于西班牙,西班牙是个有着浓郁的艺术气息的国家,曾孕育出无数艺术大师,诞生了很多震撼世界的艺术瑰宝。现在西班牙的古老传统与现代的设计相交融发展,一直引领世界艺术的潮流。尤其是那一座座摄人魂魄、玄妙又匪夷所思的古今建筑,更是吸引着来自世界各地的设计师和艺术爱好者。乐家作为一个高档洁具品牌,从2006年开始就已经成为全球最大的卫浴供应商,那乐家为什么要参与这样的一个活动呢?这要从几个月前说起,几个月前乐家在广东的展厅举行一个活动,当时我们特意请到了杨岩老师参加。事后杨岩老师跟我说,希望我们一起搞一个活动,搞一个课题。当我把这个项目传达给我们的总经理时,他非常感兴趣。趁着CIAD年会的末期我们进行了进一步的交流,然后就有了这一次的合作。

同时,乐家在产品上也一直强调设计的概念,乐家众多的设计师用生活的激情和感悟精心打造每一款产品。其中有众多设计上大奖获得者,其中一名设计师,他的设计获奖无数,他所创作的目前我们乐家中的一个形象代表作——系列卫浴产品,以自然、感受、触觉为源,在现代设计中开辟了一片净土,一种水波微动般的优美曲线营造出自然的和谐感。当然真正的大师不会将设计眼光局限在外观上,使用性是设计的第一大方面。节水节能、便于清洁、抗噪声、防堵塞,优异的性能和先进的环保技术为设计的灵感支撑。乐家卫浴已完全超出了它的基本功能,演化为一场视、听及触觉体验的水之盛宴。

总之,我为可以来到这里,感到非常高兴,也希望能和美院以及在座的各位朋友一直合作下去,越走越远,越走越好,谢谢大家!

人物 > 集体照

07设计营建环系37位同学
每个人都不一样……

猎男组加油！

行远一气扬！

靓仔们加油！

6注大哥！加油！！！

好一会...

兰男组 加つゆ"

兄弟们比

努力吐

去桃花岛真的
会行桃花运
输厚来是真的!!!

阿女子

+U

改天一起去酒店
研究研究

最好食

加油！加油！再加油！好(a)! 放火烧笔！Good-bye 0!

問就知
享受啦！

八位過河，各顯神通

重新重生．

支持！！！

肥佬

严重支持！！！

豪取

全力支持靓计靓女们的规划设计，come on and Bless !!!

Good luck

Yeah!! 加油

折叠中豪具，一打开就是间面不可以的包。

访谈> 营地的心情

你怎么评价设计营这种方式和以前传统的毕业设计方式？
你觉得理想的毕业设计方式该是怎么样的？

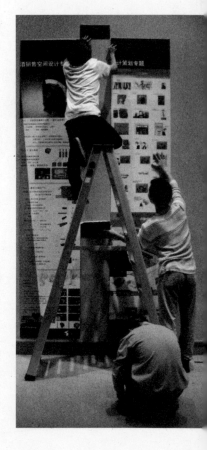

王 雅：在对我们的未来更有帮助这点上，前者无疑更加理想，在即将毕业的时候就开始"军事"演习自然是好处多多。不过，设计时需要考虑的现实因素太多了，受到许多限制……也许是我还没有学会如何在限制中找突破口吧，希望能把自己训练成一个善于利用限制去创造设计兴奋点的设计师。

江仲义：能够将毕业设计结合实际项目来做，这是非常难得的，这样能把设计与市场联系起来，商业设计的难点在于把握学术与商业之间的平衡。我觉得这种方式是个很好的开端，但在具体操作方面还存在一些缺陷和不实际的因素有待解决。

林远合：设计营的方式更像是一个由学校迈向社会的预演；更理想的毕业设计应该是一个能让毕业生理清其以后的人生计划的课程。

潘 琳：现在这种毕业形式是充满挑战的形式，以往的方式是做不做得好都没有损害别人的利益，但现在如果失败了，对投资方是有损失的，所以它是勇于挑战者的毕业方式。

陆小珊：可以与市场上真正的客户接触，使得我们的设计必须更具有责任感与实际性，对以后投身设计行业是一个过渡。理想的毕业设计方式应该是对大学的总结，以及对未来投身社会的准备相结合的体现。我觉得07设计营是朝着这个方向走的。

张宗达：没有经历过"传统的毕业设计"，但现在的团队精神和同学之间的紧密关系，不存在于过往的课程，我觉得现在这种模式的良性影响是革命性的。理想的毕业设计方式：当学生会向往毕业创作的成果；憧憬与毕业以后接轨的事业，应该就是理想的前毕业时期吧。现在的集中设计方式，我体验了对将来的憧憬和向往。

唐子韵：虽然很现实，但同时亦觉得过分现实。理想中的应该是飞越想象的，既可以漫无边际，亦可以切实落实。

邢树学：我觉得一个理想的毕业设计最重要的就是能把自己的思想表达出来，以前传统的毕业设计方式可能学生都在做自己的东西，没有交流，也没有资源。做起来容易钻到牛角尖里。设计以虚题的形式出现为多，这样同学们做起来没有规范的约束，可实施度就大打折扣，毕业设计作为将来面向社会的敲门砖，个人感觉与社会的衔接还是比较重要的。所以我很赞成这种"营"的方式，首先它使同学们都有很高的积极性来迎接每一个设计项目，在这里大家可以体会团队之中是如何协作的，形成一种良好的协作精神。另外由于课题都是实际项目，这样大家做起来可以了解如何与甲方互动，如何贴切地完成甲方的要求。

张楚洪：设计营是一个刺激神经的体验场所，让我每秒钟都过得充实，效果不错。不过，如果工作场地能再扩充一些做起事来会方便很多。

郭洁欣：这使我们由同学变成同事，是毕业前的一次长期聚会，比起从前会得到更多的资源协助完成毕业设计。如果工作室在市区会更好！我们出外考察和收集资料会更方便。

曾美桂：设计营的方式最终的受益人是我们这些学生，无论对我们将来要面对社会的工作或是我们的设计成果都是有效的方式。我更希望客户方对我们设计营有更深入的了解，更应注重研究方面的成果来给予支持。

陈　宁：我觉得是一种新的尝试，相对以前的方式我觉得同学更会有激情一些，更主要的是能够有一个相对明确的目标去做事，而且在过程中我们能够接触到很多新鲜有意义的事务。

丁国文：它刚刚到来，还没有成熟。有很多好的地方，也有不足之处，但无论如何我想它就是我们所想要的。觉得理想的毕业设计方式该是怎么样的?就是像现在这样，做自己想做的东西。

黄江霆：设计营的模式挺好的，是设计工作方式的还原。设计本来就是集体作业，是与社会广泛结合的工作。

林略西：是预先进入社会的一种方式，可以提前熟悉。

刘希蓝：每种方式都有好处和坏处，存在必有道理的。每个人的学习方式都不一样，所以这种问题没有答案。

陈艺文：我个人对设计营这种毕业设计方式是表示肯定的，它比以前的方式要完善很多，让我们的毕业设计不再是纸上谈兵，让我们考虑到更多的现实因素。

刘　晶：一个组的同学坐在一起，比传统方式更加适合建环专业的合作与讨论。但又会有些限制同学自己的自由发挥。理想的方式暂时没有。

林耿帆：我想要的设计可能还要在成果再出来多一些的情况下再评价，但是现在是事情正往好的方向走！

林绍良： 传统学生分散做设计，想找老师比较麻烦。理想方式就是一边做一边辅导。

刘　屹： 可以肯定地说，毕业设计营的设立，不管在商业上是否成功，至少是迈出了当今国内艺术类大学把知识转化为商业的第一步，我们能身为第一届的毕业生，应该被载入史册。传统的毕业设计模式，更多的说，可能是一种形式和一种放纵。大家都在等毕业，找工作，找关系，然后结婚，然后老去，也就完了。我的意思是，以往的毕业设计它就像种机械程式，没有考虑我们这些艺术类入门做设计的人到底需要什么，而是一种大家都得玩的形式，可以毕业，也就完了。反正文凭到手，一切OK。而设计营这种毕业设计模式，却调动了我们的积极性，变成了一个游戏。大家一方面对进入社会工作有了一个初步认识；一方面，通过实际接触案例

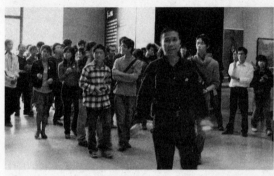

及操作程式，也或多或少有了一定的实际操盘的成就感。尤其是成功地做好以后，那种满足感，虚题是给不出来的。理想的毕业设计方式，很难说，现在大学生太多了，个体差异也大，所以只能说个人希望的模式吧。我觉得，作为一所有一定地位的大学的重点专业，学术上的高度肯定是要满足的；另一方面，商业成分也很重要。不管是设计营还是别的方式，说到底，是一种形式。关键是内涵的东西。在学术上，毕业创作的精神内涵应该是能代表一种时代精神的东西，比如现在在讲生态、讲房产、讲进步、讲节约，要先归纳总结出来，提出一个中心点，通过毕业创作让这个中心点点点开花。并且，学术一定要和社会上的经济实用平衡。

李路通： 传统方式学生分散做设计，想找老师比较麻烦，理想方式就是现在这样。设计营的这种方式为同学自主创业提供了许多宝贵的经验，之前跟父亲谈过，他也这么认为，所以他很支持我参加！以前传统的毕业设计虽不能完全否定，但那种类似的状态持续太久了，学生难免兴致缺缺。所以，这次设计营的方式其实是为毕业设计注入新活力。

骆嘉莉： 我理想的毕业设计方式是能够自己设计，自己动手参与施工！哪怕是一个小装置，我希望是自己或几个成员动手完成一比一的实体，而不再是模型！我们现在缺的不就是这种能力吗？

钟文燕： 我觉得即使07设计营不是最理想的毕业设计方式，也已是我们目前为止超前做到的新的尝试，我们踏出了第一步，这一步就已经与传统的毕业设计方式有了胜负之分。设计就应该不断勇于尝试，不应该只停留在过往的模式上。

朱美萍： 过去的毕业设计多数都是个人做，很自然把心思放在就业上，造成毕

业设计的质量不高。我理想的毕业设计方式是模拟在职设计师，与有不同层次和经验的设计师、制图员、工程结构师等等互相补充交流。

何剑雄： 设计营与更多公司挂钩，贴近社会，工作=学习。

王　韬： 传统毕业设计的模式缺乏同学之间的交流，是一个个的个体；07设计营将个体团结起来，变成一个群体。

何　休： 这是新的尝试，艰难和收获都有。时间、效率是我们的主要问题。遇到的项目时间紧，就要求我们提高效率，并且保证质量。这也是一个挑战，同时也为我们毕业步入社会做了前奏。

李宏聪： 我们对于历史及其已形成的文化积累的形式都很熟悉，但是我们没有把握历史的能力。我们离造就传统的长期过程很遥远，也离寻求打破传统的更为接近年代也很遥远，我们能够设计出我们想要的任何形式,但却不能改变它,因此形式不再植根于真正的个人或大众的需要。理想，从来都是一个时代梦想下一个时代。

程云平： 新方式的尝试，能调动我们对毕业设计的能动性，也是我们对以往虚题实做那种令人厌倦方式的更新。我觉得是个好的方向。看具体操作，就是学术和商业目的；假如新的方式能双赢，那就是我们同学和老师的共同愿望。

李果惠： 设计营作为准公司，是让学生在毕业之前与正式工作有一个很好的对接机会，如此的方式也可以很好地完成自己毕业创作，我觉得这才是真正的毕业设计方式。

徐　骋： 这种方式使得学习氛围比以前一个人做要好得多！我理想中的毕业设计方式是一群好朋友聚在一起玩着乐着把它完成。

赵　阳： 就概念而言，设计营这种新的毕业设计方式与传统方式相比，设计的过程与成果都有一种实际存在的感觉，有看得见摸得着的限制性条件，有现实的阶段性的时间限制，使同学们做起来感觉有价值和成就感。但是由于经验不足等原因，实际项目做起来并不如理想中得心应手，在设计的过程中会出现许多断点，可能还需老师的补助。

唐志文： 设计营这个毕业设计新模式的出现，给我们带来了新的感受，注入了新的活力。它抛开了传统的单打独斗这种吃力不讨好的做事方式，让大家集中在一起就像公司一样真正地干起活来，真正地体验走入社会后的感受。它让我们知道毕业设计其实也可以这样做，平时我们都说做事情要是具有创新的、前卫的，给同行树立榜样的，对社会产生积极影响的。何乐而不为呢？由于这是一个先例，俗话说"万事开头难"，我们是创立者，经验方面肯定是不足，需要改进的方面我觉得分阶段性开小会，总结一些不足的方面，然后大家拿出来分享。我相信我们07设计营会越做越好！

社会影响力 > 媒体关注

　　2007年3月15日,设计营开营仪式当天,杨岩老师接受《羊城晚报》记者采访的谈话节录:

Q:"做一个有故事的空间,同时记录做空间的故事"——当初是怎么想到这样的一个题目的?

A:做一个有故事的空间,就是说我们所做的空间设计不能没有一定的内容、一定的情节和所投射的人的情感。应该是一个活生生的、真实的场景性空间。这是我们对自己专业设计的实质概述。

　　当学生们进入这次设计营、进入我们的604课室时,在我们自己所建构的那样一个设计公司、设计机构的场景里,同学们都进入了一个准设计师的角色。在这个过程中,老师也不仅仅只是教导者的身份,更多的时候也扮演着同学们的设计拍档的角色。

　　这种创新是值得尝试的,这种尝试是值得记录的。

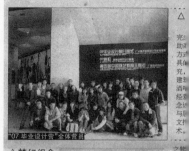

"07 毕业设计营"开营的故事

文/记者 刘朝霞 谢哲

梦幻组合 左起：李小霖、杨岩、陈瀚、谢菊明

承载梦想的空间

教学区B栋6楼，原本是建筑与环境艺术设计系的学生自习室，现在是他们的基地。门口大大"会议桌"上放着各种图纸，明显的能看到记录的痕迹。边上堆着一叠考勤卡。自习室内整齐划一的"豆腐块"框起了五个工作小组。如果这个空间是一所真正公司的话，他们就是从属于公司的不同项目小组，其之间既独立又统一。

不大的空间内不太整齐地摆放着他们从寝室搬过来的私人电脑，他们看似随意的坐姿与专注工作的表情不太和谐，时而思考，时而与同伴低声交流。每个"小豆腐块"的外面，都有一块黑板，仔细列明了工作的进度以及目标。"公司"里的工作气氛既热烈又有序。设计就从这里发生，老师的加入，这里便成为他们的设计课堂，也是孕育未来设计师的摇篮，这里同时也是他们的展览馆，是他们成绩展示的最佳地点。

△领头人

赵健（广州美术学院设计分院院长）：以公司模式，给学生带来全新的工作方式，可以让他们提早了解与适应社会工作的规律，同时也让他们有条理地去处理工作的进度，不再出现前松后紧的赶工情况。这些与学校里习惯是完全不同的。由于企业委托的实题，并且签定了合同，这使学生全力去完成自己的工作，最后他们得到的，可能远远完全不一样的起点，这些经验很重要。其间行为就变升华的实质？何为取精存真的途径？服务、实务、职场、市场……这些概念更多地体现为线性的理解？还是多义地呈现着边界的模糊与不定？

△梦幻组合四虎将

■杨岩 副教授 广州美术学院设计学院建筑与环境艺术设计系主任
关于设计：创意是设计的价值体现
关于设计营

毕业设计作为艺术院校各专业的大课题，如何把它做得更有价值和动力，是值得好好设计的一个大课题。这些年随着市场经济、自主就业，毕业设计课程对学生来说不再是就业、工作、能力的重要依据，在学位聘里，甚至变成可有可无的一个阶段。去年，我想，这课可以做适当的改革吗？可以站在为生做事，为学校做事，为市场做事的角度设计这门课吗？因此，就有了"07毕业设计营——空间的故事"这样一个题目，就有了"我们要做一个有故事的空间，同时记录我们做空间的故事"这样一个想法。通过老师与同学共同组成"羊年公司"这个形式，把同学作为"准设计师"的角色，进入到我们的专业设计营集中训练，共同体验社会责任、商业责任、专业责任、品德责任，为他们能进入社会，能承担专业工作能力打下基础。我想，这一点也是新时期学生想要的，学校越得的一部分，就这一点想法，我们试着做！……希望能成功！

■陈瀚 1978年生，2002年毕业于广州美术学院设计分院环境艺术设计系，获学士学位；2006年毕业于广州美术学院设计学院建筑与环艺设计系，获硕士学位并留教致力于品牌销售终端空间设计的实践、研究与教学。
关于设计：快乐设计！享受设计！

由杨岩老师倡导的"07毕业设计营"这一概念，是广州美术学院设计学院建筑与环艺设计系学生活动的尝试，也是同学们在广美环艺四

创意 怀带

所学专业知识的汇总；是营员们在直面企业实题压力中的历练，也是师生们以设计作为共同努力的一个开端。"07毕业设计营"的启动仅是一个开端。

■李小霖 1972年生，1996年，于广州美术学院设计系环境艺术设计专业（现改为设计分院环境艺术设计系）获得学士学位，2000-2001年，就读于美国三藩市 ACADEMY OF ART UNIVERSITY 研究生院室内课程设计系，于2004年在该校研究生院建筑系毕业并获得硕士学位。
关于设计："设计是什么……"一直以来我都不停地自问。看似简单的二字，背后好像隐藏着许多。自私地，我想趁这次在辅导07毕业班设计营的过程中，去尝试捕捉那些答案。
关于设计营
"模式"与"形式"的结合，能制造出"美感"吗？如果能，好像是在社会改良的过程中，"美"的意识概念是催化剂，又是底质的符作……当时空变化和时代的轮化中，让这群07年将委仰首步入社会的毕业生有一个良机会去报答和捕捉；美学与社会、城市与个人、学院与企业之间的对接关系。
我会用包容和理解的眼光去看待07年，也期望着07设计营的成功。

■谢菊明 1995年重庆建筑大学本科毕业，2004年毕业于重庆大学建筑城规学院，获硕士学位，同年加入广州美术学院设计学院建筑与环境艺术设计系，致力于空间设计、建筑技术的教学、实践与研究。
关于设计：设计反映生活，追求瞬时的感动和长久的恒迹。
关于设计营
期望通过集中、改变教授；通过分工、提高效率；通过协作、形成整体。

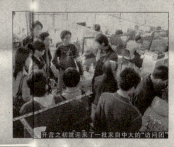

开营之初就迎来了一批来自中大的"访问团"

Q：设计营与企业的合作项目到目前是怎样运行的？
A：我们从一开始决定这样做，就在考虑找企业合作的问题。最初也都是尝试性地与不同的企业客户接触，给他们打电话，把我们的设计营的策划想法交代清楚，看是否有合作的机会。

乐家洁具是一个具有国际知名度的公司。通过最初的接触，他们对设计营很感兴趣，但他们的要求也很严格。通过多次EMAIL往来联系，他们把要求列了详细的清单给我们。经过双方的沟通和努力，我们最终达成了合作协议。我们清楚仅仅一家企业是不够的，随后通过像之前那样的努力谈判，三雄、四川富临、佛山源盛土方都谈下来了，与我们签订了协议。

Q：这样的教学方式/运作模式对比过去的毕业设计有什么样的优势？
A：这是一次把课题嫁接进教学任务的尝试。我们注意到近年的趋势，是一些学生到大三就比较涣散了，开始自己出去找实习工作。但是，设计尤其是我们的建环专业的设计工作，很大程度上还是集体合作的模式。我们提倡独立思考的态度，但训练学生的团队合作意识和集体工作方法也是当务之急。所以我们要将毕业班的学生组织起来，集体训练，除了物质奖励和精神奖励，在我们设立的公司制度下，也用严格的企业公司规范来管理他们。

另外，像一开始与乐家洁具的中国区总裁费南先生进行沟通洽谈的时候，我们的学生都一起参与，直接在这种亲身经历中学习成长，这与过去他们仅仅是去某家单位做实习生，是有本质区别的。

Q：接下来的计划和安排？
A：设计营今天正式开营了，接下来才是工作的真正展开。还有很多困难和挑战等着我们。作为老师，我们其实是和学生们一样，全身心地投入进来，成为其中的一个角色。在这个过程中，我们更多的是切合多方所需（校方、学生方、企业方等），做一个平衡和调控的工作。

设计是一个不断变化的过程，设计教育也应该充满反省精神和革新意识。我们希望通过这次设计营的尝试，得到一些经验，总结一些方法，避免过去的不足，创出新时期下的办学方法和特点。

访问专业老师：
Q：07设计营是在什么情况下诞生的？这个教学模式的主要特点是什么？
A：07毕业设计营是在杨岩老师的策划下，模拟一种近乎真实的设计公司工作状态的教学实验。该教学模式的主要特点是同学们根据四年所学的专业知识，在老师们的指导下，切身感受在接触真实设计案例时候的设计状态——来自甲方的设

计限定条件、时间、工作量的压力,同学们所要做的是以时间、质量、内容为基准的实操性工作,同时还要直面来自社会体系对于设计价值的考量。

Q:其间你们碰到的主要问题是什么?你们又是怎么去解决的?

A:其间碰到的主要问题是如何平衡同学的设计工作经验不足和实操项目之间的矛盾。解决方式是在项目设计过程当中,利用导师组丰富的实践经验及知识,针对同学们在设计过程中出现的具体问题及时补充知识点,让同学在实操项目中快速成长。

Q:你们在教学中所强调的"空间"的概念,是怎样界定和让学生们在设计中体现的?

A:此次教学中"空间"的概念为"泛空间"的概念,可理解为针对人使用的"界面"的各种可行性进行尝试——大至规划,小到卫浴,针对人在城市中的行为模式、人在休闲活动中的行为方式、人在居住空间中的行为方式等等的问题,让同学们不是单纯地解决美学的问题,而是处理各种"界面"关系,如人与城市、人与建筑、人与景观等延伸出来的问题,利用各种理论知识、材料知识、工艺知识等综合性地解决问题。

Q:你们是如何和学生一起面对客户的?遇到的困难是什么?如何解决的?

A:从洽谈项目到具体的项目合作协议,同学们都和老师们作为一个整体与客户进行商议。困难在于与什么客户进行商议合作,与不同客户不同的合作方式,项目进行的深度等。杨岩老师根据教师团队的不同知识背景和学生团队的知识结构水平制定相关的项目计划,从而取得了客户的信任。

Q:最终的方案成果的审核你们将依照什么样的标准去评价呢?

A:依照两个渠道的信息反馈:第一个是来自客户方对方案的具体意见反馈;第二个是来自专业设计协会的意见反馈。

Q:如何总结这次课程实验?这种教学模式如何更好地延续下去?

A:这次的课程实验在时间和空间上跨度非常大,是一次大胆而艰辛的教学尝试,而正因为其大胆,所以我们碰到了平常教学中极少遇到的问题,通过教师团队之间,教师团队与学生团队之间的协商去解决这些问题的过程,形成了这次课程实验的独到经验,即如何协调社会实际设计项目与学术项目之间的矛盾;正因为其过程艰辛,教师团队可直接感受同学们四年所学的知识体系接受社会实际设计项目考验所产生的一系列问题,可因地制宜地制定相关教学计划及教学知识点,从而积累最真实的教学经验。

杨岩老师日记手稿扫描 >

2007年3月12日

10点美术馆
把流程给左
馆长

2007年3月13日

① 检查作业
② 整理完整
一套宣传册,
通知嘉宾.

陈勋老师
问文同意的
活动文件放电脑

2007年3月14日

15号以前布置成
① 确认宣传品
· 海报
· 请柬

现场:
陶泥 王芳健
 马老师
金城
招贴 廖生起责

装点 → 小庄老师
晚发 →
短信:
王雅 13751858137

摄影 陈老师
摄像
郭 13701070716

请柬以信寄
方式送

2007年3月15日

2007年3月12—15日

　　继续完成开营前各项工作。检查个人作业及开题报告，落实整理出完整成套的宣传品，并通知嘉宾15号开幕式，确认宣传品、海报、请柬、胸花……事无巨细。

　　15日的开幕式和榜样展非常成功！

2007年3月19日

大华实用大买投影
4000：一视青。

下午2:00
A栋702会议室

2007年3月17日
为了让学生了解大型建筑的构造、结构、组织等问题，组织学生参观了正在兴建的广东省科学馆。

1. 影枫
2. 关老师 伟生
3.
4.
5. ① 10:00讲评
 ② 评出表扬名单 贴出五星
 ③ 见报考证形式买单者
 ④ 打卡今天落实
 ⑤ 羊晚以其他宣传
 ⑥ 集中前期资料及照片
 ⑦ 四川方案定稿

2007年3月20日

学校要成为教学的组织者 梳理者 讲同学们的讯根 据我们的需要以东西组织教学资源、等主纲

社会资源共同参与.因为现今社会不缺个体知识，缺的是明确的设计价值和思维方法

影枫
④ 以系统的整理

可持续设计
理地保护
快速生长材
极化的设计
老化考察

16天收佳
市内交通费
一个营40人

2007年3月21日

2007年3月19-20日

19日：接受羊城晚报记者的采访，详细介绍"07营"情况，安排学生购买投影仪等课室设备及向学生发放文具用品。

20日：进行了开题讲评。评出前期的表扬名单，贴出了"红五星"。落实了07营的财务管理、打卡考勤制度等。集中前期资料及照片。交给四川富临集团的汇报方案定稿。

今日心得：老师们要成为教学的组织者，梳理者，根据同学们需要的东西组织教学资源。根据主纲思路，让社会资源共同参与。现今学生不缺信息与个体知识，缺的是有效的思维方法和设计价值取向，以及系统的工作实施与经验整理。

2007年3月22日

准备明天集中看方案，检查打卡机考勤、明确表扬名单、资金分配、学生老师文具发放等。

2007年3月22日

讲解三雄各种产品的设计支持条件，了解企业品牌与故事，学会制造事件、制造场景。以视觉语言表达空间的形象故事。做设计之前需要有与品牌对接的主题理念及支持模式，以便捷的方式处理人与空间的界面关系，达到空间使用的最大值。例：空间展厅设计是否改变人与物分离的设计方式？怎样使产品信息传达不依赖于讲解员？用编程的手法、模式研究、发展人的互动参与……

明天集中看方案，有打长机考勤。到学校叫原老师叫取DVD碟。

专家、领导、测试、临建、4件、表扬名单、奖金分配、学生、老师、其会计费。

2007年3月23日

今天课题小结上用DV录了老师讲话。强调同学要学会提出问题，主动解决问题，思考因果关系。提问题要图文并茂。提示了人类卫浴的重大事件、儿童卫浴等。对同学重新解释项目合同的委托背景及要求。

上午9:00 讲解之美讲座
下午2:30 由行政接二楼。

今天深圳小结 叫录
前景：有我的讲话
讲话
意见：提出问题
要有因果关系。
都没收，提出问
题要图文并茂。

1、人类卫浴的重大事件"
3、加强3D的健身
从XX卫浴开始。
儿童卫浴，可调性
辅导人会问开始好
对入产品重新
解释合同的委托
背景及要求。
早上说平→怎样
有病变？解决。
从这影子只做造不管
儿童的卫浴可变、再设计

2007年3月24日

各种设备的要。
支撑条件。
企业品牌与故事
制造事件
制造场景。

下午3:00 去梁小姐
→研究理念
及支撑模式

支撑模式要化被便捷观看
改良同不好看
改良的优点呈
5条件
宿舍的再设计
送予你来员子处的
人足。

编程、模式、模块
互动参与
讲、而又要讲
一串不讲一串
不讲效果只讲模式

MAR.5

概念设计阶段·三雄组

林耿帆 刘晶 钟文燕 骆嘉莉 陈艺文 张宗达 曾美桂

MAR.20

三雄组

成员： 林耿帆 刘晶 钟文燕 骆嘉莉 陈艺文 张宗达 曾美桂

项目介绍：

　　三雄背景：三雄·极光照明创立于1991年，一直致力于开发和生产高品质、高档次的绿色节能照明产品。期间开发研制了户内和户外两大品类，包含了各种电气配件、光源、灯具，共计两千多个品种。2003年推出了全系列的T5产品，使节能事业进入更高的阶段。2004年又新推出了装饰类产品系列，以时尚、高端作为装饰类产品发展方向。公司现已发展成为占地5万多平方米，年生产能力上千万套灯具的大型绿色照明生产企业，成为国内最具综合竞争实力的绿色照明生产企业之一。

　　多年来，三雄·极光照明始终奉行"倡科学管理，创卓越品牌，求质量效益，让客户满意"的质量方针，系列产品已获得中国名牌产品、国家免检产品称号，并通过节能认证、3C认证、国家消防认证、EMC认证、CE、VDE认证以及ISO9001国际质量体系认证，并被广州市科委认定为科技型企业。凭借雄厚的实力，三雄·极光照明已在全国50多个大中城市设立了办事机构，并建立了完善的全国销售及服务网络。凭着优异的品质、优质的服务、良好的信誉，三雄·极光照明产品已被无数大型工程项目所采用。公司创建以来一直秉承开拓创新、锐意进取的精神，力争为用户提供最完善的产品和服务。

项目背景：

　　项目以甲方要求作为整个设计操作的主导与支持，研究跨专业界限的设计专题，并考量相关的设计方向和研究方法。研究内容包括：企业总部展厅以及生产空间的研究；企业品牌及销售终端空间的研究。

甲方要求：

1. 对原有品牌形象提出建议性的企业文化改良方案，并应用于改良旧厂区，对企业文化表现不足的缺点进行调整。
2. 总部展厅再设计。
3. 专卖店展示设计。

最终成果：

1. 厂区改造方案　　2. 总部展厅方案　　3. 专卖店方案

推进计划:

一、企业形象和厂区改造策划方案		
	3月15日～3月22日　方案初步阶段	
	3月23日～3月28日　方案深入阶段	节能建筑(实在的"绿色"环保)
		功能:通风、遮阳、节能、环保材料
		视觉传达:传达企业形象
	3月29日～4月6日　设计成果汇报	
二、导购销售模式策划方案		
	4月5日～4月13日　导购销售模式 → 空间/标识/其他	
三、企业专卖店设计方案		
	4月10日～4月25日　专卖店 (设计说明、CAD、效果图、施工图)	
四、企业总部展厅设计方案		
	4月10日～5月1日　总部展厅 (设计说明、CAD、效果图、施工图)	

前期调研: 三雄基地调查

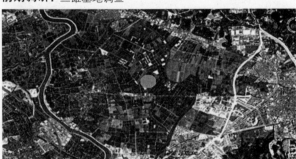

基地

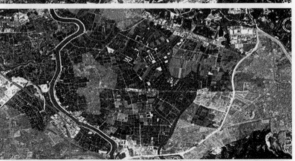

城镇

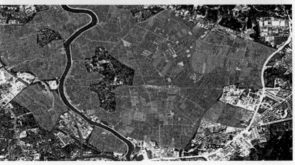

农田

客户调查表

尊敬的客户：
非常感谢您抽出宝贵的时间填写这份调查表，您的意见是对我们工作的最大支持！

性别：□男 □女
所在行业：□a 政府机关 □b 空间设计人员 □c 邮电/通信 □d 媒体/广告业
□e 教育/科研 □f 医疗/卫生业 □g 制造业 □h 商业/服务业
□i 其他行业_____

问卷调查 （PART I）

Q1、请问您对照明产品的了解有多少？（可多选）
17.56%a 瓦数 12.19%b 冷暖光色 3.17%c 电光源尺寸 11.70%d 品牌 11.21%e 价钱
7.56%f 使用寿命 13.17%g 节能 10.97%h 使用功能 11.95%i 造型 0.49%j 其他

Q2、请问您购买照明产品的途径？（可多选）
2.70%a 企业网络 34.68%b 商店 14.41%c 专卖店 4.05%d 展会 13.51%e 朋友推荐
9.45%f 电视 4.05%g 报纸 5.85%h 户外、灯箱 9.45%i 杂志

Q3、请问您购买照明产品的类型？（可多选）
41.13%a 装饰类 9.49%b 商业用类 3.16%c 商业工程类 2.53%d 大型工程类
37.34% e 电光源 6.32%f 其他

Q4、请问您如何挑选你要买的照明产品？
55.33%a 自己看 24.27%b 问售货员
20.38%c 其他

Q5、请问您希望得到照明产品的一些什么信息？（可多选）
19.45%a 产品种类 10.58%b 型号
20.81%c 用途 11.60%d 电光率
11.60%e 显色性 21.84% f 光效果
4.09%g 其他

Q6、请问您使用照明产品多久更换一次？
2.12%a 3—6个月 31.91%b 一年以内 55.31%c 一年以上 10.63%d 超过三年

Q7、请问您认为以下哪个品牌属于绿色节能照明品牌？（可多选）
15.68%a 三雄·极光 4.57%b 欧斯朗 18.95%c 欧普 0.65%d 雷士 14.37%e 朗能 11.76%f 佛山照明 0.65% g 国牌 0%h 浙江阳光 29.41%完全不了解

（氛围）不够 8.37%k 其他

销售模式研究目的：

现时企业产品面向的销售人群：

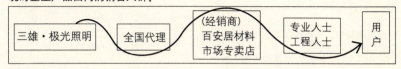

未来现时企业产品面向的销售人群：

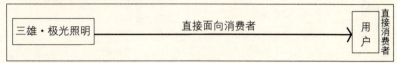

围绕销售终端进行分析：

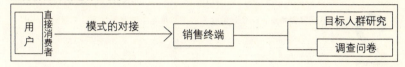

目标人群的使用需求：

照明产品销售终端的目标人群主要包括两个大类，一类是消费者，一类是经营者。为了准确地掌握目标群体的各种需求，三雄细组致地"设计"了调查问卷，并根据不同的调查群体制定不同的调查策略，务求达到调研数据的准确性(见图表一)。

问卷1 是面向普通消费者(非专业人士)。

问卷2 是面向专业人士。

问卷3 是面向经销商。

图表一　三份问卷的问题与答案(部分)

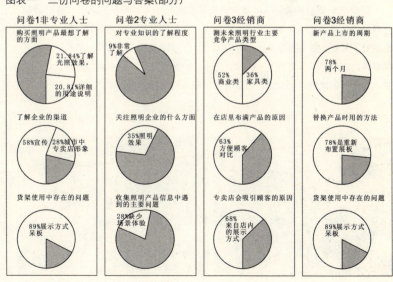

调查表结论：分析出以下三方面内容：

1

多数消费者具有如下特征：
①对照明知识普遍缺乏；
②男性较常购买灯具；
③缺乏主动购买欲望，依赖工程人员代为购买，或依赖店员导购；
④半数以上的人曾经因为错误辨别产品信息而导致购买错误；
⑤部分消费者不喜欢在挑选产品过程中被店员"跟随"，也不喜欢被忽略。

2

从经营者角度，一个好的销售终端最基本应该具备如下几点要求：
①销售终端能够满足一定数量的货物储存，并具有展示功能；
②展示方式应该与产品有很好的展示模式对接；
③销售终端与品牌形象应该有很好的结合。

3

所有人士对销售终端有如下几点认识：
①消费者都喜欢较好的消费环境；
②购物环境与展示产品形式直接影响消费者是否投入购物过程；
③当产品与空间存在内在（如色彩、材料、设计手法等）的联系，他们则更容易对产品发生兴趣；
④直观的产品展示方式更能令他们对产品产生信赖感进而发生购买行为；
⑤当对企业品牌形成认同时，购买更容易发生，也会把产品推荐给周围打算购买的人。

调研小结：

目前非专业消费者购买时所遇到的最大问题是照明产品的基本信息不清晰，消费者对于产品的使用方式存在很多不了解的地方。包括一些具备专业照明知识的室内设计师，他们也渴望了解更多照明知识及新产品的信息，以帮助其在日新月异的灯具产品技术上选择合适的灯具，将灯光设计融合到室内设计当中。而经营者对销售终端的使用也提出越来越高的要求。一个好的销售终端模式，应该是可以解决和满足以上的两个方面的问题以及需求的。

三雄现场参观、调研

三雄组 > 工作笔记

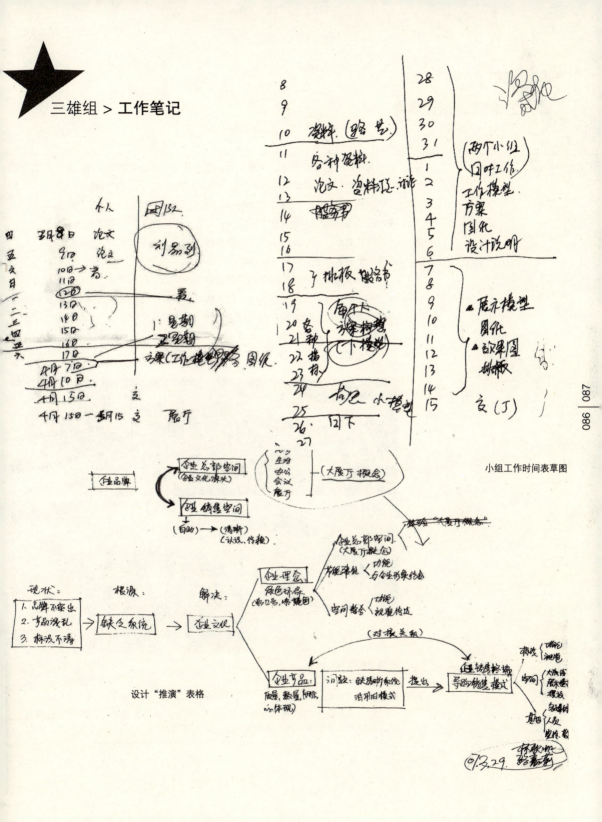

小组工作时间表草图

设计"推演"表格

三雄组 > 设计思考

对于一个企业在市场上的竞争力，企业整体形象是关键的一环。作为人类社会的产物，企业在社会体系中作为潜化因素发挥着诚信、引导、传播作用。

围绕企业品牌、企业文化对企业总部空间、生产空间、销售空间进行分析改良，围绕市场调查，分析企业现状，针对企业现有的三个主要现象：品牌不突出、产品摆放混乱、标识不清晰找出问题根源。对于企业原来缺乏系统的生产、产品、品牌三个方面入手，希望可以根本地解决问题。

企业厂房主要解决空间整合和节能建筑两方面问题，产品主要从企业整体形象和功能性导购VI系统方面解决现在存在的品牌形象和销售问题，最后将企业的销售终端与总部展厅的设计作为前期调整优化的最终展示设计，从而达到整个企业形象的完整化、立体化的目标。

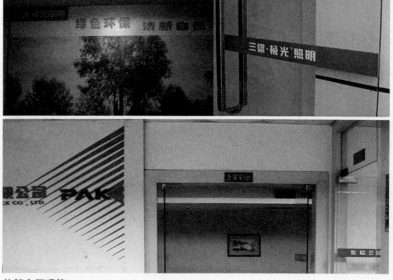

总部空间现状：
不注意整体性，缺乏完善系统。

总部展厅方案切入点：
对三雄·极光的照明展厅进行再设计，增加更多情景体验空间和光文化教育空间，使总部展厅这个三雄产品和企业文化的标志性基地应该形成一个视觉导向系统。

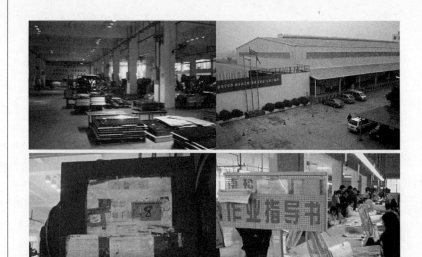

总部厂房现状：
　　空间与企业品牌理念应该统一，总部厂房应该体现企业的产品与特色，总部厂房生产系统应该与视觉传达系统结合。

厂区方案切入点：
　　贯彻绿色节能环保意识，以"绿色色阶"的概念对厂区进行功能分区，构思用不同的绿色对厂区进行分区，强化三雄的绿色企业形象。绿色方盒子是建筑一大特色，成为高速公路上巨大的广告牌。

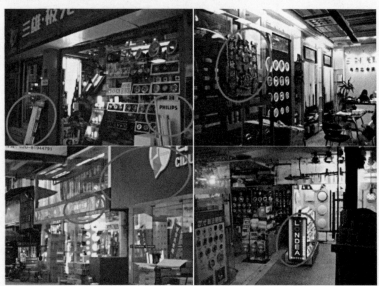

销售终端现状：
　　产品摆放混乱，产品分类不清晰，产品标识不清晰，企业品牌形象与其他品牌对比不强烈。

专卖店方案切入点：
　　以装置为切入点，改良专卖店新旧产品的替换模式，设计出灵活的产品对接展架。

三雄组 > 设计草图

三雄组根据前期调研所得的结果,针对总部空间不注意整体性、缺乏完善系统的特点,从功能出发,研究厂房、办公、休闲、居住等各功能组团之间的关系,在不对现状作很大的功能改变的基础上,重新考虑了入口、办公空间外观、景观设施、厂房外观等;另外,针对其销售终端的调研结果——产品摆放混乱,无法体现差异化等问题,从终端的道具结构出发,寻求一种既符合企业日常终端开业运作,又符合终端产品陈列和终端形象统一化需求的构件设计。

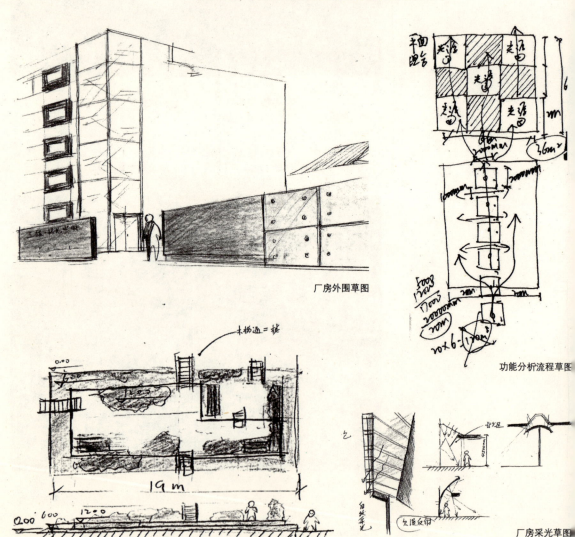

厂房外围草图

功能分析流程草图

厂房采光草图

专卖店

专卖店

中期专卖店（大样草图——射灯效果）

结构

木材与钢材　玻璃材质　木材与钢材

中期专卖店（大样草图-光源展示）

木材　砖　陶瓷　玻璃

中期专卖店（大样草图——光源展示）

$S=36m^2$

根据不同类别的产品,在终端空间中设立不同的展示区域,并由产品的特点出发,还原相关的情景,从而最大限度地刺激消费群体的购买欲望。

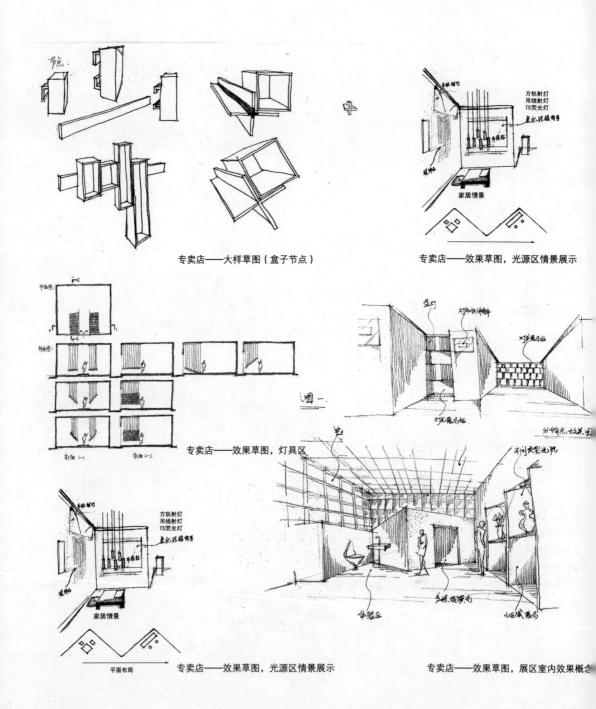

展厅设计在空间中增加更多体验空间、情景还原空间、光的文化、科学教育空间，使该展厅成为企业面对客户的一个窗口，将其企业历史、形象、理念、产品结构等完美地呈现。

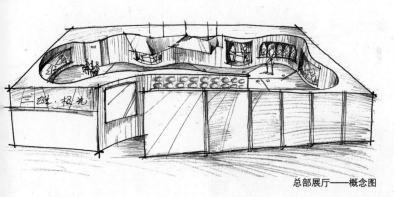

总部展厅——概念图

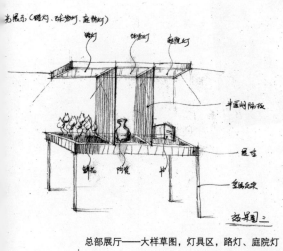

总部展厅——大样草图，灯具区，路灯、庭院灯

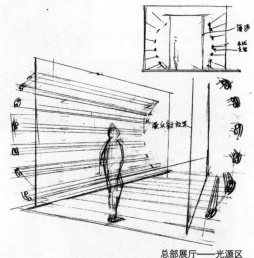

总部展厅——光源区

总部展厅——总部展厅平面

三雄组 > 设计方案
专卖店方案一

概念：以一定的模数，制定不同的组合方式，迎合多样化的销售终端运营需求；方盒作为基本形，在空间中任意组合，可满足各种不同类别的终端空间设计。

节点大样

三雄组 > 设计方案
专卖店方案二

概念：通过陈列化的组合，将"光"的概念在空间中强化，以引导消费者的视线，并将选购的消费行为趣味化。

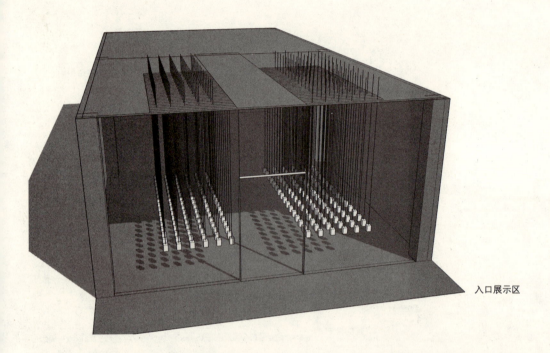

入口展示区

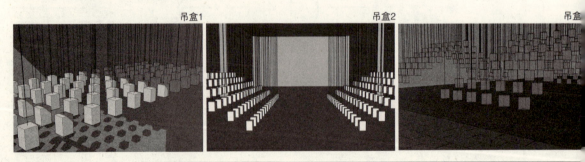

吊盒1　　　吊盒2　　　吊盒

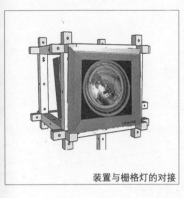
装置与栅格灯的对接

构件的组合

专卖店效果图细节：节点

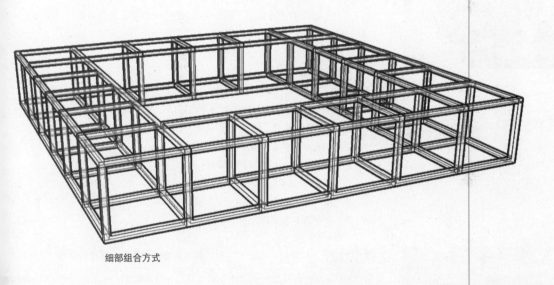
细部组合方式

老师点评：
　　把灯具用一种规律安排陈列在一起，间隙是怎样的规律。不同组的怎样去捕捉一种结构语言，同时这要有效地解决给电的方式和装卸的方法。

三雄组 > 设计讨论

设计讨论1 时间：2007-3-7 参与人物：三雄组同学（7人）

讨论内容：针对三雄极光企业的初步提出的需求框架，作为建环专业的学生我们能为三雄服务什么？

一、讨论过程

分析任务：三雄·极光企业初步提出的需求：VI标识；厂房概念性规划；销售终端（专卖店）。

1. 提高品牌：绿色环保（提出1.新系列推广品牌）。
2. 厂房概念性规划：先要熟悉厂房的工作流程，生产模式，需要什么样的功能。
 （1）结合厂房的用灯功能，同时也作为展品展出，
 （2）总部展厅有无可能与厂房工作车间结合或相连，同时对参观者展出。
3. VI标识：（建议性文件，策划）。
4. 总部展厅（主要宣传三雄绿色品牌的特点，考虑到总部参观的经销商或工程人士）。
5. 专卖店：展示产品的各种方式。

初步分析甲方需求的重要性，提出以上想法，反馈到甲方。

二、总结这阶段要完成的工作以及分工

1. VI资料收集：刘晶、张宗达。
2. 企业厂房资料：厂房建筑（图片，案例）；
 分析企业（文字）：陈艺文,骆嘉利,曾美桂。
3. 产品展示方式，查找资料：钟文燕。
4. 最后整理客户服务书：林耿帆

设计讨论2 时间：2007-3-7 参与人物：导师组，三雄组同学（7人）

讨论内容：针对三雄·极光企业初步提出的需求框架，李老师对我们工作的建议辅导，确定我们的工作内容。

一、讨论过程

分析甲方要求：产品总部空间及空间设计：两个厂房面积一个6万㎡一个3万㎡。

问题：空地？还是已有建筑？（未知）。

解决方式讨论：在现有设计条件的基础上，我们的首要任务是：1. 考察三雄的品牌；2. 考察厂房车间运作；3. 考察现有灯具的运作。提供一个指标性的建议意见文件，重新规划厂房是一个什么样的模式，传统的过程与新规划的过程。规划模式是按照传统模式还是新的概念？需要了解的：生产线的生产步骤，办公人数，厂区人数，原有企业文化（多元还是单元），厂区所在地的周边环境。

总部展厅，参考张星设计的金意陶。

需要甲方提供：1. 地块资料；2. 地块的CAD图；3. 原有展厅的平面图及资料；4. 进行现场参观，地点：原有厂房总部空间及总部车间，联系方式。

建议分工工作：两组，一组一个基地；一人两个展厅，一个总部展厅，一个专卖店展厅。

二、工作及分工

1. 全组先收集厂房建筑资料意向图、厂房车间工作流程资料。
2. 每人构思一个厂房概念性方案，再集中讨论。
3. 厂房概念性方案：林耿帆、骆嘉利、钟文燕。
4. 厂房概念性方案：陈艺文、刘晶、张宗达、曾美桂。
5. 每人两个展厅，一个总部展厅，一个专卖店展厅。

设计讨论3 | 时间:2007-3-19 | 参与人物：导师组，三雄组同学（7人）

老师提的建议。

评论：

1. 甲方的要求，总部空间，生产空间是概念性的建议方案，不是一个具体的方案。
2. 销售终端方面，必须到市场去作一个调查（购买过程，陈列方式），关于建筑环保概念，厂区功能分区，符号化等等，符号在具有功能性的同时也应具有多样性。

三雄组 > 论文开题

时间：2007-3-9
地点：大学城教学楼B604

体验模式下的产品导购销售系统——照明产品企业销售终端研究 作者：林耿帆

论文摘要：从现代市场营销角度讲，一个产品由核心产品、有形产品和附加产品3个层面有机构成，形成一个现代观念下的产品。产品整体概念从全方位满足了消费者对产品的物质性、精神性需求。针对性地对一部分非照明专业消费者的研究，能帮助企业更好地把产品推向目标客户群。针对性地面向商业照明灯具与装饰类灯具的消费者，提出产品导购销售系统销售模式，把体验作为照明产品销售终端的核心内容、作为照明企业销售终端当前存在问题的解决方向。

光影效果在酒店空间中的运用 | 作者：刘晶

论文摘要：当代的酒店气氛设计，不再是不可变的装修或装饰设计，而是可变性很强的区域装置化设计。光影效果也作为其中的一种可变的装置逐渐成为主流。如果说酒店建筑是凝固的音乐，那么光和影便是主旋与和弦，它参与形象造型、环境营造与气氛烘托，从而引导酒店客人进入不同的空间，是酒店建筑艺术的灵魂。所以现在的酒店设计既要有功能性的照明，还要符合人的健康、环保等需要，更强调有美感和艺术感的光影效果。顺应这些新的需求，酒店空间设计的划分、连通、艺术效果处理等，都可以运用光影手段，让人耳目一新。挑选正确的光源类型和灯具形式，把握各种光源的特性与运用；在光影的布置、形式等各个方面作改良，就可以形成光影梦幻、新体验感的酒店空间。

光装置在现代展示空间中的设计运用 | 作者：钟文燕

论文摘要：21世纪初，对于"舒适性是照明设计的中心关键词"这种说法谁也没有疑问。为了心情舒畅地生活的"光设计"是什么？这是现在进行空间设计的同时必须综合考虑的因素。本文选取 "光装置"作为研究对象，通过光与装置的结合，以其作为营造现代展示空间序列魅力的首要元素。研究分析照明设计在空间的运用上应该不仅仅是为了明亮地看清物体，也不仅仅是为了表现视野内的全部风景，光应该能直接地能对人的内心世界产生影响，应该比一幅画对人有更深的感动，它有利于充分展示空间独特的个性风格，具有很强的形象力，是现代照明设计意义的延伸。

光影分区的空间"魔方"——以灯具销售终端空间为研究对象 | 作者：骆嘉莉

论文摘要：光是生命的源泉，光是人居环境的要素。人类的生活天天与光相伴，因此创造优质的光环境是设计师义不容辞的责任。本文选取"光"与"影"为关注对象，以光影作为空间分区的首要元素，紧密结合灯具销售终端空间，分析研究从较复杂的环境层次中剥离出一个最基本的光影原理，再利用这些基本原理组合呈现出更多光与影的空间"魔方"。

再现中国传统光空间的探索 | 作者：陈艺文

论文摘要：通过对中国文化、古建筑、园林光空间的探究，分析得出中国人对光空间的审美和追求的认识和如何用现代的材料、空间形状、颜色与光融于人们的审美和追求，通过实例办公空间的理论分析，实现在现代建筑中再现东方光空间的探索。

间接照明展现博物馆的魅力 | 作者：张宗达

论文摘要：博物馆是展示和保存有意义物品的场所、文化和研究的中心，有着清晰的主题和丰富设计的可能性。在博物馆内灯光照明是体现空间和展品珍贵价值的重要媒介。如果博物馆内的照明设计从展览主题出发，照顾人的视觉感受，便能有效地营造出富有生命、充满活力的光环境。把展览信息传递给参观者，发挥博物馆的人文价值。

照明品牌与企业总部展示空间的关系依存 | 作者：曾美桂

论文摘要：品牌意识是指一个企业对品牌和品牌建设的基本理念。确定照明企业的品牌服务意识，能使消费者参与品牌定位，体验照明。照明企业通过总部展示空间传达坚持"节能环保、绿色照明"的技术设计，生产对消费者有利的产品，给消费者想要的生活环境的理念，加以"照明体验"为主题的总部展示空间设计手法达到直观地传达品牌意识。总部展示空间，展示上采取动态展示的手法，它有别于陈旧的静态展示，采用活动式、操作式、互动式等。顾客可以触摸展品、操作展品和与展品形成互动，更加直接与直观地了解产品的特点。通过丰富多彩的展示效果和现代的多媒体传达手法的融入，达到使顾客对企业品牌更容易建立信任的目的。

三雄组 > 学生访谈

设计营进行到现在，你对它的感受是怎样的？

林耿帆：现在每个人的投入程度是我们大家都预料不到的事情，每个项目都有不同的挑战和难度，如果可以，我甚至想参加到其中的每一个组去，但是现阶段自己会很努力想要完成自己那个项目组的东西。期待？我们组和组之间的交流和沟通可以进一步，这样大家可以发现自己的不足和相互学习到东西。改善？情况基本都比较好，要说到最最想改善的，就是希望抽烟的同学和老师可以注意一下，我们女生中几乎没有烟民，在电脑面前还偶尔闻到烟味，确实比较恼心，呵呵。

骆嘉莉：回到工作室就会觉得安心，与其他成员一起工作是一种乐趣，同时也是激烈的竞争。我喜欢这种感觉，因为在这里我很清楚自己要做什么。

陈艺文：我个人认为我们07届同学在毕业的时候能遇上这个机会真的是很及时，设计营的建立把我们的时间、精力、思想、工作都集中了起来，真正地起到了一个团队合作的作用。相信经过这样的一个过程会影响到我们以后的设计生活，会终生受益。

刘　晶：挺不错，使学习效率增加。

曾美桂：很有新鲜感，真正体会到团队精神，学习如何跟客户沟通。

张宗达：不久前要心理准备"自己属于它的"，现在觉得"它是属于自己的"。

钟文燕：这样一种新的将班集体团结起来的工作方式感觉很新鲜，很吸引，保证了工作效率的同时更提前为日后参加社会工作做好准备。

你怎么评价设计营这种方式和以前传统的毕业设计方式？你觉得理想的毕业设计方式该是怎么样的？

林耿帆：我想要的设计可能还要在成果再出来多一些的情况下再评价，但是现在是事情正往好的方向走！

骆嘉莉：设计营的这种方式为同学自主创业提供了许多宝贵的经验，之前跟父亲谈过，他也这么认为，所以他很支持我参加！以前传统的毕业设计虽不能完全否定，但那种类似的状态持续太久了，学生难免兴致缺缺。所以，这次设计营的方式其实是为毕业设计注入新活力。我理想的毕业设计方式是能够自己设计、自己动手参与施工！哪怕是一个小装置，我希望是自己或几个成员动手完成一比一的实体，而不再是模型！我们现在缺的不就是这种能力吗？

陈艺文：我个人对设计营这种毕业设计方式是表示肯定的，它比以前的方式要完善很多，让我们的毕业设计不再是纸上谈兵，让我们考虑到更多的现实因素。

刘　晶：一个组的同学坐在一起，比传统方式更加适合建环专业的合作与讨论。但又会有些限制了同学自己的自由发挥。理想的方式暂时没有。

曾美桂：设计营最终的受益人是我们这些学生，无论对我们将来要面对社会的工作还是我们的设计成果都是有效的方式。但我更希望客户方对我们设计营有更深入的了解，更应注重研究方面的成果来给予支持。

张宗达：没有经历过"传统的毕业设计"，但现在的团队精神和同学之间的紧密关系，不存在于过往的课程，我觉得现在这种模式的良性影响是革命性的。理想的毕业设计方式：当学生会向往毕业创作的成果；憧憬毕业以后接轨的事业，应该就是理想的前毕业时期吧。现在的集中设计方式，我体验了对将来的憧憬和向往。

钟文燕：我觉得即使07设计营不是最理想的毕业设计方式，但已是我们目前为止超前做到了的新的尝试，我们踏出了第一步，这一步就已经与传统的毕业设计方式有了胜负之分，设计就应该不断勇于尝试，不应该只停留在过往的模式上。

你怎么对待这个时期的转变？这是你在寻找自我的方式么？还是在逐渐寻找梦想与现实的平衡？

林耿帆：这个时期的转变，最大的莫过于是甲方的转换。当我们考虑的是甲方的时候，几乎不会为老师作任何利益的设想。现在甲方是企业，我们想到的问题更加全面了。当然，这还是我们的毕业设计，我们态度的转变有利于我们考虑问题的角度。

骆嘉莉：我的性格不是很尖锐，所以很快就适应了这种方式，而且这次一起奋战的又不仅仅是我一个，还有什么好畏缩的？我有这么多好战友！至于什么寻找自我的方式，我没想得太多。毕业是人生一个小驿站，停靠后又要继续前往更远，我只是执著选择一条对得起自己的路。以后的生活，我觉得应该多尝试各种职业，增加阅历。

陈艺文：我会利用设计营这个机会，尽最大的努力把毕业设计做好，完成学校期间最后的任务。

刘　晶：看清自己以后的发展方向，再自己对自己定位。

曾美桂：很好，有了紧迫感才会更加认真对待工作。是否存在问题，如何来调整，实例创作更让我明白设计是为人们服务的，人们的需要就是我们要做的事情。

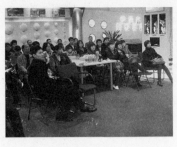

张宗达： 梦想和自我不一定跟所读的专业挂钩，我早已在另一领域中找到自己的存在价值；但现在的工作方式（对我来说直接地冲击了生活方式）非常理想，不奢望以后能再过上这么好玩的生活或工作方式。每天都在倒数着，在疲惫中享受着生活。

钟文燕： 坦然中带着期待地接受了它的到来；它是与毕业中所有的事情串联起来的，它的发生本身就是为了能够为参与者提供一个梦想与现实接轨的平台。在这个平台上，有来自集体的追求，也有来自个人的自我价值的实现。

到目前为止，你对建筑的理解是什么呢？怎样在美学与结构中寻找平衡？

林耿帆： 建筑是很理性的东西，美学要有一定的积累，经历、经验都会对一个人的美学观有很大的影响，结构是有趣和富于挑战性的东西，希望自己能不断在它们两者之间得到平衡。

骆嘉莉： 建筑是一个容器。容纳了人和物的体积，还必须容纳人们的情感和故事。我觉得能够合理解决问题的结构就是最美的，所以解决问题才是优先的！

陈艺文： 我认为一个好的建筑，就像哈迪德所说的，当人在建筑里的时候能感受到空间的存在，在运动的时候能体验到空间的变化，空间中的光能与人的活动密切联系等等。

刘 晶： 建筑就是解决人是否居住舒适的问题。美学与结构为一体，美学可以用合理的结构来体现。

曾美桂： 脑袋里从没有把建筑想成是建造艺术品，或者说从事建筑设计,不等于创作艺术。当然你的设计里会有你的艺术理念。

张宗达： 无论建筑多玄妙伟大，人都造物，只要逻辑成立，人可以理解。怕就是自己懒不去学习体会，错过欣赏美好的事物。 技术上，"平衡"大概都建立在前人知识的累积和创新的实验测试上，更方便的捷径大概是电脑软件的模拟和数据吧！美学与结构本来就不冲突（两个词汇、词性上没有可比性），任何可以称为"平衡"或"合理"都可以视之为美，这个"平衡"反映着人工和自然物理作用的和谐。没有先验的标准审定"美"时，就可以更开放地欣赏更多新的"美"。

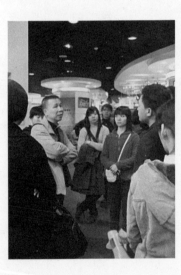

钟文燕： 对建筑的理解，用一句话概括吧：If you can't find it, just build it. 对于平衡点的所在，更多的来自对以往建筑大师作品的深层解读。

工作累了时你会怎样去放松自己？

林耿帆： 我会喝果汁先生，和同学们去吃饭、聊天。在这中间，可以让已经很疲惫的脑袋得到休息，有利于下一步的深入思考和方案进行。

骆嘉莉： 上网看看漂亮的衣服鞋子心情就会大好！又或者去买果汁先生喝！晚上和几个朋友去跑步！如此浅薄的幸福！

陈艺文： 看电影、逛街、听歌。

刘 晶： 去吃——好吃的！

曾美桂： 多跟身边的朋友分享你工作中的好与坏，她或许会聆听，或许会给你建议。

张宗达： 睡觉，睡醒继续干！吃夜宵，回来继续干！

钟文燕： 我会选择散步，散步可以随时进行，可以调节精神。回到人类交通的本源，会发现，以步代车才是更为科学的交通方式。

你觉得现在有什么困难？你都怎样面对？

林耿帆：现在的困难是想到的东西太多，希望整合到一条主线上去，在"散"和"整合"、"量"和"效率"中找平衡，可能是一种方法，并且现在还在学习如何去解决。

骆嘉莉：我现在最大的困难是我将要工作的设计院主要从事滨水地区的园林景观设计，涉及很多水利知识，而我现在的擅长的是做室内。所以现在就要提前看一些相关书籍，抽时间多练习手绘。如何面对？把时间合理安排就可以了，时间都是挤出来的嘛。

陈艺文：我现在最困难的是毕业论文还没完成，解决办法是只有在不影响毕业设计进度的情况下尽量抽时间完成。

刘 晶：困难是与甲方交流沟通不足，不过已经在作改善了。

曾美桂：对自己想法不够全面感到生气，而开始学习身边好的人和事物，当然技术上的笨拙也使自己的表达欠缺。

张宗达：面对前途，学着把握人生的机会，边摸着石头边硬着头皮地"死撑"。哈，这就是青春！

钟文燕：困难很多，很多时候困难是由于自我能力未能到达某个程度而造成的，大部分是来自自身的。我是一个乐观的人，面对困难从没妥协过，放宽心态就是了。

对于这个几乎是全新的生活方式习不习惯？

林耿帆：没有太多不习惯，本来就觉得自己是一个工作狂，现在目标明确，小的细节没有必要管太多，只是想好好做手上的事情，珍惜和同学们度过的这两个半月。

骆嘉莉：很习惯，晚上睡得特别好，从此解决失眠困扰！

陈艺文： 经过这段时间的适应期，已经习惯这样的生活方式。

刘 晶： 还可以，就是喝水等生活上不太方便，呵呵！

曾美桂：很好，愿意去尝试。

张宗达：没有生活规律的人，很容易适应新环境。

钟文燕：习惯，很容易适应新的事物、新的生活方式，但也并非来自我个人单方面的习惯，更多的还是集体相互间的配合协同。

下一步的工作展望是什么？…

林耿帆：我们组的项目与策划和设计有关，前期注重策划,后期注重设计效果。因此，我期望下一步可以做到全面分析，深入分析，提出问题又能解决问题。更重要的是要突出方案的重点、亮点。真的还有太多东西要努力啊！大家努力，共勉！

骆嘉莉：希望有更多机会和甲方沟通，尽快将厂房的策划方案细化。接下来还有更重要的展厅个人方案，期待展现自我的舞台！

陈艺文：协助组里把手上的工作做好，然后进行下一步的总部展厅、专卖店设计。

刘 晶：希望每个人的展厅部分都可以做好。

曾美桂：有一份厚实的设计成果，不单完成了设计，还让这一次经验跟随自己一辈子，不枉这四年的学习。

张宗达：过了资料收集和调查研究阶段。创作的大框架组员们都有共识，接下来要做的事很多，好玩的事也很多。继续在时间压力下开心地创作。

钟文燕：每一步都有强烈的工作展望，但想法赶不上变化快。在不完全脱离工作计划的步骤下，对于下一步的想法还是希望组员密切结合合作项目的意向，努力表现出各自的想法，并付之好的表达方式。

MAR.20

深化设计阶段·三雄组

林耿帆　刘晶　钟文燕　骆嘉莉　陈艺文　张宗达　曾美桂

-APR. 20

三雄组 > 设计方案
企业VI系统

VI包括核心系统和应用系统。应用系统包括：企业标志/标准字体/标准色/标准组合

应用系统包括：公司形象/广告形象/促销礼品/办公用品/产品展示/橱窗/专用车辆/纪念品/员工制服，促销服装/产品形象/包装/展会形象

我们设计的主要是应用系统。以三雄的主色——绿色为基调，以图形标识传达功能导向。并将企业VI贯穿到整个厂区和办公空间，清晰标识功能区域，增强引导。

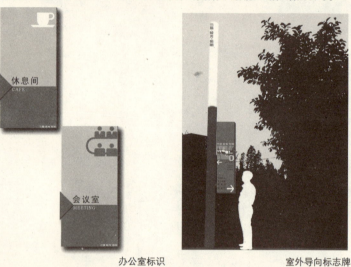

办公室标识　　　　　　　　　室外导向标志牌

厂房分区标识1　　　　　　　　厂房分区标识2

三雄平面图

三雄组 > 设计方案
办公室

办公空间体现了企业文化，办公空间应当是一个向客户表现企业形象的空间、一个让员工时刻都在体验企业理念的空间。三雄旧有的企业办公空间由于历史原因，组合布局有许多不合理，并且没有将企业文化贯穿其中。我们对企业办公空间想到一些建议，不同的工种要有不同的办公空间，业务员、联系业务的人员对桌面面积要求不高，一般配置电脑和电话、传真机就足够。对空间的要求不一样，最后决定使用的空间配置也不一样。我们从办公单体入手，设计出一个最小的空间，然后进行模数化扩展，并提供了几种比较可行的组合方式给甲方参考，甲方可以根据具体空间和需要自由组合。

对于办公空间企业文化形象的深化，在单体的间隔上运用重复错落印有"三雄·极光"字样的印花玻璃。不再是三面高墙围合一个办公单体，每个单体配置的储物柜也起到半围合的作用，比之前旧办公空间密闭的围合更透气、更有活力。办公桌椅的选择也尽量简约，配合三雄一贯的风格。

群组

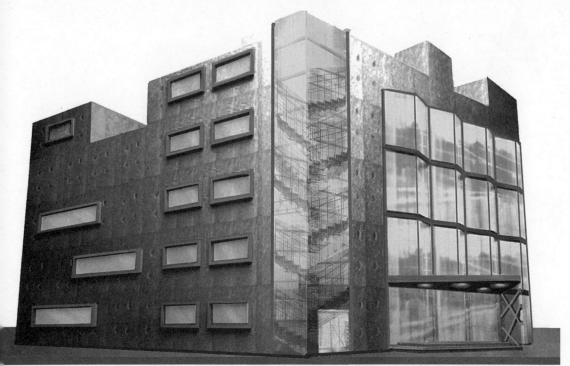

办公大楼：

1. 保持原有的结构和窗口位置，避免做出过大改动导致的建筑成本增加。

2. 东立面——在外墙处作大幅度修改。利用折线形的透明玻璃幕墙，在东南面尽量采集自然光，节约日间灯具能耗又可避免办公室封闭的感觉。东北面则利用磨砂玻璃，降低夏季过强的阳光照射。这样可以降低室内温度，节约冷气费用，同时避免过强的直射光影响职员工作。

3. 南立面——用灰色的混凝土墙面与明亮的鲜绿色遮阳框对比处理，使代表企业形象的绿色窗框更为突出。

4. 西北立面——用大面积的混凝土实墙面，只留小面积的条形窗，防止西照对室内环境的负面影响。

两个组合1　　　　　两个组合2　　　　　两个组合3

三雄组 > 设计方案
厂房

1. 利用整体折线的造型，形成富有动感的建筑曲面，迎合企业倡导的自然理念，也与周围建筑相关联。
2. 色调，主体为绿色建筑，强而有力地宣扬企业形象。
3. 材质利用铝合金板贴面，利用金属材质宣示着工业气息。
4. 在建筑东立面广泛用磨砂玻璃采光，磨砂玻璃把阳光漫反到室内，日间节约电耗成本。而且磨砂玻璃降低日间室外对厂房的影响，晚间则减少厂房内对生活区的影响。
5. 建筑体用LED灯配合建筑体和材质，晚上发亮，直观地向远方宣示着自己的企业形象。后方的混凝土墙同样也以LED勾画出材料的特征，统一风格。

工厂入口效果图

厂房外观概念图

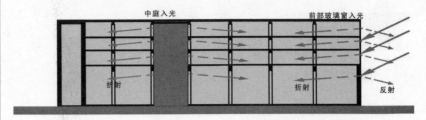

厂房采光示意图

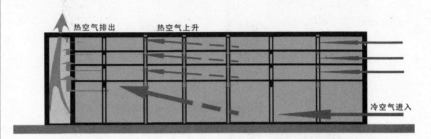

厂房通风示意图

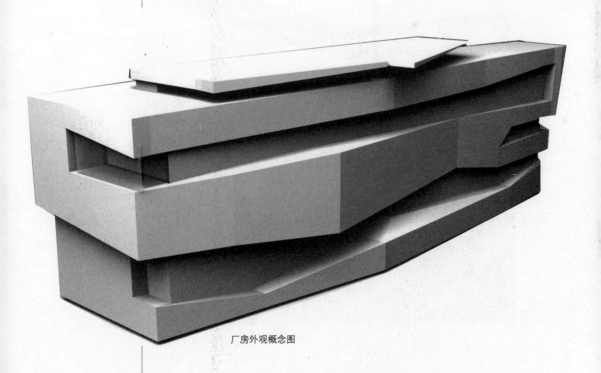

厂房外观概念图

三雄组 > 设计方案
物流中心

1. 为了节约能耗的企业形象融合于建筑之中，改造物流中心的顶棚，利用折线形的屋顶错开的空隙采光，以磨砂玻璃分隔室内外，除充分利用自然光外，又避免室外风雨影响室内工作。
2. 折线凹凸的造型与整体的建筑环境相符合。
3. 建筑外墙在考虑成本的前提下，尽量突显企业形象，统一厂房建筑群的风格。

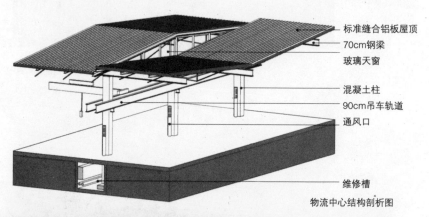

标准缝合铝板屋顶
70cm钢梁
玻璃天窗
混凝土柱
90cm吊车轨道
通风口
维修槽

物流中心结构剖析图

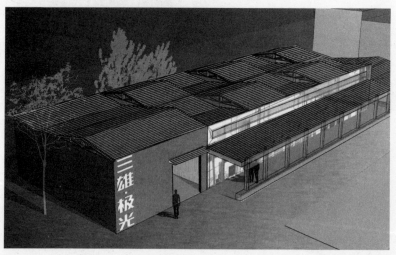

员工宿舍右立面图

员工宿舍区景观改建

1. 加入折线造型的遮阳板，减少阳光直射，使宿舍室内更加凉爽舒适，达到省电环保的目的。
2. 同时为宿舍加入了企业文化元素——绿色、折线造形。活力鲜明的色彩与造型，使宿舍与整个企业建筑群体更加统一。
3. 考虑厂房地处比较独立的地段，工厂工人日常工余生活主要集中在厂房生活区范围，生活相对单调乏味。所以，在有限空间内增设社区设施，结合绿化和空间变化于社区。促进工人之间在生活区的互动交流，培养他们对企业的归属感。

景观改建

三雄组 > 设计方案
销售终端

针对分销点，以装置为切入点，提出与企业总部完全不同的做法——总部体现一种文化，而分销点以仓储式来突出"量"，这主要决定于三雄企业的定位。

方盒游戏

1. 设计目的：用储仓的方式展现三雄·极光产品量多的视觉冲击力。以教育的基点切入专卖店的设计中，加深对三雄的品牌印象。
2. 沿用储仓的表现语言——魔方。优点：容易拆装，用不同的节点连接，可以组合成不同的形态，适合不同的空间。
3. 设计语言：储仓式产品展示，情景互动。用不同的组合方式、不同展示方式达到丰富的功能与视觉效果。
4. 用不同的颜色来区分产品类型和功能分区。达到导购的目的。
5. 将储仓式产品展示与多媒体空间，体验空间融为一体。创造一个具个性的专卖空间。

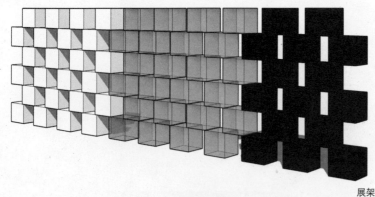
展架

节点大样

方盒的使用：
通过通透，半通透，全透明，封闭等形式来表达：
1. 产品展示
2. 产品储存
3. 情景演示
4. 灯光使用

节点：
通过不同的构件来连接方盒，不同的节点有不同的组成形式，以此来适应不同的建筑空间，达到销售终端空间设计语言复制的目的。

堆叠方盒

切入点——空间故事、光的体验馆

专卖店和总部展厅是两个完全不同的概念,总部展厅用于体验照明,产品不需要裸露摆放,只需大限度去发掘产品的光色用途,以及展示产品与不同场景的对接,并提出新模式——将展示、仓储、生产、办公、见客互融互通。这样,展示空间由生产空间作为背景,或生产空间作为会议空间的背景来展示、交流、互相监控,形成一种文明的管理模式。

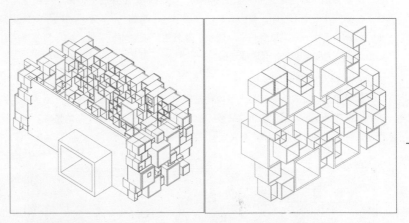

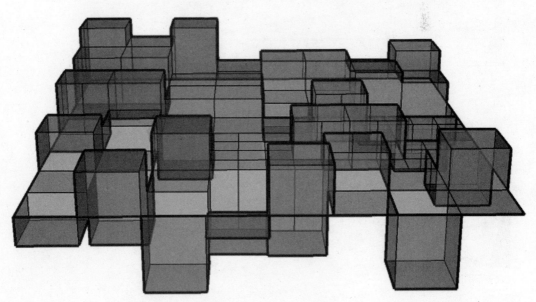

三雄组 > 设计方案
总部展厅

总部展厅方案有两个，但是主要功能区都是一致的：入口前台、多媒体演示区、光源体验区、主题空间（空间的故事）、洽谈区（开放）、小型会议室（私密）、小型商务室（打印、复印）、产品展示区（隐藏）、洗手间、茶水间、杂务房。另外，流线一直贯穿着：展厅展示一部分生产流线作为背景，展厅与生产区有通道连接，展厅与办公区有通道连接。

方案一：N次方照明体验馆

因为是光的体验馆，产品不需要裸露摆放，只需最大限度去发掘产品的光色用途，以及产品在不同场合的功能转换，以新的表达方式去演绎产品的特性。因此，产品的展示区作为隐藏部分，当必要时才开放参观。

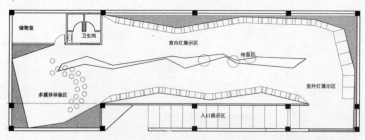

总部展厅方案一平面图

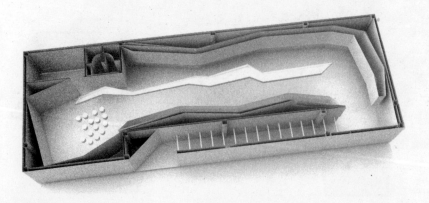

方案二：光之馆

现代社会的各类展示活动，本质上已经演化、延伸为一种时空性极强的信息交流活动，如何有效传达信息成为设计的首要目标，成为一种基于表达"展示主休"的信息意向和塑造某种"意识形象"的方式。其次，现代展示空间的陈列功能也已转换成信息传播的综合载体，它在空间内部往往容纳了图文、视听和实物等多种信息载休，而不满足于传统意义上只是陈列、展示物品的场所。为了更有效把展示的目的传达到参观对象身上，我们需要理清面对的是什么问题。
展示空间将会划分为：
序言区　　陈列区　　体验区　　概念演示区　　会议区

总部展厅方案二平面图

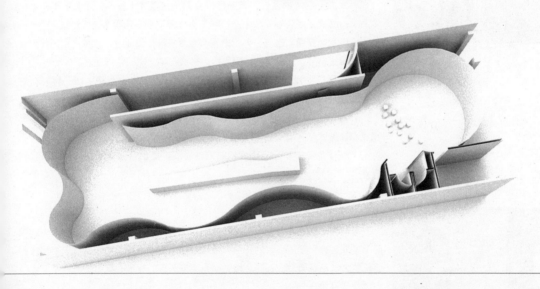

模型制作

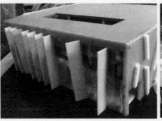

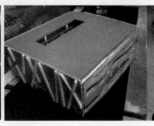

★ 三雄组 > 心情日记

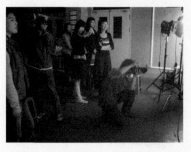

骆嘉莉 3月28日

杨老师看过我们的系统图之后给了我们意见："太广了，要把握住度，不要收不了尾。"其实一开始也感觉到一点点，好像我们要做的东西很多，VI、CI、厂房、展总部厅、专卖店。应甲方的特别要求，我们还要对会议空间提出设计的意向。我们下一步工作将找出侧重点。

针对办公空间的设计，老师提议我们用新模式（新办公理念）支持新空间关系。旧模式是办公空间和生产空间完全分离，新办公理念是将仓储、生产、办公、见客互融互通。这样，办公空间有生产空间作为背景，或生产空间作为会议空间的背景来展示、交流、互相监控，形成一种文明的管理模式。

针对展厅的视觉语言，老师提议我们可以用材料来表达。以一种材料的质感、肌理来规范视觉语言，使人一看到这种材料就会想到企业。

针对分销点，提出与企业总部完全不同的做法——总部体现一种文化，而分销点以仓储式来突出"量"，这主要决定于三雄企业的定位。

下一步主要工作是梳理我们前期的思路，提出最强势的符号来突出我们的重点。

张宗达 4月2日

同样为了前途和事业而不能马虎的毕业创作和私人创作同期进行，接连过了两个星期每天只睡两小时的生活，虽然精神上有点不振，稍微有点失神和狂躁，但总的来说已经很适应，而且感觉很充实很满足。有信心接着下去直至毕业，顺利过渡到另外一个阶段。

和三雄·极光照明有限公司合作的项目在3月大致完成了厂房的概念设计，接下来几天将会完成和总结这一单元。数个建筑体的改造方案不见得能令人耳目一新，但在踏实考虑建筑成本和可操作性的前提下，自信提出的改造理念符合对方的企业精神，而且无论广告效果还是节能方面都能起到正面作用。

准备第一阶段工作完成后，全力进入到第二阶段，亦即是毕业设计的中心点：总部展厅和销售中心的设计方案。我们组员之间已经有了共识，在相同的方向下用各自的语言表达自己的理念，有趣而富有挑战性的设计。要好好地想想如何用自己论文研究方向的"间接照明"来展示对方的直接照明展品，满好玩的，哈！

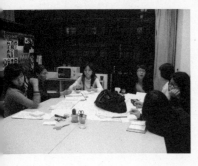

林耿帆　4月11日

　　今天天气很好，虽然不知道什么时候可以出一个让老师和甲方都满意的方案，但是我们全组人都在努力。因为属于研究性质的专题小组没有投标一类的紧迫感，一直以来我们都是一步一步走过没有引起老师过多的注意。临向甲方汇报的时间越近，老师对我们的要求就越高。有时候学生和老师的交流也像设计师与甲方交流一样，有时候有共同的语言，有时候互相不能理解，我感到很痛苦。每个提升和重生或许都需要很多曲折的过程，孙中山当年也不是一举就革命成功的。离交论文的日子也在逼近，很多次想着，我不要再坐在这里加班了，回宿舍静静地写论文吧。但是基于责任和磨砺自己意志的想法，我还是坚持着，睡梦中在想着老师所讲的每一句提示……

刘晶　4月16日

　　昨天实在受到了很大的打击，努力加熬夜的成果被否掉了……心情很不好，感觉是浪费了很多毕业设计的时间，走了很多弯路。现在已经在担心我们的方向到底是不是正确的，我们这样努力下去，会不会有个结果……

　　其实我感觉大体的方向性没有问题，只是我们版式与设计表达方面不太好，让老师看不懂我们想说的意思。图片的修改质量也不行。现在最关键的是要整合整个设计概念和设计表述，让甲方和老师认同我们的方案。

　　再坚持一下，相信可以渡过这个时期。今天又是星期一了，这代表会是一个新的开始吗？希望吧。

曾美桂　4月19日

　　论文决定在24号答辩，在仅存的几天里，作最后冲刺。之前一直在写照明企业与品牌的设计定位，连带我们的毕业设计一起写。虽然知道一家企业是否具备影响力，直接关系品牌的定位，然后在品牌的论述方面下了比较多的功夫，而设计只停留在概念初步。初次论文完成时，经过多次修改才发现，品牌策划的理论几乎通用于所有企业，我必须更有针对性地去论述关于照明企业、照明品牌的设想，于是又一次修改论文……

曾美桂　4月23日

　　论文答辩又改在26号了，原本压抑的心情有了一点舒缓。修改完企业品牌的部分，终于有点跟想法连接得上了，但是却发现展示空间设计部分稍有欠缺。好吧，那就再来改改看。想到时间紧迫，只能从设计手法，也就是表现品牌的手法上详细讲述，结合实例分析可行性等等。再说老师们又给了我建设性指导，比如把论文题目改成更有理论阐述的意思，并把品牌与展示空间的必然关系找到。这样一来，需要修改的部分相对又增加了。两天，两天的时间是否可以赶上呢？！前期对论文的想法过于少，以致现在才这么赶，真是惭愧啊！

三雄组 > 设计讨论

设计讨论1　　时间：2007-3-20　　讨论人物：三雄组成员（7人）

讨论主题：针对当天市场调查后的总结讨论

讨论内容：调查现状是品牌不突出，产品混乱。
　　　　　3、4个品牌共存一个店面，如何凸显品牌的专业所在？
　　　　　店内的情景式设置参考，与其他品牌的对比。
　　　　　店内造成试灯不方便的原因？
　　　　　某些店面大打其他品牌广告，但店内完全没有对应的产品，广告效应没有针对性。

讨论认识：●光源与灯具分开，可拆装，可组装。
　　　　　●减低消费者去了解产品的麻烦，减少依赖销售人员的口述。
　　　　　●增加一个导购功能，参考超市的互助式。
　　　　　●曼佳美照明专卖店的产品展示方式参考。
　　　　　●企业新产品必须有另外的展示方式，让消费者更直接了解。
　　　　　●设想可以结合储藏的展示方式。
　　　　　●产品展示应该附加图片说明。

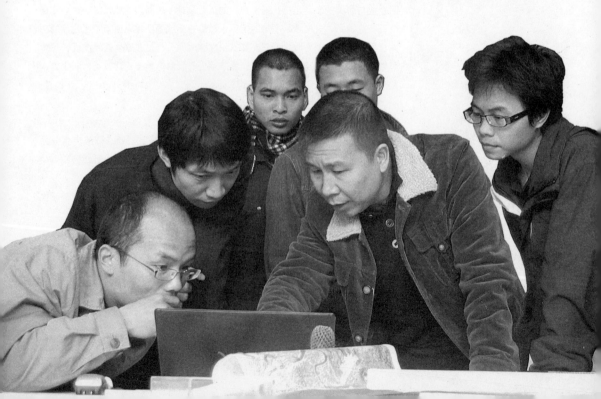

老师辅导　　时间：2007-3-21　　讨论人物：导师组、三雄组成员（7人）

讨论主题：导购概念的重点提出

讨论内容：基本标识如何作为品牌的宣传手法？如何传达？如何引导消费者？
- 品牌缺乏导购系统，产品如何将功能传达到消费者，现状是断开了这一环。
- 造成品牌不突出、产品混乱的原因？如何找到好的解决方法？
- 在展示上如何通过模数化达到产品展示量与质的平衡？
- 企业提倡节能，但并没有很好地体现到这一观念。
- 如何通过一个整合的空间来达到节能的概念？

讨论认识：
- 明白了各类型铺面属性不同。
- 工程类空间特征：办公空间占据的空间比例大，销售空间只占20％或者30％。
- 装饰类空间特征：办公空间占据空间的比例小。
- 商业类空间特征：整个空间作为一个销售空间，没有办公室。
- 总部展示空间着重于企业文化的传达，考虑到人是很重要的客人，并且是有合作意向的客人，从而明确展厅意义的所在。
- 表达以图形化清晰地罗列出来(漫画形式，少文字)。
- 下一步工作：设问卷调查。

设计讨论2　　时间：2007-3-25　　讨论人物：三雄组成员（7人）

讨论主题：有故事的品牌

讨论内容：三雄品牌的原有广告，宣传的形象是健康、具有生命力的；
抓住"极光"的字眼，发散思维；
如何有效发布户外广告？
需要补充的研究工作：对市场的再次考察(最好录音)；
清楚我们自己想知道的是什么？想让甲方得到的是什么？
顾客的意识提高：如何在同一间店内买齐所需灯具？
宣传包括了企业理念和教育，如何通过故事形式进行简单、直接的教育指导？
市场调查时留意在有/没有导购的情况下会怎样？

讨论认识：
- 产品套餐如何告诉消费者怎样的灯具配置才是好的？
- 研究人的购买心理行为；
- 宜家的模式，值得学习的地方；
- 总部展厅应该注重企业文化的宣传；
- 教育方式应该注重知识的传达。

设计讨论3 | 时间：2007-3-27 | 讨论人物：三雄企业负责人、三雄组成员（7人）

主题：我们可以为甲方做的有哪些内容？

讨论内容：●厂房只需要做局部，不用过于考虑尺度问题；
●应该有新的视觉、新的颜色来应对新厂房的整改；
●2001年由熊倪当品牌形象代言人，印证了企业低调健康的形象；
●是否可以由专业品牌过渡为大众品牌、老百姓品牌？
●企业的主营是什么？核心是什么？
●办公部分的设想元素的复制；
●厂房部分的设想自然采光对厂房内部的影响，对物流中心的影响；
●我们对三雄的构想（未来）；

讨论认识：●消费者的感知：和生活紧密相连的，能产生购买关系的产品；
●企业老板的性格决定了企业的性格沉稳，从而决定了稳定发展；
●企业原有意思：不需要在产地作表明，只需在产品市场"亮"起来；
●国外的企业展厅看不到产品，只有演示过程；
●我们可以做的应该更超前，创造更高档次的专卖店形象；
●展示方式应该有多媒体的参与，顶棚形式采取自由升降，展品采用自藏式等；
●参考博物馆的展示模式；
●增加产品的解剖图，让人一目了然。

设计讨论4 | 时间：2007-4-4 | 讨论人物：三雄组成员（7人）

讨论主题：小组共创的平台及在此基础上的个人发挥

讨论内容：●回想合同服务书的设计条件；
●如何将之前所做的工作量进行简单的梳理？
●我们的目标有哪些？明确了目标才能达到预期效果；
●设计表达能力的改进（吸取赵建老师的提议）；
●对调查表进行整理，统计结果；
●关于专卖店的选址问题，选址的开始已经是一个问题；
●专卖店什么都需要摆出来，但可否另辟一块地方做主打产品？
●产品的导购与空间的导购，我们现阶段可做的？

讨论认识：●选址决定了定位；
●决定导购的三个方面：展示方式、空间、平面的视觉传达；
●总部展厅如何从材料入手？例如玻璃、镜子的无限放大。

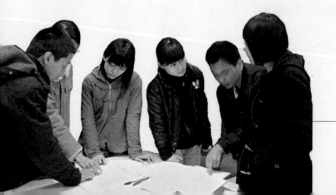

阶段汇报 时间：2007-4-9　参与人物：导师组、三雄组同学（7人）

内容：　4月10号的初步的概念性方案汇报
一、讨论过程：
　　1. 根据与三雄签的协议要求，做成果的时候首先要考虑到4月10号要完成的程度，第二个，成果对应。
　　2. 跟课程不同，作为公司，是为了结果。
二、工作及分工：
　　1. 统一版式；
　　2. 处理图片；
　　3. 排版；
　　4. 深化专卖店。

老师辅导 时间：2007-4-15　参与人物：导师组、三雄组同学（7人）

内容：工作进度，设计表达问题
李老师点评：
　　1. PPT表达逻辑不清，提纲关系不清晰；
　　2. 现有的设计成品质量受到质疑；
　　3. 缺少设计思维完成度；
　　4. 区分无厘头与概念，概念是有出发点，出发点是出于问题，是有实施的可能性、可行性；
　　5. 装置能不能普及到其他的专卖店，有实施才有价值；
　　6. 方案深化力度问题；
　　7. 设计往好看里做，注意原有的尺寸；
　　8. 化繁为简。

老师辅导 时间：2007-4-11　参与人物：导师组、三雄组同学（7人）

内容：工作进度，设计表达问题
杨老师点评：
　　1. 做法偏移了；
　　2. 以全球最优秀的照明公司为模板，以飞利浦公司的总部展厅的展示形式作为参照，学会借助别人好的东西提高自己，利用外界的知名优秀的企业平台，在短时间内有高的效率，不会利用平台就会浪费时间；
　　3. 展示要的是体现照明、很干净的东西，照明的种类分一分，服务于产区(有教育性)；
　　4. 以不同的空间来配合不同的灯具，将灯变成一种展览装置，要加入一个演示和体验区，传达一种服务导引。

阶段汇报

时间：2007-4-15　　参与人物：导师组、三雄组同学（7人）

内容：各种照明企业的展示方式的资料收集

一、介绍：
1. 展示装置，做一个装置展示灯具；
2. 情景展示，适合专卖店；
3. 隐藏式展示；
4. 飞利浦的总部展示方式。

二、杨老师点评：
1. 犯了个毛病，整个思路有点吃力，遇到困难时，要重新梳理下；
2. 夸张的装置是信不过企业的产品，装置太夸张，可能会忽略了产品；
3. 总部空间：与天鹅湖挂钩，创造故事；
4. 分销空间：能不能照明空间造型的片段：典型的照明效果片段，将教育放到专卖店中，服务的概念，卖产品送技术。

老师辅导

时间：2007-4-19　　参与人物：导师组、三雄组同学（7人）

内容：点评专卖店方案

一、方案介绍：
1. 照明效果片段结合产品展示；
2. 中间是情景模式，周围摆灯具。

二、李老师点评：
1. 专卖店主要考虑的是陈列方式，是怎样巧妙展示的方式；
2. 情景式展示可能会误导别人是经营其他的展品，可以考虑用媒介来展示情景；
3. 假设有个家具品牌，会有一些装修又抽象的元素，可以辅助表现到每种灯的不同效果，同一场景体现不同的灯光效果；
4. 用多媒体去引人进来，然后到典型的家具模式体验空间，再到灯具陈列式空间，最后是办公室、财务、仓库、厕所。

| 老师辅导 | 时间：2007-4-18 | 参与人物：导师组、三雄组同学（7人） |

内容：点评总部展厅方案

老师点评：

1. 隐形空间，展示收藏：
 总部展厅的灯具展示可以采取隐藏灯具方式，把灯具收藏在灯库内，收场于墙内室外灯具的考虑，路灯8-12m高，高度空间的预留；
2. 考虑会客，会议室考虑相关的生活配套：厕所、仓存、商务室、茶水间(小厨)；
3. 展厅内展示概念设计的风格协调问题。需要注意团体精神，系统设计根据同一原理；
4. 分工：平面定好后，资料收集，建成立面。从统一风格中推敲平面跟立面之间关系，延伸到空间，综合语言。

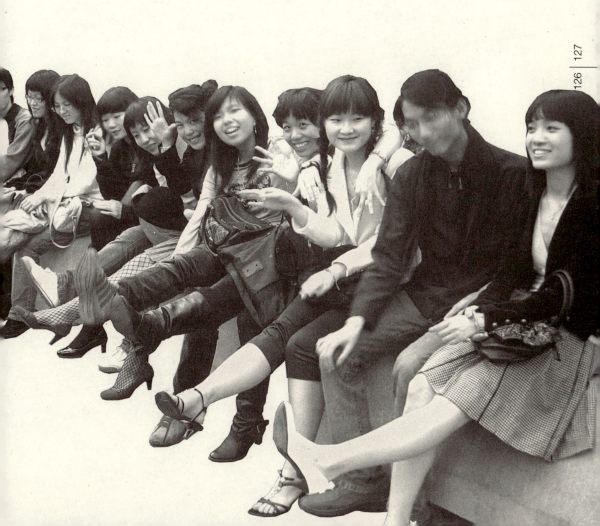

MAR.5

概念设计阶段·地产组

程云平　刘屹　林绍良　王韬　李果惠　何剑雄　李路通　王雅　张楚鸿　徐

MAR.20

丁国文　李宏聪　唐志文　聂汉涛

项目介绍
桃花岛位于四川省绵阳市东南方，为一无人荒岛，被涪江、安昌河和芙蓉溪三江所环绕。现需开发为商业与居住结合的小区。项目总占地面积23万㎡。其中，位于岛头的酒店与会展中心占地3万㎡；而居住区占地20万㎡，内含酒吧街、三种不同类型的住宅、配套商业服务设施、环岛景观大道及岛尾休闲广场。我们将对该岛的城市公共空间的延伸和生态人居环境的发展进行研究。

课题内容
进行商业与住宅相结合的生态人居空间改造，体现一定的时代特征。住宅部分以20万㎡左右为基础，内含酒吧街、多层住宅，以具有时代感的设计形式来组织。在完成初步方案设计后，我们的设计团队将会对规划项目中的主要节点进行深化设计。

项目背景
这是个实际投标项目，规模比较大，但只是要求做出概念性方案，所以对学生来说也可以尝试着去做，而且因为投标完成后还有一段时间，可以让同学们根据自己的喜好和特长去深化前期的投标方案之局部。

绵阳富临·桃花岛项目概念性规划设计初步要求

1. 岛头部分
（1）用地控制：70~120亩；
（2）设计风格要求：设计成为一件高低错落有致的、现代的、有动感的艺术品；
（3）按五星级酒店标准设计，配置会议中心、中西餐厅、咖啡厅等配套用房，可把住宅的会所功能同时考虑；
（4）建筑高度：60m以下；
（5）公园及广场结合考虑；
（6）面积控制：7~8万㎡。

2. 住宅部分
高度30m以下，5~9层带电梯。

3. 岛尾部分
应有休闲的平台广场延伸到水面。

4. 项目西部
应考虑从经济开发区看过来的效果，考虑景观休闲大道。

地产规划组

成员：程云平 刘 屹 林绍良 王 韬 李果惠 何剑雄 李路通 王 雅

项目介绍

本项目位于四川省绵阳市桃花岛，此处三江汇流、四面环水、二桥飞渡，地理位置得天独厚。规划用地23万㎡，总建筑面积23万㎡，分为会展酒店区域和住宅区域两部分。会展酒店区域既分又合，是一高层带裙楼的形式；住宅区域主要建筑为多、高层住宅及配套公建，旁边沿江还有酒吧街。

设计构思

本基地地理位置优越，周边环境优美，是政府着力打造的"绵阳会客厅"。因此我们确立了景观主导、景观配置的设计理念，把树木、草地、河流、小品、建筑、人等作为景观主体的配置元素来规划，设计出一个自然、生态、人文相结合的和谐的"会客厅"。功能布局上倡导新的居住模式——健康生活，强调人际交流、空间共享；风格审美上强调新东方精神——禅宗与时尚审美、主流趣味相结合，塑造简约的、有机的形态。总体规划上，设计了三条休闲游乐景观带。中央景观带横贯岛头岛尾，岛头留出了一个大的开放式广场，不仅可作为会展和酒店的人流聚散场地，还为市民在岛上举行活动提供了平台；岛中央是住宅区的中心景观，为岛上的居民提供了一个安静的内部环境；岛尾又是一个小广场，这里有亲水的设施。南北两条沿江景观带环岛而设，这里有绿化、小品、环岛步道和酒吧街，是市民休闲游乐、观光赏景的好去处，真正做到了还岛于民、还景于民。

老师点评

怎样作为一个立项设计去进行这个项目呢？这是个竞赛，与我们一起的还有两家外资的设计公司（分别来自北京和上海）。怎样才能有不同之处？怎样才能吸引甲方和市领导？还有，在可行性方面的考量……

我们的长处在哪里?……是视觉冲击力。滨水地区的规划重要的是怎样利用好景观环境，特别是这样一个四面环水的好地方，应该考虑到让大部分空间都能享受到水景。最典型且成熟的做法就是外围散点式布局，使中央建筑的视野都能透过点式之间的空隙。由于甲方不需要点式住宅，建议参考城市规划中的楔形理论，引入外部景观。

地产规划组 > **设计草图**

住宅细部

住宅(灰绿、石墙、玻璃)

住宅立面感觉

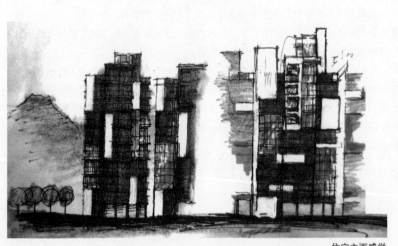

住宅立面感觉

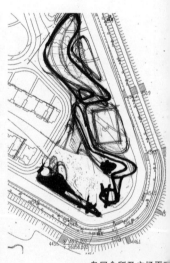

岛尾会所及广场平面

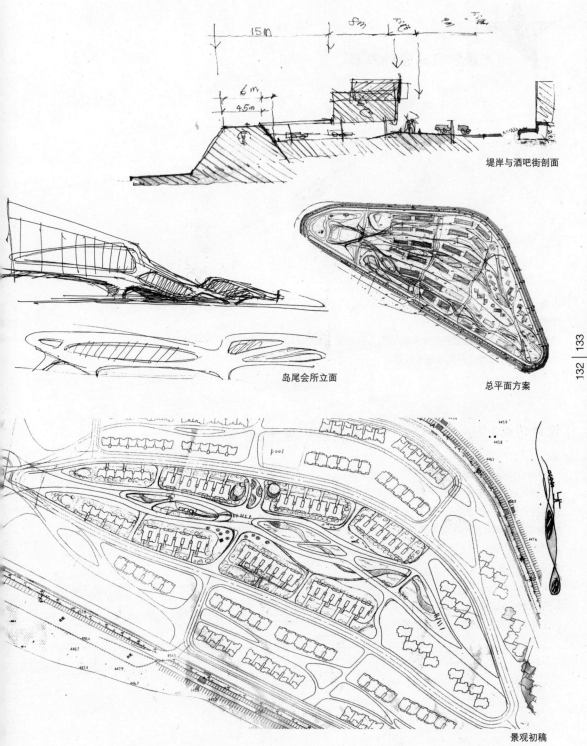

堤岸与酒吧街剖面

岛尾会所立面

总平面方案

景观初稿

地产规划组 > 设计方案

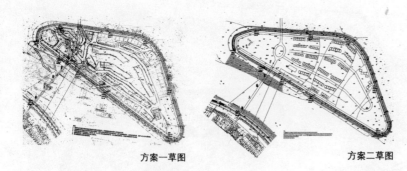

方案一草图　　　　　　　　方案二草图

方案一：贯穿全岛的中心景观带。会展酒店与住宅区之间的公共地带需要解决交通的大问题。

方案二：主要的观点就是——景观的引入，使处于岛内部的人也能享受到岛的周边景观，因此设置了两条楔形景观带。

设计讨论1　时间：2007-3-19　参与人物：杨岩老师、地产规划组同学

杨老师评价方案一：

1. 运用高架桥解决交通枢纽的问题，公建成本高，作为设计师应当为甲方考虑；
2. 绵阳只是一个中级城市，1500元/m^2的房价已经属于较高的，估计这个方案中的住宅房价最多达到3000元/m^2，故无须设置独栋别墅；
3. 建码头的想法可能不会得到甲方支持，建造新的码头会产生漩涡流，易发生泄洪问题；
4. 酒吧街不能缺少。

杨老师评价方案二：

1. 架空地面的成本较高，不适于这次的甲方使用；
2. 应考虑人在其中和人在其外的景观感受！

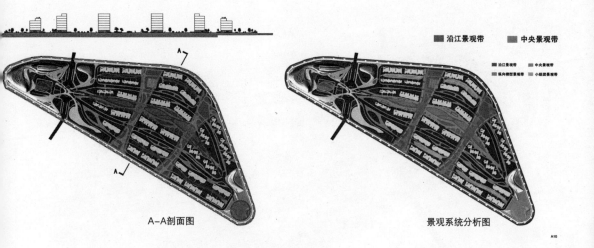

A-A剖面图　　　　　　　　　　　　　　景观系统分析图

住宅区部分设计构思

住区车行道将住区划分为四个小组团，具体的设计概念如下：

1. 户户都能享受江景。为此采用了以下设计手法：

（1）变化的住宅天际线。越靠近江边的住宅越低，越往岛中央的住宅越高，这样不仅中央高的住宅可以享受到江景，而且从岛外看过来也形成层次丰富的天际线。

（2）垂直涪江方向设置楔形景观带。不仅把江景及更远处的北面山景和南面的城市景观借(引)入住宅区，而且形成很好的视线通廊，住宅布置都有意识地利用这个视线通廊，从而基本实现户户江景的规划理念。

（3）所有住宅底层架空，提高了底层住户的视线，视线可以无阻地越过1.5m高的河堤。

2. 住宅底层都架空。不仅解决了停车和通风的问题，同时也留出居民雨天和阳光暴晒情况下的户外活动场地，而且也是景观视线通廊，让居民可以享受到远近不同的景观。另外，沿江住宅也避免了河堤上人的视线干扰。

老师点评

其实在这种地形环境下，最理想的模式就是底部都架空起来形成平台，车在底层行，而人在平台层。人车完全分开。而且因为现状的地形，是用地周边都筑起了1~2m的坝，架起来也抬高了人的视线，在平台上能有良好的景观视野。

在借景的同时，也应该注意对岛内部景观的处理，做到内部造景、外部借景。

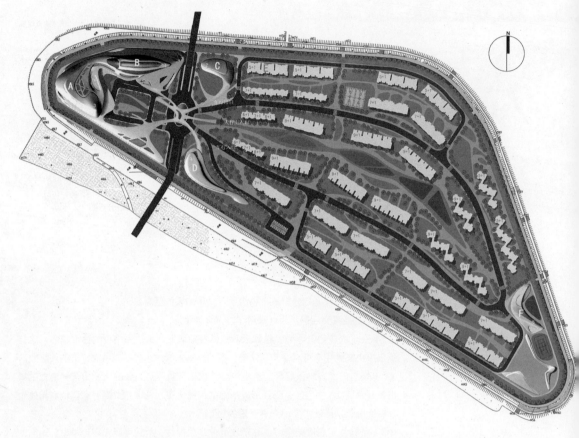

A 酒店　　B 会展　　C 住宅配套公建　　D 酒吧街　　E 住宅　　F 会所酒店

总平面图

配套设施

　　本工程设有公用配套设施：会所、物业管理、居委会、托儿所、商业服务点、公厕、变配电房、垃圾收集点等，总建筑面积6833m²，详见技术经济指标。

技术经济指标

总平面主要技术经济指标

序号	名　　　称		单位	数量	备　　注
1	总用地面积		m²	229689	
	其中	会展中心用地面积	m²	44580	
		桃花休闲广场用地面积	m²	13870	
		国际公寓用地面积	m²	160390	
		度假休闲酒店用地面积	m²	9690	
		酒吧街用地面积	m²	4430	
2	总建筑面积		m²	327680	
		会展中心建筑面积	m²	44170	
		度假休闲酒店用地面积	m²	33200	
		酒吧街建筑面积	m²	4850	
		国际公寓建筑面积	m²	219030	
		国际公寓底层架空建筑面积	m²	26430	
3	建筑密度		%	18.73%	
4	容积率			1.43	
5	绿地率		%	46%	
6	停车位		个	770	

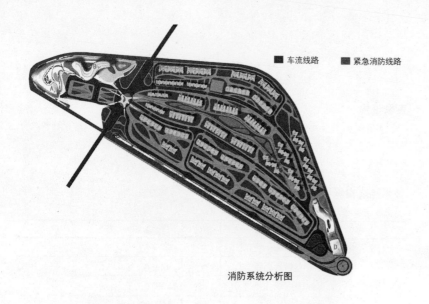

消防系统分析图

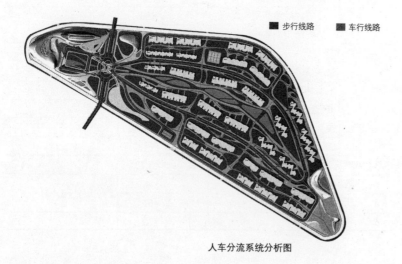

人车分流系统分析图

交通组织

顺着从南面开发区架设过来的跨江大桥，一条城市干道穿岛而过，顺着干道在岛北侧江上也设计了一座大桥，这样就把岛和城市的南北都顺畅联系起来。岛西部的会展酒店部分、岛东部的住宅区主入口从穿过岛的干道引入，人流入口和车流入口分开设置，安全便捷。为方便住宅区车流与过岛干道的顺畅交接，车流的出入口分开设置。住宅区内的车行道呈环形布置，以方便车辆进出调转并满足消防扑救的要求。架空停车车库的出入口设于小区干道上，出入方便，同时车行系统也不进入组团环境。酒吧街虽然和住宅区同处东部，但单独设置车行系统，互不干扰。

地产规划组 > **设计方案**
酒吧街

酒吧街效果图

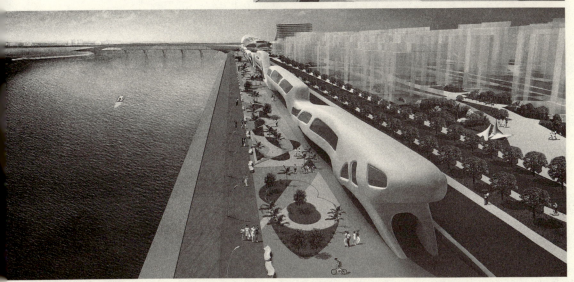

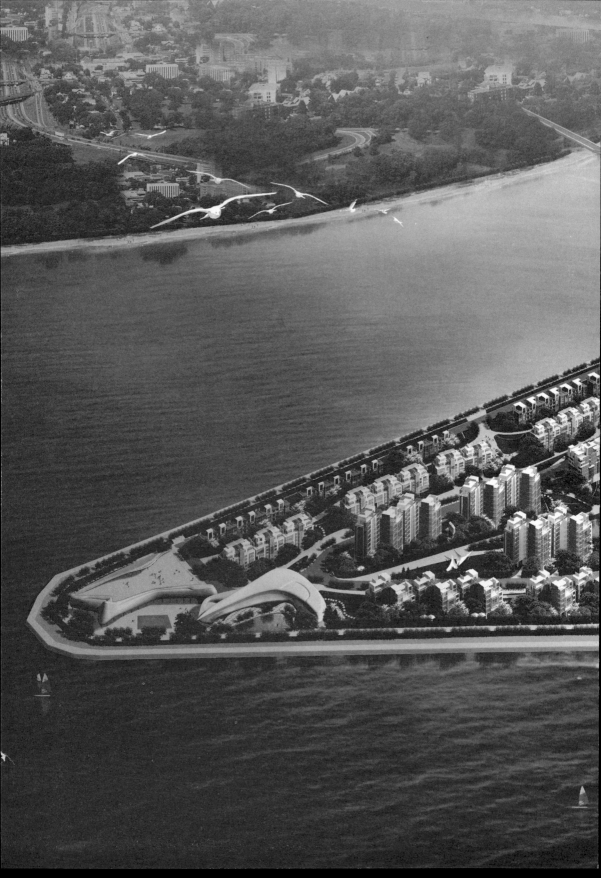

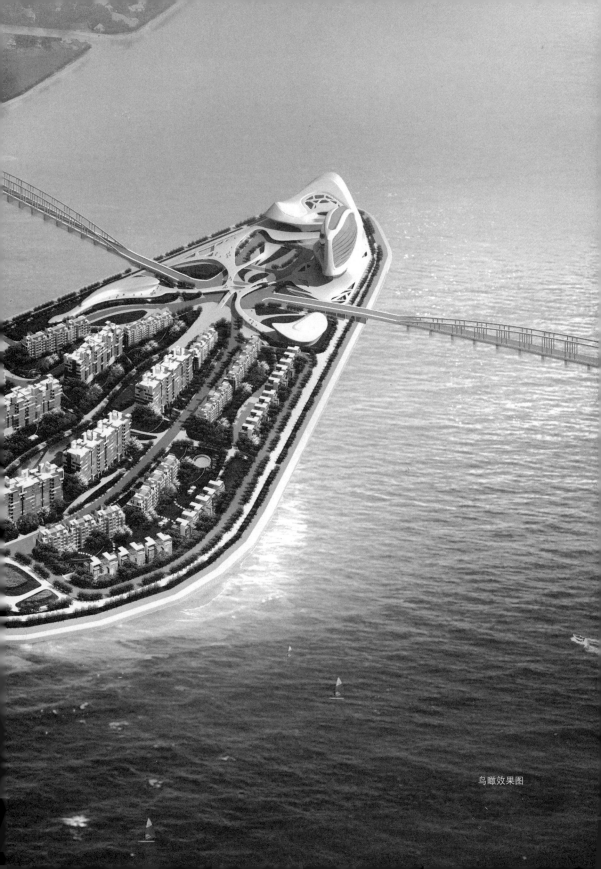

鸟瞰效果图

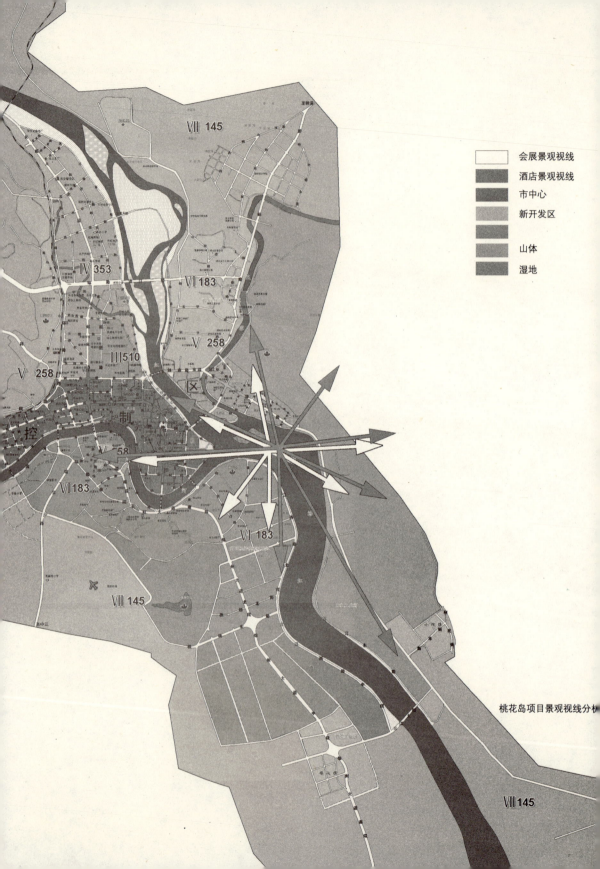

地产酒店组
成员：张楚鸿 徐骋 丁国文 李宏聪 唐志文 聂汉涛

项目介绍

桃花岛会展酒店，屹立于桃花岛的西北角，与绵阳市昂首相望。会展酒店的建筑语言与全岛的景观布局融为一体，突显带有强烈时空感的流线型未来概念。会展酒店的空间造型看似水母的形态，忽而又像盘卧的天鹅。在酒店，可以远眺绵阳市与市中心的三江半岛休闲广场和青年广场。隔江相望，会展酒店的建筑造型与相邻富乐山形成动感呼应，成为绵阳市的又一主要城市景观。

桃花岛小区风景优美，会展酒店是度假、商务交流、市政会议、服务性的综合配套项目，是集会展、住宅、餐饮、娱乐、健身、会议接待等功能于一体的五星级标准的高级商务度假式酒店。总建筑面积拟为33200m²，各种客房共252间套，其中会展功能部分建筑面积8180m²，会展与酒店共同拥有架空平台，此平台同时作为桃花岛朝向市中心方向的观景文化广场之用。

设计说明

1. 建筑工程性质和组成

本工程是绵阳市商务旅游度假的公共配套设施，它的落成将为绵阳地区提供首家现代化的五星级商务度假酒店及又一公共景观文化广场。本工程由会展大楼、酒店大堂、客房、餐饮、康乐、后勤办公楼及配套设备房组成。

2. 建筑规模和发展

（1）工程总用地面积为28388m²。

（2）工程总建筑面积为33200m²，层数为地上12层，地下1层。

（3）基底面积为5880m²。

（4）会展部分面积为8180m²，酒店部分面积为21770m²，会展酒店地下停车部分为3250m²。

（5）绿化覆盖面积5950m²。

（6）规划小型车位122个。

3. 建设场地和自然条件

（1）建设场地位置及现状

桃花岛酒店位于四川省绵阳市，基地现以平坦土地为主，地面平整，交通与施工条件较好，用地比外围坝低1.5m。

(2) 自然气象

桃花岛地理位置	东经　97°21′～110°10′
	北纬　26°03′～34°19′
年平均气温	13.5℃
极端最高气温	20.3℃
极端最低气温	1.5℃
年平均降雨量	1732.4mm
日最大降雨量	315.7mm

4. 设计指导思想

（1）充分体现与周围环境的结合，显现酒店商务与轻松休闲度假的气氛。

（2）建筑风格上寻求一种富有时代感和动感的流线造型，手法上寻求能充分反映当代科技发展的处理作为设计基础，意图开创绵阳地区豪华商务度假酒店建筑设计的先河。

（3）针对绵阳市目前的不断发展，全国各地客源不绝，酒店的客房设计分为不同层次、不同形式的四种类型：商务型、贵宾型、休闲度假型及豪华型。四种不同类型的客房组成的住房体会给不同层面的客人提供完善的服务和自由的选择。

工作安排表

阶段划分｛说明：六个阶段的划分以两个方案（方案一和方案二）为基础，其中方案一包括第一、二、三阶段，方案二包括第四、五、六阶段｝

方案一	第一阶段（主要针对甲方的要求，方案设计概念及概念深化阶段）
	第二阶段（方案深化及制作阶段）
	第三阶段（根据甲方要求，对方案修改阶段）
方案二	第四阶段（制作第二个方案，跟第一个方案作对比）
	主要内容——前期制作，概念锁定
	第五阶段 概念深化（敲定建筑外型，锁定平、立、剖面）
	第六阶段最终制作阶段（cad图、效果图、分析图）

前期调研（桃花岛实景）　　看桃花岛与南塔　　　　　东向西看桃花岛与化工厂　　　　　远观桃花岛尾部

A 小区入口景观小品
B 现代风格的玻璃小亭
C 抽象雕塑形成通廊和露天休闲座设置
D 湖面与草坪的自然衔接
E 具有雕塑感的休闲座
F 岩石休息座，夜间可发光
G 极具雕塑感的堤岸处理

中央景观带

地产酒店组 > 设计思考

　　本基地地理位置优越,周边环境优美,是政府着力打造的"绵阳会客厅"。因此,我们确立景观主导、景观配置的设计理念,把树木、草地、河流、小品、建筑、人等作为景观主体的配置元素规划,设计出一个自然、生态、人文相结合的和谐的"会客厅"。功能布局上,倡导人际交流、空间共享;风格审美上,强调新东方精神——禅宗与时尚审美主流趣味相给合,塑造简约的有机形态。

设计概念

　　在会展酒店设计部分,我们的概念源于一只水母

↓

水母→美丽的→富有美感→符合人的审美需求

↓

水母与水的关系→隐喻→建筑与环境的关系

人与自然关系相融的和谐的发展

↓

呼唤人们尊重自然、关注自然

建筑生成

　　我们就用水母的型态生成我们的建筑,建筑就是水母的主体,而它的触手在水中飘荡时形成的曲线就是我们的元素。

概念草图的演变

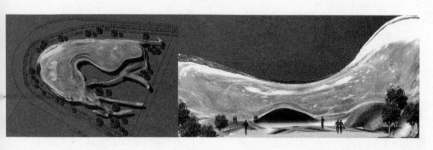

老师点评

水母的造型概念提升了甲方对造型的要求,而且和环境完善、契合,是一种创新。

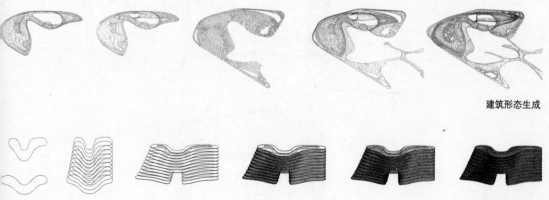

建筑形态生成

酒店客房部形态生成

地产酒店组 > 设计草图

建筑内部空间草图

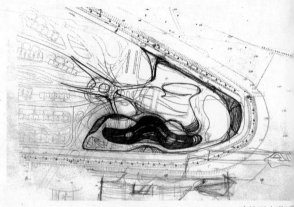

建筑形态草图

建筑内部空间草图

建筑形态草图

建筑形态草图

建筑形态草图

建筑外形推敲

地产酒店组 > 设计方案
会展酒店

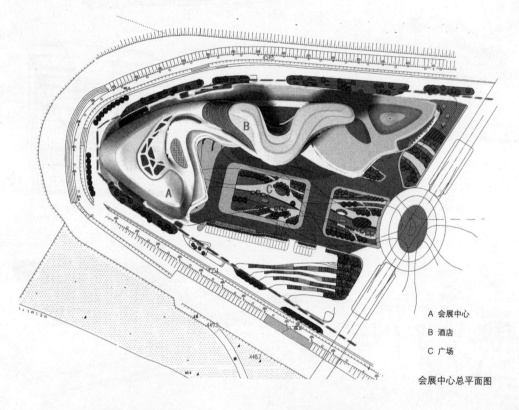

A 会展中心
B 酒店
C 广场

会展中心总平面图

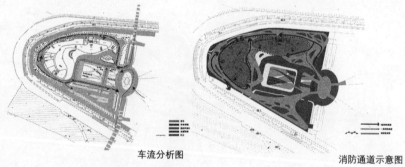

车流分析图　　消防通道示意图

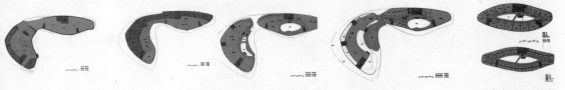

岛头平面图

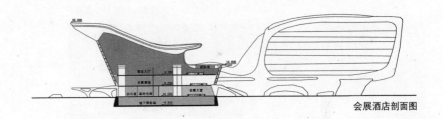

会展酒店剖面图

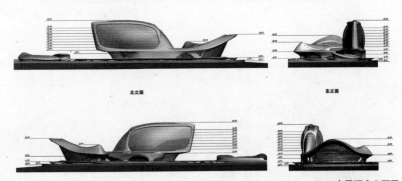

北立面 东立面

南立面 会展酒店立面图

模型推敲

老师点评：
1. 要考虑到车流与人流的交会，通过架高广场去解决人车流的冲突。
2. 考虑城市景观与酒店景观之间的互动。

会展酒店效果图（西北）

会展酒店效果图（东南）

会展酒店总体效果图

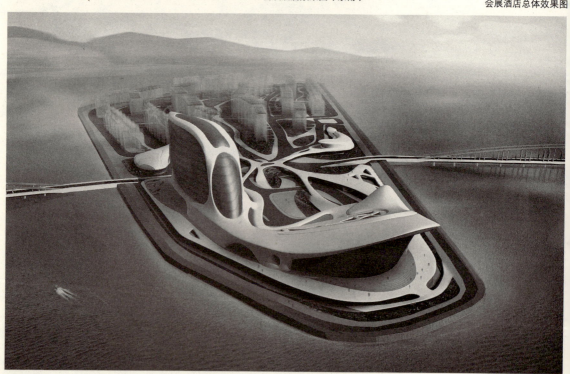

地产酒店组 > **设计方案**
岛头酒店

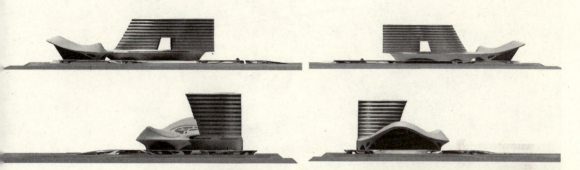

岛头酒店立面图

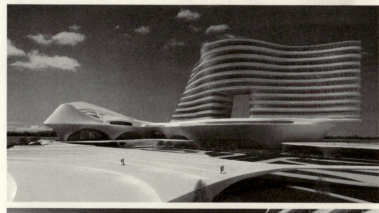

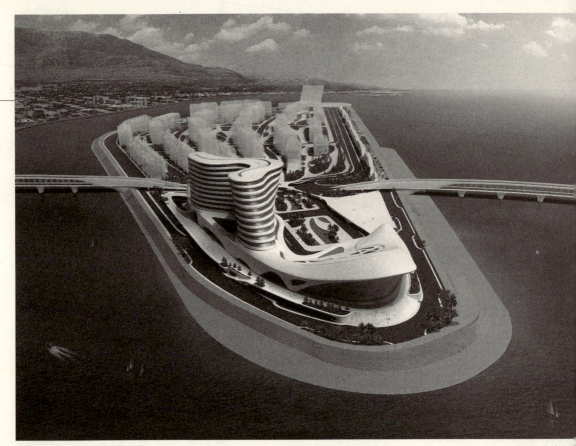

会展酒店效果图

地产酒店组 > 设计方案
岛头酒店方案一

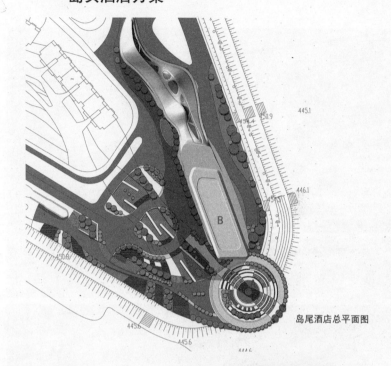

岛尾酒店总平面图

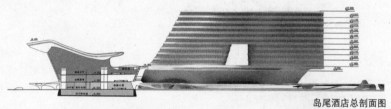

岛尾酒店总剖面图

岛尾酒店立面图

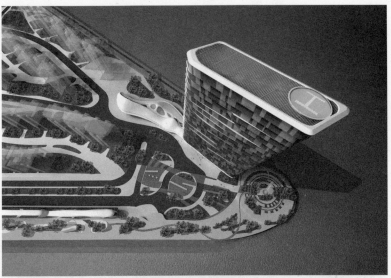
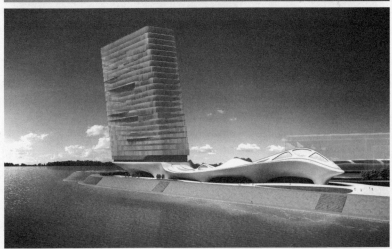

岛尾酒店效果图

地产酒店组 > 设计方案
岛头酒店方案二

岛尾酒店效果图

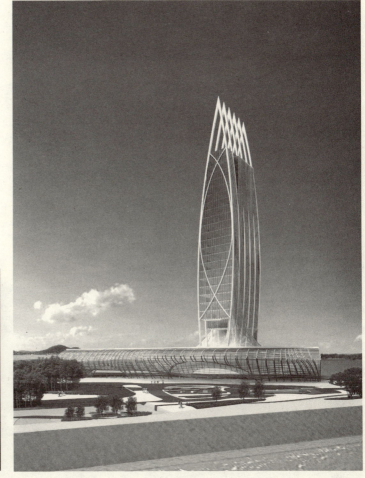

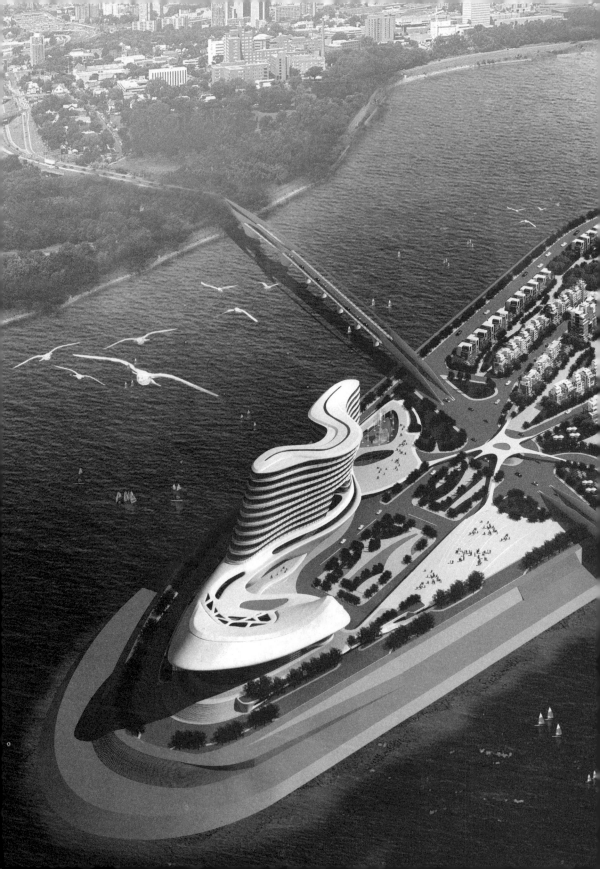

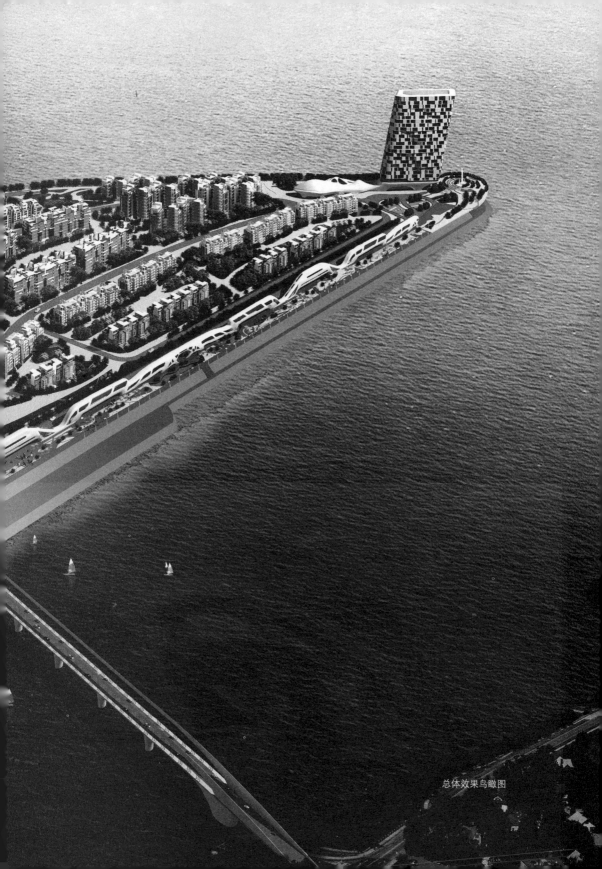

总体效果鸟瞰图

地产规划组 > 论文开题

营造中心广场，激发社区活力　　作者：王雅

论文摘要：随着我国城市化进程的加速，住宅产业得到前所未有的发展，社区的形成与发展也极大地改变了城市居民的集体生存形态。然而，由于现代主义住宅小区错误理念的影响，我国的社区建设面临着日益严重的问题，如邻里关系逐渐冷漠、社会网络遭受破坏，甚至社区缺乏活力而逐渐消解，等等。

本文在新的社区理论研究成果基础上，综合相关学科理论，指出激发社区活力是进行社区建设的重要目标。提出了激发社区活力的一种有效手段：营造社区中心广场。归纳其设计原则，提出设计建议，并以实例分析作为验证和补充，以期对当前社区建设和社区活力的营造具有实际的指导作用。

建筑空间的复杂属性　　作者：李果惠

论文摘要："空间是建筑的灵魂"。设计师的任务就是创造完美的建筑空间，而如果对建筑空间的属性认识不足，就不能创造出完美的空间。本文就是有关对建筑空间属性的分解，并加以论述。

全文将建筑空间的属性分为：依存性，建筑空间是依存于建筑实体的；四维性时间，设计师时常会忽略的属性，空间与时间是不可分割的关系；符号性，建筑空间的创作遵循着一般美学精神，而在实际使用中，规律往往会被打破；象征性，我们经常提到某些辉煌的文化，总会以建筑来代述，如埃及的金字塔、希腊的神庙、中国的紫禁城；隐喻性，建筑空间的创作总是包含着设计者的思想，无论是排斥隐喻性的现代主义建筑还是提倡隐喻性的后现代主义建筑都无不存在着这一属性。

社区商业街休闲环境的研究　　作者：李路通

论文摘要：随着人们生活方式的改变，慢节奏的生活方式开始为人们接受，休闲时间安排在人们的生活中慢慢占据一定的比例。社区居住环境如何通过商业街的空间环境安排，满足人们的新生活方式，已成为空间设计人关注的焦点。居民新休闲生活方式为休闲空间设计提供了依据和支持。体现居民新休闲方式的空间，在空间中让居民得到新休闲生活的体验，这一课题非常值得研究。文中调查居民生活方式需求，从环境设施、空间组织构筑方法、活动体验等方面入手，试图提出一个新休闲概念的空间设计模式，以满足当今社区居民休闲活动场所要求。

从空间设计出发谈住宅室内空间环境　　作者：程云平

论文摘要：城市步行街是城市开放空间的一个特殊分支，它从属于城市的人行步道系统，是现代城市空间环境的重要组成部分，也为市民提供了一个交流、购物、娱乐、休闲的场所。但就我国步行街建设的现状来看，步行街空间设计的不足和对人的行为模式研究的缺乏，在一定程度上制约了步行街功能的完善与发挥。

步行街空间要求注重人的行为模式与空间配置之间的关系。人是一个有感觉能力、有意识、能记忆、能思考、能行使意志力、有鉴赏力的复杂的活动整体。他既会对步行空间有感觉、意识、记忆、行为等方面的反映，也会能动地作用于对步行街空间的接受和影响上，如何使步行街空间配置更好地符合人的行为模式，本文对人在步行街外部空间的主要活动模式进行分析、总结，探讨符合人的行为模式的城市步行街空间配置设计。

公共社区的生态绿化浅析　　作者：刘屹

论文摘要：生态社区的绿化，不但要保证良好的生态区域环境，充分利用绿化植物的生物特性解决一些污染问题，也要与相关空间形成良好的美学氛围，形成一个良性循环的生物场和人居环境。

以居住生活为主体的社区商业规划　　作者：何剑雄

论文摘要：生活、社会的形成，都开始于我们的居住环境。居住环境的品质，直接影响我们的身心健康，影响社会的运作效率。

居住环境中存在不少影响居住品质的因素，例如居住位置、邻里关系、交通、噪音等，其中不少来自社区商业，但是，我们不能脱离商业所提供的资源生活。我们需要舒适的居住环境，社区商业应该建立在照顾居民的基础上，使生活舒适、便利。

延续广州骑楼建筑的活力　　作者：林绍良

论文摘要：本文主要论广州特色建筑骑楼，骑楼能存活到现在的原因，比西关大屋、东山洋房更受人们关注。它同时拥有商业和住宅的功能，两者互不冲突，而是互相帮助，共存活。到底是什么造就骑楼的活力？希望通过本次研究更了解骑楼建筑活力的来源和延续的可能性。

地产酒店组 > 论文开题

探讨中国传统商业街道模式在现代住宅区中的运用　　作者：张楚洪

　　论文摘要：随着时代的进步，对于居住与消费的环境来说，人们越来越渴望获得更多的阳光、更多的新鲜空气，逃离封闭拥挤的"群楼"、"超市"，放慢脚步，多些亲近自然。生活方式、购物行为在不断地更新，居住区的商业配套已不单纯是为买东西的家务劳动提供服务，而应视为一种消闲、精神解压的工具。当然，满足人们这种需求的方式并不是唯一的，本文主要针对近年来地产界不断涌现的像万科地产的第五园这样的新街坊型住宅（它强调户外空间的营造，运用传统商业街道空间模式对住区商业配套的设置），从提出传统商业街道的种种优越性到空间设计的具体问题上，谈谈自己对"传统商业街道空间模式如何在现代住宅中运用"的一些认识。

家居空间的个性化设计　　作者：徐骋

　　论文摘要：多元的生活、工作、交流是当今社会生活方式的主流。因此，在今天，个性化的设计是我们的生活所必需的。我们有必要通过研究个性化设计来满足人们"多元"的需求。

　　在本文中，个性化设计是有细分针对的设计，是关于某一群人的生活方式的设计，它的基础和条件是生活模式的个性化。借鉴诺曼把设计细分为三种不同水平的思想，文章将生活模式细分为心情的生活模式、行为的生活模式，以及反思的生活模式。心情的生活模式是指人们在生活中的心情、情绪状态；行为的生活模式是指人们在生活中发生的行为；反思的生活模式是指人们在生活中的一些思考、想法等。这样细分的目的在于对生活模式的研究更加具有针对性，以对应这三个不同层面的生活模式。本文重点阐述在家居空间中进行个性化设计的一些具体表现。

　　在心情生活模式方面，文章提出让色彩成为家居空间使用者的"心情代言人"。一方面让家居空间的使用者感受新奇与愉悦，另一方面使家居空间成为使用者与他人相区别的个性标签。在行为的生活模式方面，我认为要让个人的性情主义得到充分的发展，照顾到家居空间使用者特殊的、个人性情化的行为需求。另外，LOFT在我国成为近年来发展的一种新趋势，人们喜欢在更加自由的空间中生活、工作和交流，这是一种日趋普遍的行为方式。而在反思的生活模式方面，我觉得可以通过挑选一些奇异的灯具、饰品，以及一些个性化收藏品来告诉其他人它的拥有者有什么品味，有什么个性。

探讨"城中村"的改造 – 以广州大学城南亭村为例　　作者：丁国文

论文摘要：中国在经济高速发展的今天，城市迅速扩张，使原来郊区以农业为基础的村镇并入到城市发展的版图中——就是我们所说的"城中村"。这些村落的建筑不是具有地方代表性的"历史建筑"，更不是现代高技术发展的产物，它们往往被人们认为是城市的"污点"。由于以农业为主的活力已经失去，它们面临的将是被拆迁，然后在原地建造新的楼房以迎合新城市的发展。本文通过对这样的"城中村"举例分析，探讨对它们可能挖掘的价值，并基于城市资源利用的可持续发展的层面，提出对"城中村"进行取长补短的改造重新注入活力，为它们能否与高成本的城市机构更好地配合运作进行尝试性的摸索。

商住一体化的空间模式探讨–香港旺角区唐楼的形式启示　　作者：李宏聪

论文摘要：随着社会、城市的发展人们生活、工作、活动的场所——建筑、空间必然会发生变化。这一变化是依每一时期的生活方式及科学技术发展条件所决定的，人们的衣、食、起居、工作，也基于每一时期的社会条件而有所变化。而建筑、空间的组织，也基于以上模式而形成。作为古代沿街的唐楼建筑，20世纪70~90年代的商住城和21世纪初的SOHO小区无不见证了人们不同时期的生活、交往、工作模式的变化。本文尝试对唐楼分析，解读其历史形成原因，思考商住空间、建筑的可持续发展，探索新商住空间模式和设计支持。

光色在酒吧中的运用　　作者：唐志文

论文摘要：生活的压力、社会竞争的激烈化，使得人们渐渐感觉到神经绷紧得多么厉害！中国城市分布着不同生活族群，为了适应各种生活，他们在挑选舒适的环境作为好好作息用的房子的同时，也在不断地以各种方式去缓解大大小小的压力。因此酒吧的出现恰好给人们带来了缓解压力的好去处！商业空间中酒吧的模式目前市场上有很多种，人们喜欢去哪里消遣都是根据自己的爱好和朋友介绍等各种途径来选择的。充满人性化设计，充满文化的酒吧模式，相信在将来会更受人们的欢迎！这是一种文化，是一种充满人性化设计的酒吧文化！而这种文化又是符合时代的发展，跟着时代潮流走的！笔者主要是从酒吧的光色这一大面着手，深入了解顾客的消费心理，从而寻找一种以人为本的设计理念来阐述酒吧空间与光色的关系！

生态设计–论健康住宅的优化设计　　作者：聂汉涛

论文摘要：本文主要思路从我国特定的大陆性气候的建筑适应性出发，本着可持续发展的生存环境及生态住宅理念，探讨住宅如何适应气候的变化，提出适应气候的生态设计观点，让自然参与到生态设计中来。可持续不仅是引导资源合理使用，更是缓解未来资源短缺危机；节能设计不仅是为使用者节约成本，更是为自然生态减轻能源负担。健康住宅是符合人类以至地球生态利益的。

地产组 > 学生访谈

设计营进行到现在，你对它的感受是怎样的？你原来对设计营的期待是怎样的？你现在希望设计营在哪些方面有所改善？

张楚洪：设计营是一个刺激神经的体验场所，让我每秒钟都过得充实，效果不错。不过，如果工作场地能再扩充一些，做起事来会方便很多。

徐　骋：时间排的很满，很充实。希望能学的东西更多些！

丁国文：07毕业设计营的诞生并非偶然，它是在一群充满热情和激情的师生们的共同努力下营造出来的。它代表着一种力量的凝聚，它的出现鼓舞人心，它给我们带来了一种新的理念

李宏聪：想，回家。我两星期没有回家了。期待?没有什么期待。我相信只需下定决心，施展你的才能，一个广阔的世界就将展现在你面前。希望可以严格执行上下班制度，可以有家可回。

你怎么评价设计营这种方式和以前传统的毕业设计方式？你觉得理想的毕业设计方式该是怎么样的？

张楚洪：以前的毕业设计方向大部分是纯学术上的探讨，也不是说不好，它能让我们更加重视专业理论知识。但是对于做完毕业设计之后马上参与实际工作的我们来说，同时也需要实践性的训练，在这种十分紧张的工作状态下能让我们学到很多在传统教学中学不到的东西。这就是我认为的设计营的特点。

徐　骋：这种方式使得学习氛围比以前一个人做要好得多！我理想中的毕业设计方式是一群好朋友聚在一起玩着乐着把它完成。

丁国文：它刚刚到来，还没有成熟，有很多好的地方，也有不足之处，但无论如何我想它就是我们想要的。

李宏聪：我们对于历史及其已形成的文化积累的形式都很熟悉，但是我们离把握历史的能力、我们离造就传统的过程很遥远，离寻求打破传统的更为接近年代也很遥远。我们能够设计出我们想要的任何形式，但却不能改变它，因此形式不再植根于真正的个人或大众的需要。理想，从来都是一个时代梦想下一个时代。

你认为这是你想要的设计么？

张楚洪：同一个项目，我们可能会以多种设计方向的探讨来作比较，譬如适应商业运作的、学术探讨的等等。但是，我认为设计不是主观意向的产物……

徐　骋：有苦也有甜！

丁国文：我觉得能协调好自己所面临的所有的事情就已经是很棒的设计了！

李宏聪：我只想生活过得更好。

你怎么对待这个时期的转变？这是你在寻找自我的方式么？还是在逐渐寻找梦想与现实的平衡？

徐　骋：做好自己的工作，在缝隙中寻找进步的可能！

丁国文：我觉得这个转变很正常，因为我们马上就毕业了，面对的就是这些东西，只是我们提前体验了而已，所以心理早就接受。在尝试吧……

李宏聪：转变？有转变吗？绝对不是。梦想与现实不需要平衡，只要有对梦想的执着，其他事情都不重要了。

到目前为止，你对建筑理解是什么呢？怎样在美学与结构中寻找平衡？

徐　骋：还在学习中！

丁国文：我们本身不是学建筑的，但是我们都很喜欢建筑，而喜欢建筑和做建筑是两回事。合理的就是美的。

李宏聪：一个怎样的城市，就有怎样的建筑，就有怎样的社会，也就养出怎样的人。我是一个极端的人，一是美学一是结构，从来没想过找寻平衡。

工作累了时你会怎样去放松自己？

徐　骋：睡觉！！！还是睡觉！！！

丁国文：找好友交流，看看电影……

李宏聪：沐浴在阳光底下，在文字和影像找寻我需要的能量，跟喜爱的人一起。

你觉得现在有什么困难?你都怎样面对？

徐　骋：缺少经验。但现在还输得起！再来过吧！

丁国文：现在面对的困难就是建筑、规划专业知识上的欠缺，比如相关规范等，边做边学。

李宏聪：我相信只要直冲，什么困难都可解决。

对于这个几乎是全新的生活方式习不习惯？

徐　骋：已经过了习不习惯这个阶段了！

丁国文：我觉得我们的学习生活状态就应该这样，有目标，有追求。

李宏聪：我从来都是一个适应力强的人。

对自己组下一步的工作展望是什么？

张楚洪：适合商业运作的设计已经基本成型，接下来会更加重视学术方面的探讨。

徐　骋：能在工作中学到自己想要的东西，毕竟我们还是学生，学东西才是硬道理！

丁国文：出一个我们理想中的方案。

MAR.20

深化设计阶段 · 地产组

程云平　刘 屹　林绍良　王 韬　李果惠　何剑雄　李路通　王 雅　张楚鸿　徐骋

APR.20

丁国文　李宏聪　唐志文　聂汉涛

地产规划组 > 成员：王 雅

桃花岛休闲广场概念设计方案一

项目介绍

1. 设计题目： 甲方对于整个岛的规划提出这样的要求：
（1）从南岸堤的外边缘起往内15m建桃花休闲广场；
（2）15m广场后再进深8m建酒吧街建筑；
（3）东南端的岛尾以堤坝中央一点为圆心，建直径为50m圆形广场。
以上三部分共同组成桃花休闲广场，本方案选取其岛尾部分进行深化设计。

2. 区位： 岛尾桃花休闲广场位于岛东南一角，处于规划中岛的主景观轴末端，与岛头的会展中心及岛尾的度假休闲酒店共同形成亮点。

3. 使用人群： 岛尾桃花休闲广场向所有公众开放，因此具有市民广场性质。而由于其特殊地理位置，主要使用者为岛上国际公寓居民、酒吧街客人、会展中心访者及酒店宾客。

区位示意图

景观轴线示意图

概念来源

 广场一开始就是为人群的公共交流而产生的，它是每个人参与社会、获得认同并以之为归属的场所。然而在当今中国"城市化妆运动"中，英雄主义式漠视周遭环境的广场比比皆是，超人的尺度使身处广场的人感到被压迫，喷泉与雕塑仅作为纪念碑式的观赏对象。

 本方案的初衷就是要寻回广场为人群提供各种交流空间的功能，极大限度地促进各种形式的交流活动，使广场重新焕发活力。

 根据心理学家亚伯拉罕·马斯洛（Abraham Maslow）关于人的需求层次的解释，可把人在广场上的行为归纳为四个层次的需求：

1. 生理需求，要求广场舒适、方便；
2. 安全需求，要求广场能为自身的"个体领域"提供防卫的心理保证，防止外界对身体、精神等的潜在威胁，使人的行为不受周围的影响而保证个人行动的自由；
3. 交往需求，每个人都有与他人交往的愿望，如在困难时希望能在与人交往中得到帮助，在孤独、悲伤时得到安慰，在快乐时与人分享；
4. 实现自我价值的需求，人们在公共场合，希望能引起他人重视与尊重，获得对自己存在价值的认可。

前两点要求广场应具有舒适性和安全性，对于后面两点的满足，在本广场设计方案中主要体现在——创造多种形式的交流空间。

人们的公共交流活动可分为以下四种：

1. 静处

此时的交流方式主要表现为看与被看，独自散步或闲坐的人用观看的方式感受周遭环境，感受广场中其他人的活动状态。

2. 小群体交流

此时的交流方式主要有交谈、游玩与观赏等，此类活动对于景观环境要求较高，既可发生在较为私密的空间，也可发生在开敞的设有趣味性建筑小品的空间。针对以上两类活动，方案中在下沉空间设置了多个具有一定私密性、尺度宜人、设有景观小品、同时视线依然保持通透的亚空间。另外在较为开敞的主、次入口广场和边界处，也设置了各类形式的座椅为其提供活动空间。

3. 集体自由交流

众多人有组织地在广场上开展具有同一目的性的活动，一般表现为老人晨练、舞剑和公众集会等。方案中在岛尾的圆形观景平台上保留的大面积的开敞空间，为此类活动提供空间。

4. 观演式交流

表演可作为沟通公共空间里相邻陌生人之间的潜在桥梁。通过观看表演，人们可以在情感上达到共鸣，甚至可能引发陌生人之间的交谈。广场最有生气的活动，除了有组织的演出活动外，更多的是自发的、自娱自乐型表演。"人看人"或"被人看"的心理表现欲望是广场使用者参与表演的重要驱动力，它是帮助实现自我价值心理需求的重要广场活动之一。

本方案的一个亮点，就是在岛的主景观轴线上设置了一个阶梯式的圆形观看台和表演舞台（位于岛尾圆形观景平台中心处）。这个表演舞台，在没有正式表演节目的平时可作为滑板少年、舞剑老人等自发表演者的展示空间；在特殊的日子则可作为舞台剧、节目表演和小型音乐会的舞台。

地产规划组
桃花岛休闲广场概念设计> **设计草图**

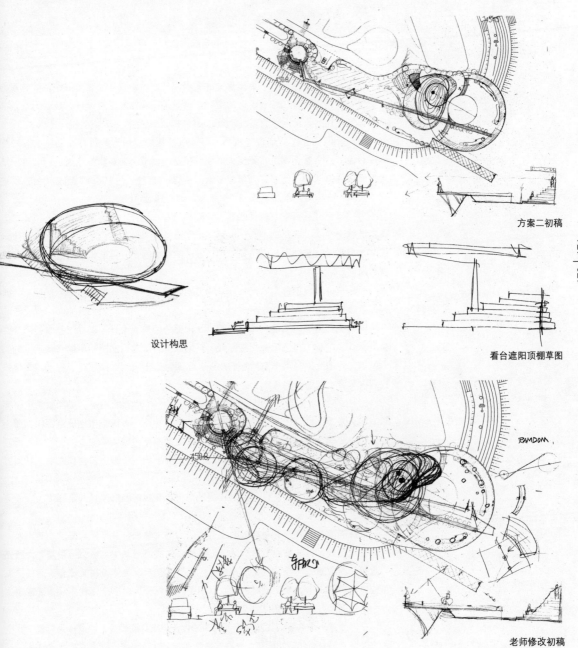

方案二初稿

设计构思

看台遮阳顶棚草图

老师修改初稿

 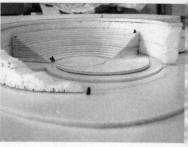

雕塑泥模型　　　　　　　　　　　　　工作模型1　　　　　　　　　　　　　工作模型2

在决定做桃花休闲广场岛尾部分的景观设计之后,我开始去图书馆,并在网络上搜集大量景观设计和广场设计的资料。因为是首次接触景观设计,我努力从众多精彩案例中找到景观设计的重点并学习设计技巧,特别是名师们的设计理念。

5月1日我确立了广场设计的概念——以开阔的江景为背景,在岛尾的圆形广场部分设计一个露天剧场,此露天剧场在特别的日子会上演舞台剧或进行演讲、集会、音乐会等活动;然而在大部分平常日子里,它是一个提供给广场使用者自发进行"表演"的场所,以满足人们"被人看"的心理表现欲望。

5月3日至5月5日我完成了圆形广场部分的初步设计,开始制作模型,以便较为真实地感受空间。我将这个圆形剧场下沉至最靠近水面的平台上,希望最大限度地使之亲近江水。另外则是查阅关于剧场设计的相关规范,据此设置合理观看台和舞台的尺度。

5月6日开始地下停车库设计。其间需要查阅许多停车场、地下车库的规范,并咨询老师相关的做法。

5月7日开始进行圆形广场与酒吧街之间部分的景观设计,确立了基本的思路,决定从入口广场(与酒吧街交接部分)开始设置一条曲折的路径引向岛尾下沉的圆形剧场,伴随此路径有一条蜿蜒的小溪,希望营造出陶渊明缘溪行,经历艰辛终于找到桃花源(剧场)的意境。

8日上午给老师看方案时,老师提醒我犯了一个严重的错误。虽然我希望使圆形剧场更亲近水面,但是忽略了绵阳当地的水文特点——绵阳市地处涪江中上游,是长江上游的主要洪水暴雨区之一,因此江堤起着至关重要的安全防护作用。而我的方案,原本位于堤上的圆形剧场下沉,令江堤出现一个缺口,这样在洪水泛滥时将会产生岛内部被洪水淹没的严重危险……

因此,我必须要么使剧场具有江堤的作用,要么把圆形剧场升高到堤上。我选择了后者,并重新设计了一个方案。

老师提醒我,在平面布局的时候首先应当确立轴线,并且需首先从功能出发。因此我将广场设计的重点放在满足人们各种公共交流活动上,将交流活动分为独处(此时的交流方式主要为观看与被看)、小群体交流、集体自由交流和观演式交流四种。沿用第一个方案中剧场的概念,但是将会以利用地形变化和景观处理来创造各种不同交流方式所需要的空间为主。

在修改第一个方案时,我采纳了老师建议,定出几条轴线,以此作为设置一些空间的依据,努力简化空间语言,并决定在此基础上进行深化,作为毕业设计成果。

地产规划组
桃花岛休闲广场概念设计> **效果图**

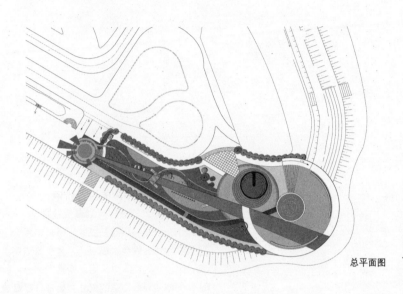

总平面图

剖面图

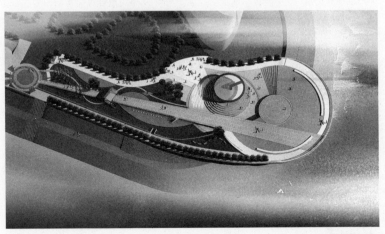

鸟瞰效果图

地产规划组 > 成员：林绍良

桃花岛休闲广场概念设计方案二

概念的来源和相应的设计价值：

　　因为岛上的整体规划是流线型的，给人柔软的感觉，没什么力度。正因为它处于一个高新科技开发区，所以运用有逻辑性和直接的手法去表现科技发展的时代。所以在设计过程中，注重于简洁而直接的主旨去划分基地，因应实际的环境，以不同的出入口作为一个基点划分，以最直接的方式欣赏风景。优越的自然条件促使使用最简洁的方式去处理，尽量满足人们使用的功能。除此之外，预留更大的空间让人们进行休闲活动。从这些想法中不断推敲不同的角度、高度和人们在基地内的视觉效果，务求达到最直接的视觉享受。

　　因为基地有高低的落差，为人们使用上更方便，用斜坡作为连接，从而把坡度在一定的范围降到最低，锥形的角度和组合是最适合的。

　　地理环境优越，自然环境优美，在休闲广场的部分，我希望利用最低成本设计一个从不同角度都能直观四面的视觉效果，所以动线人流安排是直接而干脆的，不像一般意义上的公园社区。直线代表直接、力度的展示，因此从一进入这个环境中开始，便可以直接看到最美丽的景观，在广场方面没有设计太多人造的环境，利用树种的不同，树的高低，树叶的稀疏，应用太阳的入射角度制造出自然的林荫长廊。让人感觉广场内的每一样东西都是原生的，不是无中生有的。然而从高低错落的关系把广场跟远处岛外的环境结合，人可以在不同的高度欣赏，得到最佳的丰富的视觉效果。通过上下的穿插，把视觉点从二维平面提升到上下、高低错落的三维关系中。

这种新的形式彻底抛弃了传统中国园林的形式章法以及西方形式美的原则，在这一经济与力学原理作用下的直线路网满足了现代人的高效和快捷的需求和愿望。同时，让人们体验到时效、高效、人性的舒展、个性的张扬，在这些纵横交错的直线背后，是一个永恒不变的定律：两点之间只有直线最近，而且将景观路线设计成最直接能看到美丽景色的直线飘台。

直接、善用自然、几何、力度，是我的表现手法和设计语言。

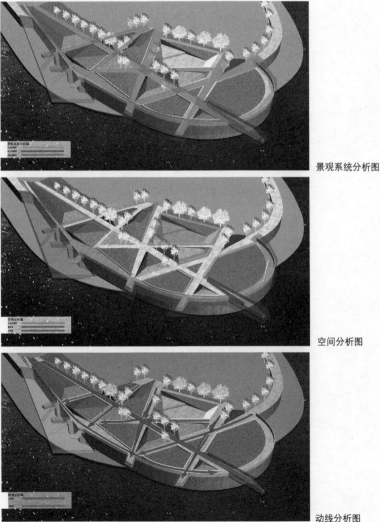

景观系统分析图

空间分析图

动线分析图

地产规划组
桃花岛休闲广场概念设计> **设计草图**

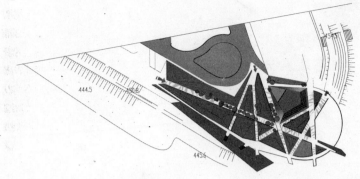

平面图

过程中不断调整尺度和构图的关系，从布局好的平面去考虑立面的视觉效果，如天际线、身处于基地内的视觉感受，从而制定每个小山坡的高度和它的分角面，尽量迎合地形作适当的处理，得出错落的关系、地块的分割。虽然看上去有凌乱的感觉，但是实际上每个角度都有连接的关系。

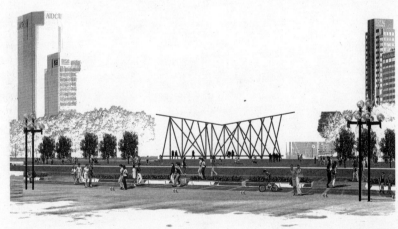

凉亭立面图

立面图

地产规划组 > 成员：李果惠 李路通 何剑雄
住宅建筑深化设计

在地产项目分组工作完成之后，酒店组和规划组正式进入个人毕业设计阶段，规划组分为了三个方向：新桃花岛规划设计、酒吧街深化设计、住宅建筑深化设计。而我们以住宅——别墅设计为深化方向。

在我们小组曾有两个方向——集合住宅或单栋别墅设计的考虑，最后由于考虑到时间因素，所以选择了别墅为具体的设计方向。而在前面的规划工作中，有许多的资料可以被别墅设计直接调用，所以主要问题是分析对象人群的爱好和对一些优秀案例资料的收集。据《四川绵阳市桃花岛会展中心及规划概念设计讨论会议纪要》，绵阳市为新兴的科技城市，桃花岛国际公寓住宅区的主要针对对象是外来的投资商及当地的科研人员。所以我们将别墅定位为休闲娱乐的生活空间，以现代简洁的手法演绎。

首先，我们选择了桃花岛东北角的一个组团作为住宅设计深化的基地，我们进行了一定的功能统筹与规划，如别墅需要较大面积的辅助功能，如何体现休闲娱乐这一定位，如何平衡喧闹的娱乐和安静的生活之间的关系等。其次，基地拥有景观优势，我们都倾向于舒展的建筑形态，充分考虑建筑与景观的视线联系。而且基地是滨水区，"水"自然成为了不可或缺的考虑因素。

规划所选基地

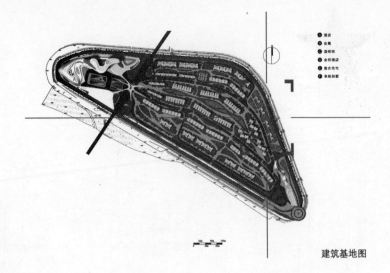

建筑基地图

概念引出

90° 的生活 直线向上
是城市紧凑的状态
浮噪喧嚣
让城市人忘记生活本义
迷失自我

0° 是 90° 生活的另一端
消极的生活态度
生活不受世俗的步伐所干扰
但以混日子状态纵容生活
结果与时代脉搏脱节
任由摆布随波逐流

45° 从 0° 与 90° 之间摆脱出来
也就是意味着释放
懂得从规范中领悟出新生活
释放自己超脱自然地生活
释放是 45° 的生活态度
生活应该尽情享受
释放自我真实地生活

概念于景观

水是令世界蜕变的元素 释放出生命
这是自然与人文的结合而产生出的美
水以最自然的状态
使人类创造了生活 也创造了美

水是体现 45° 人生的元素
她以最自然的状态
融入在 45° 的空间
释放出 45° 的生活态度

地产规划组
住宅建筑深化设计> **设计草图**

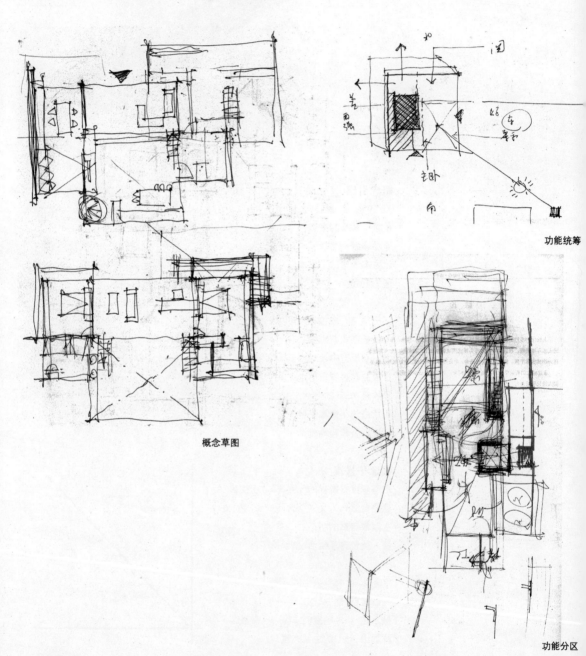

概念草图

功能统筹

功能分区

建筑与环境关系

墙体构造

住宅外环境

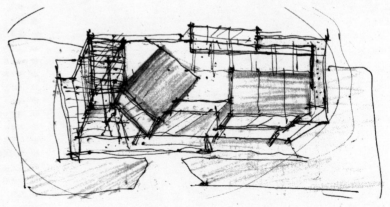

建筑体

主人流线图
1. 入口
2. 客厅
3. 餐厅
4. 厨房
5. 卫生间
6. 娱乐室
7. 起居室
8. 主卧
9. 卧室
10. 书房
11. 客卧
12. 停车场
13. 佣人入口
14. 工人房
15. 洗衣间
16. 阳台

客人流线图
1. 入口
2. 客厅
3. 餐厅
4. 厨房
5. 卫生间
6. 娱乐室
7. 起居室
8. 主卧
9. 卧室
10. 书房
11. 客卧
12. 停车场
13. 佣人入口
14. 工人房
15. 洗衣间
16. 阳台

客人流线图
1. 入口
2. 客厅
3. 餐厅
4. 厨房
5. 卫生间
6. 娱乐室
7. 起居室
8. 主卧
9. 卧室
10. 书房
11. 客卧
12. 停车场
13. 佣人入口
14. 工人房
15. 洗衣间
16. 阳台

经过几次的方案探讨并考虑老师提出的意见,基本确定了现有的建筑形态。在此过程中出现了很多问题:如休闲性体现不足、功能组织不够合理、空间的过渡与衔接不够人性等。其实我们早知道在小型住宅上要创造出精彩是很具挑战性的事,基于这种出发点,在设计过程中多少出现了本末倒置的现象,即为形式而形式。在老师的提醒下,唤醒了我们上面提到的我们所忽略的体现创意的因素。

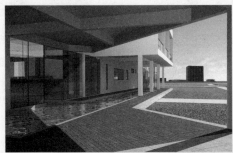

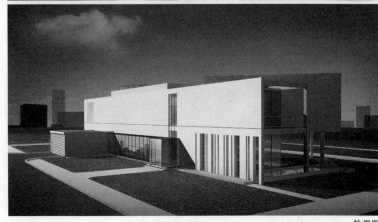

效果图

模型制作

01- 刘屹
02- 程云平
03- 王韬

★

地产规划组 > 成员：程云平 刘 屹 王 韬
酒吧街

设计题目：桃花岛酒吧街规划及酒吧街岛头深化方案

甲方要求：
（1）桃花岛西南侧河堤内部进深17m为酒吧街广场主体区域，其中靠岛内进深8m为酒吧街建筑，底层高度与河堤拉平，下层为酒吧街停车场。
（2）酒吧街广场包括西部岛头广场和东部岛尾广场，并相互连接。
（3）风格统一，能形成良好的景观。

基本设计思路：
（1）生态设计的概念融入到整体设计构思。
（2）形成良好的景观效应。
（3）与桃花岛内部的建筑环境有一定关联性，但又各有性格。
（4）植物的运用充分体现本地性和使用性原则，并与整个桃花岛协调形成良好的生态区域。

对基地解读的几个关键条件：

（1）基地狭长，面积广大，设计上容易乱、花。
（2）基地整体随河堤面西南向，有西晒，但因靠近江面，通风良好。
（3）酒吧建筑体基地进深8m，限定为狭长体形。
（4）建筑体的里面处理应着重考虑对河对面的影响。同时，建筑的酒吧定位也需要着重考虑夜晚的景观效果。

整体概念介绍：

酒吧街广场包括岛头广场、河堤广场和岛尾广场三部分。

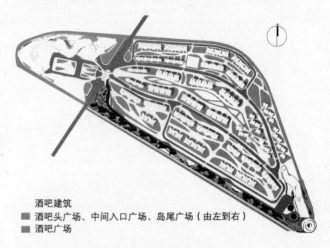

酒吧建筑
■ 酒吧头广场、中间入口广场、岛尾广场（由左到右）
■ 酒吧广场

在地产规划组第二期的时候，主要是对酒吧街的整体规划，没有涉及一些比效细致的方面。在这个阶段，我们组讨论的集中点下面的规划方案该以一个什么样的方式进行下去，以及酒吧建筑应该以一种什么样的形式来延续，才能在六、七百米长的河堤广场上形成良好的景观。

酒吧街针对人群：
绵阳市白领/桃花岛岛内居民/桃花岛酒店客源/其他…

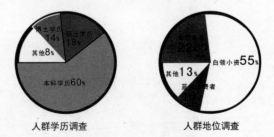

人群学历调查　　人群地位调查

针对这个岛的特殊位置以及岛内人群的收入状况，我们把这个设计定位在一个高层次的酒吧街。

地产规划二期方案，在规划和平面布局上，主要是强调一个"水母"的概念。二期的酒吧街规划也贯穿这个概念，利用弧线形成水母，形成不同的围合状态，更有水的感觉，正好切中题意。

地产规划组
酒吧街小组 > **酒吧广场设计概念**

讨论后，我们决定还是延续水母的概念进行设计，不过在语言上更细致，更深入。对于酒吧街的广场，我们主要是在平面上进行构思，在语言以及效果上进行构思。

用"飘带"的循环变化作为酒吧街广场设计的基本元素，在平面上寻求连续性的感觉。

"飘带"的相互穿插形成不同的平面围合，利用不同的材质对这些围合进行填充。

添加人流路径，在平面上与方形建筑体产生联系，并丰富酒吧街广场的地面铺装。

地产规划组
酒吧街小组 > 酒吧建筑设计概念

 基本和河堤平面持平的酒吧建筑，天然拥有良好的景观和通风优势，如何利用好这两者，关系到这个设计的成败。

 在研究了一系列案例以及概念以后，最后利用扇子骨架为基本原形，深化为双层错开的建筑体形，一层因为基地的限制，是一个8m进深并和河堤持水平状态的建筑体块，二层则沿河堤方向和一层错开一个15°~60°的角度，这样的处理，很好的利用风资源，并为酒吧街后面的住宅建筑让出了景观通廊，并有效的防止了西晒。而在立面的处理上，整体利用船的感觉，把建筑体的边缘处理成斜墙。开窗则选择400mm为一个基本宽度，结合玻璃幕墙和楼梯玻璃筒。这样，在立面处理上就会既统一又丰富。以这种概念为基本元素在酒吧街建筑基地不停重复，自然形成了一种独特的景观。

1.以二层可以错开为概念，根据环境需要二层的错开角度是可以变化的。
2.错开的概念可增加二层的室外平台。
3.错开的概念可以使一层顶面开窗，用于采光和露光。

二层"错开的"演变方式

建筑开窗

以400的宽度为基本模数确定开窗位置

窗框的高度以一定的节奏进行变化,使得建筑立面具有韵律感,并且丰富了建筑立面

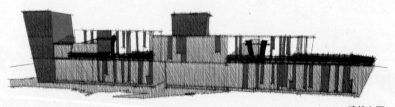

建筑立面

地产规划组
酒吧街小组 > **岛头广场深化**

确立了酒吧街的设计概念后,我们组三个人,一个这么大的规划设计,我们的知识架构跟实际操作经验不足,要想在这么短时间内一口咬下"它",难度是不可预计的。所以,在第二阶段的开始,便要有针对性的选择酒吧街的一段基地进行深化。

选择岛头广场位置以及岛头的两栋酒吧建筑进行深化设计是经过不少考虑的:

(1)岛头广场临桃花岛主要交通干线(桥),地理位置十分重要,对于想到酒吧街休闲或消费的人而言是第一印象,是门户。岛头设计的好坏将直接影响到整条酒吧街的发展。

(2)岛头广场对于人流线路的导向作用,处理好可让酒吧街变得更有"人气"。

(3)岛头酒吧建筑与广场的结合将直接影响酒吧街广场同建筑的结合方式。处理好岛头广场同岛头酒吧建筑体的关系,后面的处理将容易很多。

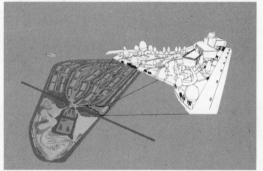

设计深化基地位置

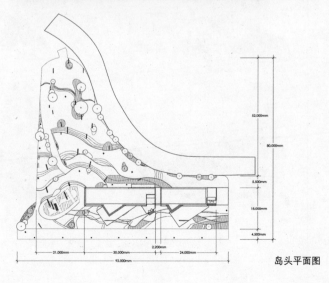

岛头平面图

日照模拟实验图

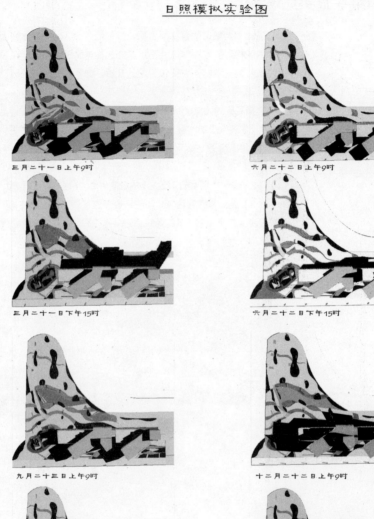

三月二十一日上午9时　　　　　　六月二十二日上午9时

三月二十一日下午15时　　　　　　六月二十二日下午15时

九月二十三日上午9时　　　　　　十二月二十二日上午9时

九月二十三日下午15时　　　　　　十二月二十二日下午15时

酒吧街岛头春分、夏至、秋分、冬至四个节气日的9点和15点太阳光照状况

将概念以及分析成果纳入到深化设计中,并将其优化,不是一件容易的事情。在这个阶段,我们先对选择的这一块基地进行了一系列分析,尽量摸透它的一些特性,包括通风、光照、功能……

(1)岛头广场的设计,主要还是采用同酒吧街一样的弧线,不过,考虑到疏密、虚实,这个地块的弧线有一个由疏到密,从不交叉到交叉的过程。具体的说,就是越靠近河堤,线条就变得更密,更交叉。

(2)同时,因为建筑体平面主要是方块形,在环境小品的选择上,也是以方形为主,从而形成广场与建筑间的呼应。由许多小的方块体,配合建筑体二层的错开角度,形成动线,进一步与建筑呼应。

(3)因为河堤和岛内地平面有1.5m的高差,我们用弧线将岛头广场分成了四个梯级,每一级再配上弧形楼梯,并配合弧形的绿化地块和景观小品,一步步将人流引导进入到酒吧街河堤广场。

景观小品的形成动线

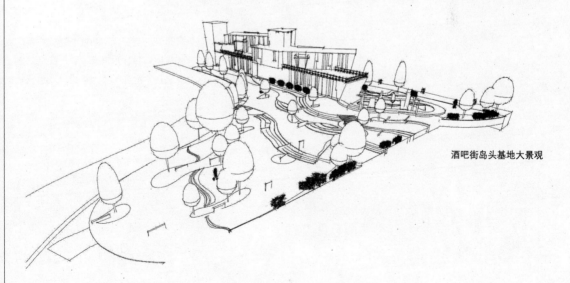

酒吧街岛头基地大景观

(4)这一块区域的功能,主要是分成了白天和晚上两个时间段。酒吧街的性质本身也是以夜晚为主的。

(5)白天的时候,更多承接的是景观和导向效应。这时候,材质、颜色的效果会十分的明显。所以,包括建筑、广场,在主色调上,我们还是尽量采用了比较浅的颜色。而梯级、景观小品,则采用相对比较深的颜色,这样对比比较强烈,门的作用就比较明显了。酒吧建筑的错开造型、狭长的开窗不停在建筑体上地重复,倒梯形的玻璃楼梯筒,本身便是酒吧街广场景观的一部分。

(6)夜晚则变成了以建筑为主体。这时候,色灯的作用便十分明显了。在这个色调上,夜晚酒吧街岛头广场的照明,主要还是比较浅、对比比较小的。而酒吧建筑体的照明,则大胆的采用了十分鲜艳的颜色,大面积照在建筑墙壁上,把建筑变成一个个闪光体。

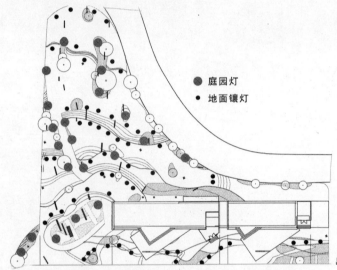

岛头灯具位

在完成岛头基地的规划后,剩下的就是进一步深化岛头酒吧建筑方案。我们在酒吧建筑方面分成了一号建筑体和二号建筑体,并分别进行平立剖图纸绘制,在一号建筑体的楼梯筒结构节点位置,以及一层顶护拦进行了大样设计。建筑体的窗也进行了大样设计。

护拦结构大样

楼梯筒结构大样

地产规划组
酒吧街小组 > **效果图**

建筑骨架

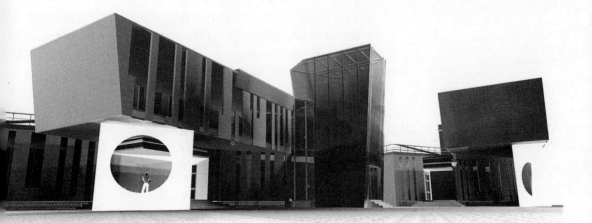

建筑效果

地产酒店组

成员：张楚鸿 徐骋 丁国文 李宏聪 唐志文 聂汉涛

项目概况：

1. 地理位置

　　桃花岛会展酒店基地位于桃花岛的西北角，与绵阳市中心隔江相望。基地现以平坦土地为主，地面平整，交通与施工条件较好，用地比外围坝低1.5m。

2. 自然条件

　　此处三江汇流，四面环水；北对岸条状的富乐山成为基地气候的"护城墙"，同时也是一道独特的景观带；基地与西对岸之间漂浮着一片自然形成的湿地，江水将其分割成薄薄的碎片，上面的植物依然茂盛。

3. 交通状况

　　南面是工业厂区，北面是富乐山脚的新开发区，通过两座桥驳接，桃花岛成为两个区域的连接节点。

一、设计策略：

　　根据《3月31日四川绵阳市桃花岛会展中心及规划概念设计讨论会议纪要》的内容，甲方提出把会展酒店更改为会展中心加会展公寓，强调市民的参与度和足够的公共面积（会展+公寓+广场），以科技为轴心经济等。方案的设计要素将有所更改。

　　关键词：公众性——作为南北城区的连接节点，重点在于如何提供开放的、公众的空间体验，实现使人们意识到这是一个体现共同体意识的城市空间的意义。这个地块将成为一个接受、融合各种城市信息，再向城市发送新的文化信息的港口。人们被热闹景象吸引过来，在这里举行各种活动，而这些活动又给城市带来活力，不断地刺激城市的发展。

　　场所性——基地得天独厚的地理位置和良好的自然条件，决定了这是个特别的场所。建筑设计应该充分地利用这些要素，实现地块以及地块和环境之间更多的视角和更多视觉上、生态上和功能上的联系。

　　多元性——打破传统方正的格局，实现功能的交织、空间的流动以及景观渗透。

二、构成要素分析：

　　向量　　a人流　　b 车流　　c 交通量

　　图数　　a城市分区　　b 景观视线　　c 生态群　　d 水系　　e城市开发动向

交通流
人流
Human flow rate
车流
Car flow rate
航流
Ship flow rate
货轮,游艇
Cargo ship , Yacht
货车,商务车,私家车
Truck , Business , CAR
旅游散步人群,办公人群
Leisure multitude , Work multitu

交通量
陆上交通密度
Overland traffic density
水上交通密度
Navigation density
三角循环的交通节点
Traffic node
水上交通枢纽
Water traffic pivot

城市分区
市中心区
Downtown
工业区
Industry
新开发区
New town
山地区
Hilly area
岛区
Island

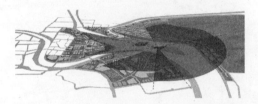

景观视线1
山地区界面
Mountainous interface
新开发区界面
New town interface
工业区界面
Industry interface
岛内居住区界面
Dwell interface
工业区山坡界面
Industry hillside interface
坡顶视线
Hill-Top view
地面视线
The ground view

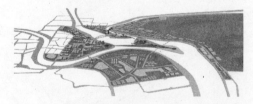

景观视线2
坡的视线延伸
Mountainous view extend
建筑体界面
The architectural interface
市中心至基地视线
View of downtown to station
岛内居住区至基地视线
View of dwell to station

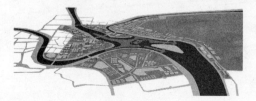

水系
建筑主动线方向
The mine movement line of archi
水流方向
Water Flow
水系
Water sysyerm

地产酒店组 > 设计草图

建筑大样草图

建筑外形推敲

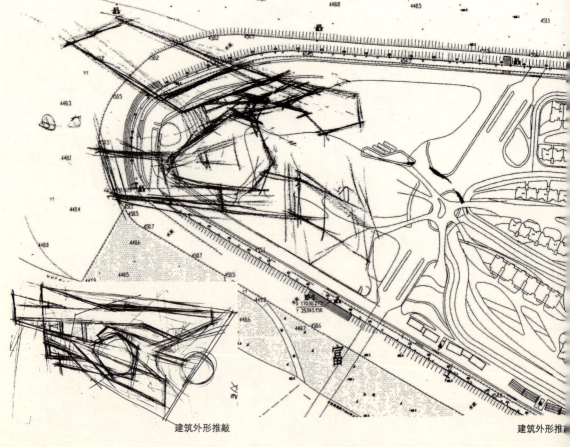

建筑外形推敲

建筑外形推敲

室内空间草图　　　　　　　　　　　　　　　轴线草图

建筑外形推敲　　　　　　　　　　　　　　　室内空间草图

建筑外形推敲

建筑生成概念分析：

本设计以东西方向为轴心把地块划分为三个条状的区域，通过将沿边的两个体量最大的升起，实现了坡+谷+坡的景观路线。变形创造了地块以及地块和环境之间更多的视角和更多视觉上、生态上、和功能上的联系。建筑体底层架空，一方面保证了公寓楼的私密性，同时形成了与屋顶的坡呼应的地面公共平台，并向湿地方向延伸，因而使用者能从建筑的上方、下方甚至湿地获得更多的观察环境的视野，为城市创造了一个新的公园。从岛中住宅区的角度来看公共的屋顶是山的缓坡，而站在市区的角度眺望建筑体量的升起和悬挑，能在一定的程度上反映了科技时代的气息。

这个设计重新定义了零标高，产生了具有强烈向量感的路径贯穿整栋建筑：一系列公共的走廊、峡谷、台阶、踏步、缓坡和空中连接的桥将整栋建筑变成了一座山城。

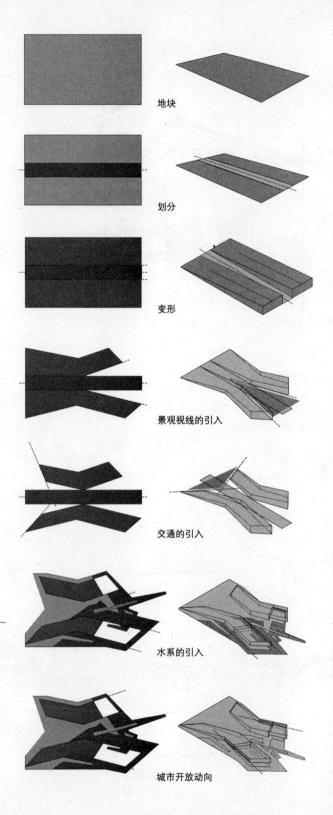

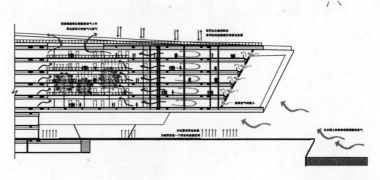

会展公寓客房部自然因素图解

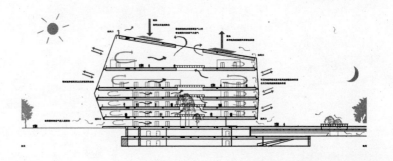

会展中心自然因素图解

技术经济指标

(1) 总用地面积: 53913.1m²
　　会展中心用地面积: 27923.8m²
　　会展公寓用地面积: 25989.3m²
(2) 总建筑面积: 105832.9m²
　　会展中心建筑面积: 34356.9m²
　　会展公寓建筑面积: 56854.3m²
(3) 建筑密度: 29.5%
(4) 容积率: 1.9
(5) 停车位: 328辆
(6) 绿地率: 32.7%

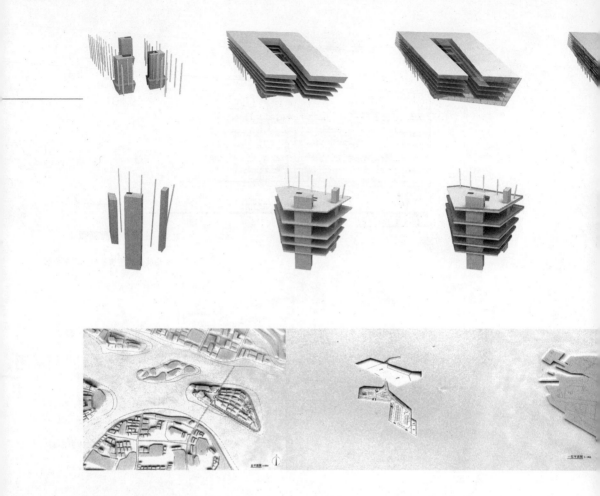

公寓区

会展区

构造图解

模型推敲

模型制作

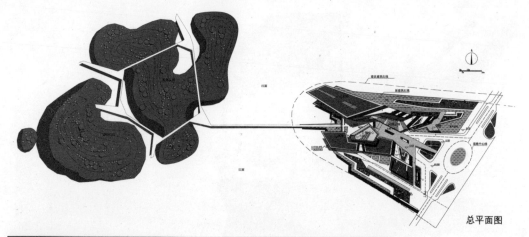

总平面图

会展酒店效果图（西北）

会展酒店效果图（西南）

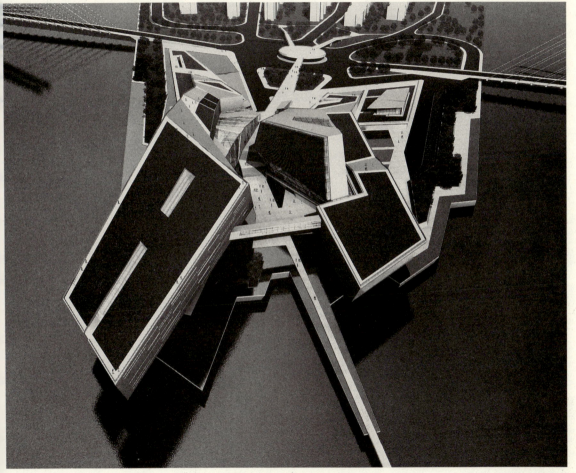

会展酒店效果图

地产组 > 设计讨论

设计讨论1　　3月21日下午6点地产组汇报

汇报最新进展后,杨老师进行点评:
　　这个居住区的规划应以"景观"作为主导,建筑、树木、人都是景观的一部分。特别是住宅建筑,不应是一条条板式建筑,让景观去配合建筑,而是建筑配景观!建议参考一下时代地产项目的总平面,先布置好整个"经络"——车行道,人行道,小路等,把路网布置好后,才能分出不同组团。

设计讨论2　　3月23日下午2:35全营会议,各组汇报

地产规划组汇报后老师点评:
- 住宅建筑感觉与整个地块不协调
- 在做设计时,应当自己去自己的设计方案中"游历"一遍,自己去设想那个情景,这样才能真正发现问题,而不是把问题丢给客户。感觉目前规划的情况,存在的问题是:没有足够的生活内容,建议同学研究一下:高配置的居住小区是怎样的?地产策划,更重要的是倡导一种怎样的生活方式!建议住宅建筑的个体相对于岛头、尾弱化,高度简约和低调。住宅建筑要纯净!
- 如果住宅建筑一片白色,真的达到高度纯净时,可能效果会太突出,因而与岛头、尾的建筑发生对比。
- 可以参考万科·17英里,住宅运用白色(主体色)和易于隐藏于植物中的灰绿色,并使用半透明玻璃材质,将大面积的白色打散,这样就不会感觉太强烈了。

设计讨论3　　4月1号杨老师与甲方进行了地产项目设计过程中的第一次会晤

甲方给予方案设计以肯定。因为项目的特殊性（桃花岛位于绵阳市重要位置），还需特别考虑岛的公众性，因此需增加岛的公共部分：增大酒吧街面积，与岛尾新划分出的圆形广场共同形成桃花休闲广场，并将之前的岛尾会所酒店改为五星级休闲渡假酒店（此部分由地产组酒店小组完成）。（具体修改要求见修改方案的甲方要求）

这一阶段中，规划组主要是依据甲方要求进行修改，大家进行分工，一个小组专门负责酒吧街的设计，一个小组负责修改总平面图，特别是压缩面积后的住宅区部分。

这一阶段最有意义的事可算是设计营与赵老师的交流，赵老师为设计营各组提供了宝贵意见，当然也包括了地产组。

整个阶段的工作顺利地完成，老师们于21号赴四川向甲方进行第二次汇报。

设计讨论4　　4月9日从下午5：30开始全班各组向赵老师汇报

地产组汇报后赵老师点评：
- 这个组的汇报文件是所有组里面最成熟的，比较像是一个公司的做法
- 感觉会展酒店在实施上有困难，广东科技中心虽然造型也较复杂，但毕竟是单曲面，但是这个会展酒店是双曲面，难度更高，恐怕施工时要采用土办法，现场测量，然后拿去工厂一块块量身订造。

赵老师建议各组都不要从常规道路入手，目前各组做的设计都在甲方预料之中，甲方希望看到他们经验范围以外的东西。

地产组 > 心情日记

王雅　4月2日

　　每天早晨捧着香喷喷的面包走进工作室，打完卡后，启动电脑，开始新一天的工作。晚上，洗完澡后回到工作室，画图、搜索资料，于临近午夜时赶回宿舍，躺上床不到30秒即进入梦乡，于是，忙碌而充实的一天就此结束。

　　无所事事的人总是觉得日子漫长，而沉浸在工作中的人却渴望一天能变成48小时。庆幸我比较接近后者，也庆幸这段忙碌的日子迎来了虽然不多却足以给我一份成就感的回报:除了看得见的设计图、分析图和汇报文件，还有看不见的——更成熟的设计观念和对现实更多的认识。

　　"做设计时，应当设想自己设计方案中的情景，自己在其中游历一遍，就能真正发现问题。"

　　"做地产策划，不应仅仅局限于规划、住宅建筑设计上，而应进一步提升到对生活方式的研究上。"

　　"做学生的时候，设计上的要求是允许出现90%的错误，而到社会上，却是5%的错误都不会被允许！"

　　老师们的话简练，却像书中的警世名言……相信我还会学到更多！

丁国文 4月2日

　　3月30号凌晨4点，我们的方案终于如期交上了，老师因为明天一早就要飞赴四川去讲方案，所以他们先走了。带着我们共同努力创造的成果，他们的背影慢慢在夜幕中模糊……

　　留下的是我们几个要回到广州市内的同学，我想大家心里只有一个念头：赶紧叫个车回家洗个热水澡，好好睡一觉。我们通过电话联系到了出租车，收拾好东西(有几个人已经基本上把我们的604当家了，生活用品带在身上，睡在这边)拖着无力的双腿，我们一起走向车站……

　　夜，很静，特别是大学城的夜，绝对没有车！

　　坐在车里，风吹过车窗的呼呼声，外面车流飞驰而过的沙沙声，很宜人，很诗意，也很勾人联想：十多天我们虽然累，但我们也乐，我们完成了我们的目标，不管我们做得好与不好，当我们如期完成一件事情的时候，我们那种喜悦都是无以言表的，这种喜悦还夹杂着一种成就感，它甚至可以盖过一切……

　　设计是一个很艰辛的过程，但也是一个充满快乐的过程，这就是它的迷人之处，好的设计更给享受设计的人带来快乐。

　　享受设计，让设计给人们带来更多方便和快乐将是我的梦想……

徐骋 4月2日

第一次每天要记得打卡，不要把卡的正反面弄错，并且记得下班再打过。
第一次大家把电脑都搬到一起，资料流传方便快捷。但是电脑多了，歌声却少了。
第一次看到三张长凳可以睡6个人，有的把头搁到腿上睡。
第一次把花露水当爽身粉用，无奈蚊子太多。
第一次设计超过一个房子的面积，而且是好多好多房子。
第一次每天都吃龙腾阁，吃手撕鸡加蛋和叉烧加蛋。
第一次看到学校公厕成了自家厕所，因此痛恨破坏公厕的同学。
第一次两天用完一卷纸巾，然后不好意思的跟女同学要。
第一次知道自己不懂的是如此的多，画CAD是如此的慢。
第一次知道自己不是什么都能干，也不是什么都得干。
第一次模糊的知道自己大概能干什么？能干成怎样？
第一次做毕业设计，还没干完。
……

很多很多第一次，新奇，兴奋。

 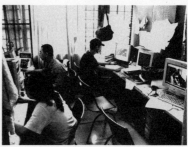

刘屹 4月6日

这两天一直在弄酒吧街的配置，有点麻烦，一条街700多米，却只有20几米宽，又要考虑消防，又要做造型，还有结构、停车……简单的说，头都有点痛了。

不过还好，有点眉目了。我们组三个人在一起商量着，从一个单体出发，做群体，把复杂的事情简单化，是不是会容易一些呢？所以我们就这么做了。

对于街面的广场，因为没有做过这类设计，所以找了一部分德国的绿化图片作为参考，再找了一些常用的绿化小品的相片，也就强行设计出来了。所谓，不求有功，但求无过是也。

今天晚上讲评作业，赵爷来了，我们一组组的给他讲方案，然后再由赵老师点评。一直忙到10点多都没有结束。大家都没吃饭，因为都听得很投入，肚子饿都忘记了。设计真的得有一个统一的思维，要注意细节，才会有好的作品，耐得住看的作品。回头看看，我们做的东西，和老师比起来，还是太粗了，一定要好好的锻炼一下。

哎，四年就快完了，我的大学生活，哎。真想再过两年。越是到了现在，越觉得自己学得还不够，远远不够。看来，在余下的日子里面，要更加努力了！

丁国文 4月6日

从开营到现在，刚好一个月的时间，在我们进入方案设计之前我们花了半个月的时间筹办了07毕业设计营开营展、集美组设计师榜样展和学年展广东区的启动式，剩下的十来天我们完成了四川绵阳岛的规划方案（包括酒店组和住宅规划组，我所在的小组负责酒店设计）。这对于我们来说是个什么样的时间概念，真的没有办法表达出来，或者用我们平时的课程来衡量一下会清晰很多，也就是我们平时最短的课程也会花两周的时间，通常这样的课程所要做的内容都很少，而我们现在却只用两周的时间完成了一个要真真实实面对甲方的方案（当然老师的辅导在当中起了很重要的作用），如果缺少了老师，以我们的阅历和设计能力是很难甚至不可能在这么短的时间内按照甲方的要求完成设计任务的，正如老师所说，让现在的我们来做这么大的项目（整个岛的规划面积20多万平方米，酒店部分3万m²），必死无疑！

不管怎么说经过老师和队员们的努力，方案得以按时完成，并且也得到了甲方的认可，不得不说这是件大快事。然而，在高速运转之后，我们冷静下来后，总结完经验还得继续下一个回合的拼杀。我们每个人付出了多少，我们又从中学到了多少？我们所做的东西的核心价值在哪呢？也许这没有人静下来细想过？

记得杨老师在开题的时候给我们讲过："我希望每个人捧着一个盒子，在最后的这一年里面，你们用这个盒子去装你们想要的东西，等你们经过这一年，都把自己的盒子装满了自己想要的东西，那我们的教学目的也就达到了！"

程云平　4月19日

　　刚得知我因为三科要补考而拿不到学士学位的消息，感觉头脑一片空白，交了四年学费，大学四年不算太优秀的学习生活，换来的是没有学士学位……我不禁打了冷战，多可笑，多可惜。更恐怖的是可能连个毕业证都拿不到，可能因为论文写得不是很好。生活就是这样，灾难来的时候都不先告诉你一声。作为一个热血男儿，我很应该痛骂自己一顿，再折磨自己直到没力气为止，这样也许可以减轻自己心里的内疚和痛苦。可惜一切都已成为事实……

　　这几天我一直在拼命的工作，不让自己有一点空余时间，我怕，我怕我会想起那些让我无法喘气的事实，压得我很累，很累……

　　我突然对一句话有了很深的感悟，就是大一时候学的哲学里的一句："正确把握因果关系"。原因一定是在前的，所有的后果都是以前所造成的。

　　现在大家都忙着毕业创作，看见人家这样忙来忙去，感觉自己有点麻木了，生活的节奏越来越快了，快得我还来不及抓住它，它已经走了，它拼命地走，我在后面不断地追，一直追……

　　生活总会有很多转角处的，当在这你追我赶的生活道路上有什么转角时，也就是生活给你的提醒，像在告诉你，是时候停下来回头看看以前所走过的路，有什么不对的，有什么好的，接下来的路又要怎么走呢？但绝不能停下来，不然你会离人家越来越远。

　　起来吧，不要再逗留在这儿了，以前的事没法改变，但接下来我清楚我要怎么走，就是要追赶别人。生活不会有让你喘息的机会。

MAR.5

概念设计阶段·乐家组

郭洁欣　朱美萍　唐子韵　赵　阳　邢树学　陆小珊

MAR. 20

（背景页）

文化的总结（人类卫浴 ① 卫浴亭的类型
类卫浴行模

方：
西方：
里、心理、
列：男、女
哈阶段：
戈人群：居
浴终端：
宅、酒店、

卫浴空间
自然环境

中国南
不同人
儿童

别男
女

卫浴终端使用空间
指罗列. Maths
浴空间的环境
 (光芒风、排水、防潮)

⑥ 中国南北地区两地人
⑥ 不同人群对卫浴的需要与要求
 儿童、妇女、男士、老人、残
 儿童
 年龄所段： 成年人

（上层便签）

中国市场
　↓
市场类型有哪些？
　↓
怎么找出这些市场类型？
　↓
产品　　　　空间类型　　　人群类型
　↓　　　　　　↓　　　　　　↓
~~营销~~　　　各种空间类型　　人的需求
各品牌有在　　反映各种需求　　　↓
开发的市场，　　类型　　　　　消费水平
有助了解已开　　　↓　　　　　　↓
发的市场情况　各种空间类型　　消费意识
助助发现问题

产品类型　　分析中国市场中　　已有+未有的市场
　↓　　　　这些空间有什
中高基本　　么特点/特殊性
档档类
　↓　　　　 存在哪些主要问题
　↓　　　　 问题如何解决这些问题
产品类型细分

已有市场　　　　　帮助了解市场类型

乐家组

郭洁欣　朱美萍　唐子韵　赵　阳　邢树学　陆小珊

项目介绍：

乐家是由乐家家族于1917年创立的跨国集团公司。历经大半个世纪的发展，业务遍及全球四大洲、80多个国家，为世界各地的顾客提供一应俱全的浴室用品，包括洁具、瓷砖。

随着跨国业务的不断增长，乐家现已成为全球洁具行业的领先品牌。

一、合作项目范围

合作方：乐家洁具贸易（上海）有限公司

研究方：广州美术学院设计学院建筑与环境艺术设计系

二、课题参与人员

导师4名，学生6名

三、课题研究范围

以案例需求的特点作为整个设计操作的主导与支持，研究跨专业界面的设计专题，并考量其相关的设计方向与研究方式：产品应用与延展终端空间研究（产品与实际运用空间对接研究）。

项目分析：

本项目是卫浴产品与使用终端空间对接的研究课题。以案例需求的特点作为整个设计操作的主导与支持，跨专业界限的设计研究课题，并考量其相关的设计方向与研究方式。

人类解决排泄、洗漱问题由野外解决的原始状态到茅厕独立于居室之外，以致居室内辟出卫生间，功能式卫浴间几大阶段。随着生活条件的进一步提高，随着现代生活理念的导入，卫浴空间逐渐成为个性生活空间表现的重要内容之一。

人类的进步来自人类对理想生活的不断追求，想要一种怎样的生活方式，相信每个人都有自己的答案。我们从使用人群的年龄、性别；生理、心理；对卫浴的态度与使用的行为；各种使用性质的卫浴空间等方面进行研究，思考人们未来卫浴生活的方式。

项目推进计划：

3月下旬完成资料调查，包括市场调查、使用空间调查，以及人类心理学、行为模式等前期调查及掌握。

4月至5月中旬完成方案设计部分，包括多个使用空间与产品对接方案、卖场展示方案等。

乐家组> 前期调研

为了寻找卫浴空间中的产品应用以及延展终端空间研究的切入点，乐家组在前期调研阶段做了大量的工作：从卫浴的历史文化出发，宏观地了解世界洗浴文化、中国洗浴文化，并由此归纳出卫浴产品的大致分类；从卫浴终端的使用空间及其特点出发，研究其空间分类以及特点；从室内环境工程学出发，探讨住宅类型卫浴的材料与装饰，不同类别的空间设备选择及具体的施工做法；从生理学范畴出发，分析皮肤以及人体排泄系统；从心理学范畴出发，研究人类的沐浴心理，从而进一步针对具体的人群——儿童、妇女、老人、残疾人进行具体的分析。通过上述调研内容，由宏观到微观，由广泛到特殊地进行细致的调研，为后期的设计切入点的选择做了大量而有效的铺垫。

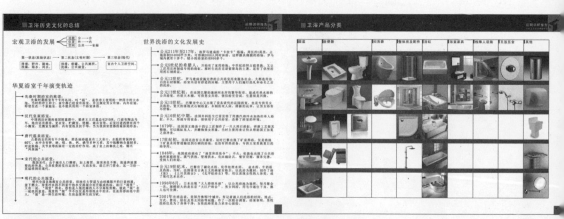

1. 总结卫浴历史文化　　　　　　　　　　2. 卫浴的产品分类

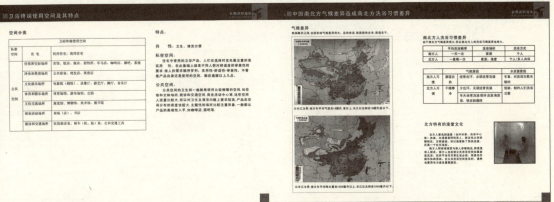

3. 卫浴终端使用空间及其特点

4. 中国南北方气候差异造成南北方洗浴习惯差异

5. 卫生间室内环境工程学 ——住宅卫生空间的材料与装饰

卫生间室内环境工程学 ——住宅卫生空间的设备选择及施工做法

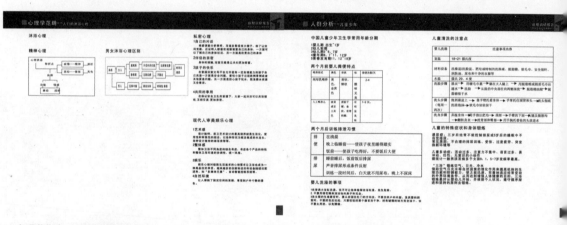

6. 心理学范畴——人们的沐浴心理

7. 人群分析——儿童少年

人群分析——残疾人

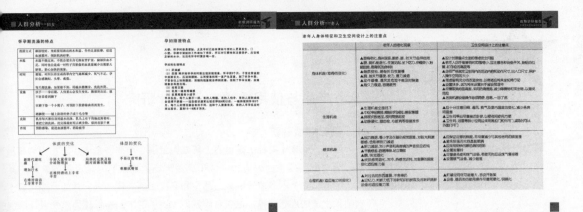

人群分析——妇女

人群分析——老人

生理学范畴——人体排泄系统

生理学范畴——皮肤

老师点评：

- 调研呈现的内容是甲方所了解的，甲方希望我们做的调研对他们有所启发，我们调研的结果应该呈现他们不知道的部分。应从横向——同一时期不同地区人群生活方式寻找卫浴行为资料；竖向——同一地区不同时期的卫浴方式变化寻找资料。在调研中始终所想的是我能做什么，我的知识、专业，与我们相邻的专业能做什么。传统的卫浴产品设计的思维方式，以空间为背景，以人的行为方式、生活方式开发为背景的卫浴设计思维方式是什么，如何突破，产生新的价值。
- 短时间内能了解这些内容已经不错，接下来要将这些内容整理、发现和提取出有价值的内容。

乐家组> 设计思考

卫浴产品与使用终端空间设计研究

一、项目背景分析

西班牙乐家（Roca）是世界上第二大卫浴生产商，是以生产和销售高档洁具为主业的跨国集团公司，定位于高端市场，是欧洲时尚卫浴的象征。其时尚、经典、高贵的品牌形象成为品位和完美生活的代名词，并成为成功人士追求精致生活的理想选择。这次合作我们以案例需求的特点作为整个设计操作的主导与支持，研究跨专业界限的设计专题，并考量其相关的设计方向与研究方式：产品应用与延展终端空间研究（产品与实际运用空间对接研究）。

二、研究内容

按住宅、酒店、医院、商业空间、办公空间五种空间类型进行研究。

调研需求内容：

1. 在生理学基础上，对不同年龄和性别的使用人群对卫浴的功能需求研究。
2. 研究不同文化程度和社会人群对卫浴的态度和行为。主要是东西方人们对卫浴的态度和行为的差别。
3. 不同空间中，卫浴间的空间设计和产品使用情况。
4. 应为水消费成本和长期维护成本，不同品牌型号有何差别。
5. 卫浴产品与空间与视觉美学元素之间的融合。

针对前期调研的指引，乐家组分别选择医院系统、住宅空间、儿童卫浴、商业空间这几个类别进行概括、思考。在医院系统的卫浴空间层面上，对特殊人群的使用尺度、习惯以及针对现存问题进行思考；针对住宅空间类别，主要对各种卫浴产品的组合类型进行深入思考；儿童卫浴则更多地在产品与儿童快速增高的生理特点进行考量；商业类别的层面，则是对其使用人群的行为习惯作为切入点进行考虑；酒店类别的设计思考，是对新兴的创意酒店的卫浴空间进行深入思考。

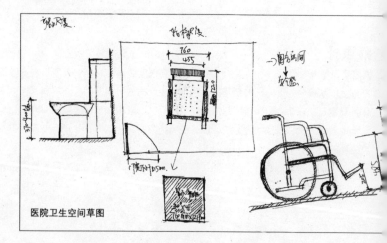

医院卫生空间草图

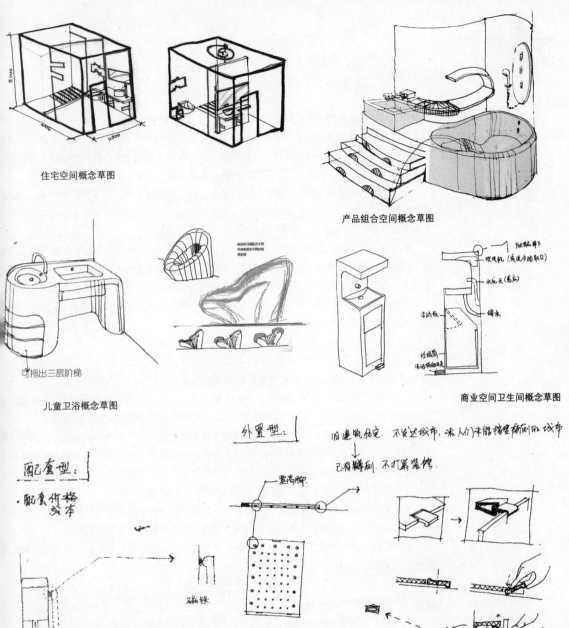

乐家组> **论文开题**

老年人卫浴空间与产品设计——从"抗拒"心理出发的思考 | 作者：郭洁欣

论文摘要：由于我国将进入老龄化社会，老年人人口的逐渐增多，老年人的无障碍住宅空间设计已经成为现今社会越来越被关注的问题，而在老年人的生活中，其卫浴过程是最需要被照顾的，当中的安全因素成为卫浴空间与产品开发研究的一个重要课题。

纵观老年人无障碍卫浴空间和产品，大部分已经达到满足老年人对安全性的需求，但从设置了这些无障碍产品和配件的卫浴空间中，可发现这些空间和产品对于老年人的心理需求的关怀尚有欠缺。

本文通过对老年人的生理、心理特征两大方面进行分析，研究老年人对安全需求和"抗拒"心理需求两大需求点，提出针对解决"抗拒"心理问题去进行无障碍卫浴空间与产品的改良设计的三个方向，重点提出要以整合产品和空间的概念来进行的概念。目的是建立使用者、产品和空间的功能和情感上的联系，使这类"特殊人群"的生活在一定程度上得到关怀，从而获得更适合老年人使用的卫浴空间与产品。

老师点评：对特殊人群的用户研究应更多一些实例和真实方法。

围与透—论开放性概念的浴室设计 | 作者：朱美萍

论文摘要：浴室是个人生活中最私密也是最个人化的空间，同时它是一个让人的思想能够无限的自由，身体肆无忌惮地自由伸展的空间。现在西方浴室设计朝大规模开放性发展，卫浴地带蔓延到户外，浴室和卫浴的行为慢慢暴露在任何环境面前，不再隐秘。但东方人的心理素质和人文思想与西方人毕竟有所差异，东方浴室室内设计应该从人性化角度出发，根据面积大小，设计非常适合浴室整体布局规划，既保证了浴室空间的私密性，又把舒适性发挥到最大极限，而不是麻木追求西方的设计潮流，设计出适合自己的开放式浴室。

本文通过对空间环境和人的行为心理等分析调查以及对浴室现在发展趋势的分析，探讨性地提出了关注符合东方人需求的浴室空间设计原则——在回归自然中保留私密。

老师点评：对"开放性概念"的限定是否只是"围与透"，发掘思路，注意对设计意图的审视。

整体卫浴的创新性设计思维 | 作者：赵 阳

论文摘要：随着时代的进步，生活水平的提高，居住条件的改善，人们在追求更高生活品质的同时，一场"卫浴革命"继"厨卫革命"后正在悄然兴起。人们已经把卫浴空间放在重要的生活本位。在满足基本功能的同时，更要求卫生间要整合产品的美观，与空间的风格相一致，体现个性化、人性化和时尚化的特征。在众多的厨卫相关产品中，整体卫浴以其优越的性能、简单快捷的施工方式，摒弃以往粗糙简陋的传统卫浴形象，将空间艺术与现代技术完美结合，从而切合不同消费者的消费观和审美观，越来越受到消费者的推崇。

本文从整体卫浴的产生背景，到整体卫浴基本概念的描述，对整体卫浴的空间产品化及产品空间化两种重要创新设计之处进行了深入分析，确定了整体卫浴这种创新观念所遵循的设计

要素就是以人的行为模式为依据从细节入手。通过整体卫浴空间产品化及产品空间化这种模糊了产业设计界线的创新思维，为设计界其他类型的设计提供了优秀的借鉴之道。

老师点评：思路较清晰，注意在分析之余要提出有价值的拓展点。

卫浴空间的中性设计　　｜　作者：唐子韵

论文摘要：21世纪之初，卫浴空间被性感与时尚包裹着。在各种新潮设计充斥眼帘的今天，小小的卫浴室也表现出巨大的想象空间和包容力。特别是随性而又自然亲和的中性，那一切关乎性情特质的诉求都被完美地表达出来。

而中性则以一种新趋势的姿态出现在2006年的设计界，并流行至今。综合了男女之美的中性气息，更能平易近人。中性的概念给设计传递着两种信息，一种是知识即理性的信息，如常接触到的产品功能、材料、工艺等；另一种是感性信息，如产品的造型、色彩、使用方式等，前者为中性设计存在的基础，而后者则更多的与中性产品形态生成相关。

本人将按照中性设计的概念及其意识形态的产生对其理性的、感性的方面进行分析及归纳总结。

老师点评：市场潮流的背后应是社会形态与消费人群的审美心理的潜在线索。

现代住宅卫浴空间的舒适性研究　　｜　作者：邢树学

论文摘要：以前住宅的设计和装修只在卧室和客厅上下功夫，至于卫浴间则认为只要能使用，满足基本的功能就行了。结果是卫浴间无任何讲究的空间设计、粗制滥造的材料、胡乱的颜色堆砌，使卫浴间变得零乱、无艺术性，甚至成为卫生死角，使用户难以承受。

随着人们生活水平的日益提高，不断追求舒适的人们对卫生间的功能要求正在进一步完善中。卫生间不仅是生理卫生的需求，而且是一个供全家休闲、放松的享乐空间。人们不仅泡全浴、按摩、桑拿，而且可以看电视、听音乐，享受着天伦之乐。健康、安全、实用、娱乐、智能化已成为现代住宅卫浴设计的方向，卫浴间已逐渐成为家庭的第二起居室。

老师点评：舒适与美观与功能是密不可分的，注意观点的宽窄和科学范畴。

探讨公共卫生空间的新分类方式　　｜　作者：陆小珊

论文摘要：今天每个城市都很注重自己的"城市形象"，将其视为"无形资产"，声称要打造"魅力城市"、"人文城市"。小小的公共卫生间，是城市基础设施建设的不可或缺的部分，它不仅会给当地市民和游客带来方便，同时，作为一个城市文明的窗口，其数量、质量和管理水平，实质上是一个城市素质的缩影。公共卫生间的建设和管理反映出一个城市的建设水平和管理水平，无论从社会视角、文化视角还是经济角度看，公共卫生间都是显示城市文明的重要一隅。在彰显人文关怀、优化发展环境和"建设和谐社会"进程中，不能忽略公共卫生间问题。

现在在广州深圳等大城市，人们反映如厕难的声音还是很多。男女公共卫生间比例不合理、没有适合儿童使用的卫生间、没有为婴儿换尿片而设的卫生间、残疾人用的卫生间不足或设计不合理、没有考虑需要家人陪同如厕的人的尴尬等等。很明显，女性以及老弱病残成了公共卫生间使用者中的弱势群体。为老弱病残让座、为女性让座已成为约定俗成的礼仪，而在公共卫生间的设计上，城市没有投入足够的关心。一种新的公共卫生间的产生是一种必然的趋势。

老师点评：分类之后应是反映在设计上的整合，注意用设计思维解决问题。

乐家组 > 学生访谈

设计营进行到现在，你对它的感受是怎样的？

郭洁欣：成了大学生活的一部分，还颇有压力。

朱美萍：设计营在学术和感情交流方面不断提高，而且团体慢慢形成一种共识。

唐子韵：挺有工作的氛围。

邢树学：最大的感受就是这种集体的气氛，每个人看起来都动力十足，而且工作效率也很高。

陆小珊：同学之间、以及同学与老师之间的关系更密切了，有更多的交流与碰撞，更具凝聚力。

你怎么评价设计营这种方式和以前传统的毕业设计方式？你觉得理想的毕业设计方式该是怎么样的？

郭洁欣：这使我们由同学变成同事，是毕业前的一次长期聚会，比起从前会得到更多的资源协助完成毕业设计。

朱美萍：过去的毕业设计多数都是个人做，一方面很自然把心思放在就业上，造成毕业设计的质量不高，另一方面只是对过去学习到的东西运用，对于自我价值提高很微小。设计营是以师生团体与企业共同合作的模式，是对个人、整体、甚至社会各种价值的提升。
我理想的毕业设计方式是模拟在职设计师，有不同层次和经验的设计师、制图员、工程结构师等等互相补充交流。

赵　阳：就概念而言，设计营这种新的毕业设计方式与传统方式相比，设计的过程与成果都有一种实际存在的感觉，有看得见摸得着的限制性条件，有现实的阶段性的时间限制，使同学们做起来感觉有价值和成就感。但是由于经验不足等原因，实际项目做起来并不如理想中得心应手，在设计的过程中会出现许多断点，可能还需老师的指导。

唐子韵：虽然很现实，但同时亦觉得过分现实。理想中的毕业设计应该是飞越想象的，既可以漫无边际，亦可以切合实际。

邢树学：我觉得一个理想的毕业设计最重要的就是能把自己的思想表达出来，以前传统的毕业设计方式可能学生都在自己做自己的东西，与周边没有交流，也没有资源的共享，做起来容易钻到牛角尖里。而且以前的毕业设计以虚题的形式出现为多，这样同学们做起来没有规范的约束，可实施度就大打折扣。毕业设计作为将来面向社会的敲门砖，个人感觉与社会的衔接还是比较重要的。
所以我很赞成这种"营"的方式，首先它使同学们都有很高的积极性来迎接每一个设计项目，在这里大家可以体会团队之中大家是如何协作的，形成一种良好的协作精神。另外由于课题都是实际项目，这样大家做起来可以了解如何与甲方互动，如何贴切的完成甲方的要求。

陆小珊：可以与市场上的真正的客户接触，使得我们的设计必须更具有责任感与实际性，对以后投身设计行业是一个过渡。理想的毕业设计方式应该是对大学的总结及对未来投身社会的准备相结合的体现。我觉得07设计营是朝这个方向走的。

你怎么对待这个时期的转变？这是你在寻找自我的方式么？还是在逐渐寻找梦想与现实的平衡？

郭洁欣：是走出社会的过渡期、适应期。这是一种体验。

朱美萍：我持兴奋的心情和积极的态度去面对转变，我还在不断探索寻找自我的方式。

唐子韵：没有什么改变，只是工作方式问题，只是更走近社会的另一个路径。

邢树学：以积极的心态迎接，我觉得每一次转变都是一种机遇，一种实现梦想的机遇。

陆小珊：人生某一阶段的总结。某程度上是在寻找梦想与现实的平衡。

到目前为止，你对建筑理解是什么呢？怎样在美学与结构中寻找平衡？

郭洁欣：提供人们所需的空间和处理人与环境关系的介质，这就是建筑。结构是为空间服务，人需要怎样的空间就有符合这种空间需求的结构来将其实现。

美学是人类精神生活的追求，一个先进文明的社会，美学是设计中的重要内容之一。表达美有很多方法，结构是其中之一，它甚至是实现美的重要基础。

朱美萍：我把建筑理解为有感情的空间，希望能从人的行为和物体的形态结合寻找平衡。

唐子韵：有结构才能支撑起任何美学的形态。没有失衡，只有对待的心态。

邢树学：建筑是为其内部丰富多彩的人类活动空间所服务的外壳，是大的建筑体量与细部的结合，一切体量关系都要结合人的尺度。结构与美学要紧扣在一起，满足基本的结构要求，然后在结构基础上再赋予其美学的追求。

陆小珊：合理的结构本身会展现它的美。大自然的无数生命就是如此。

工作累了时你会怎样去放松自己？

郭洁欣：跟同学到商业城或广州市区走一下，顺便找资料。

朱美萍：听歌、聊天、小量的运动。

唐子韵：聊QQ。

邢树学：跟朋友聊天、站在高处环视大学城。

陆小珊：游戏。

你觉得现在有什么困难?你都怎样面对？

郭洁欣：软件操作上有困难，但可以向同学请教。

朱美萍：困难是怎么做得更好，继续努力！

唐子韵：面对困难才是最大的困难。

邢树学：我觉得在设计中遇到的最大困难就是如何找好甲方和自己衔接的那个点，然后去平衡好它，即甲方的要求与自己设计思想的平衡。

陆小珊：学得越多，不懂得越多。继续学习。

对于这个几乎是全新的生活方式习不习惯？

郭洁欣：还不错。

朱美萍：觉得很习惯！

唐子韵：还可以。

MAR.20

深化设计阶段 · 乐家组

郭洁欣　朱美萍　唐子韵　赵　阳　邢树学　陆小珊

-APR.20

乐家组> 设计方案
蹲便器盖板

许多旧的集合式住宅、新建的学生宿舍、工厂宿舍，其卫生间的面积配置都比较小，还有一些新住宅的客用卫生间同样是配置很小面积，大约 $2\sim3m^2$。而这些旧的集合式住宅、新建的学生宿舍和工厂宿舍的卫生间一般都配置蹲便器，一些新住宅的客用卫生间可能配置坐便器。

通过调研，发现这些配置蹲便器的小面积卫生间存在以下问题：

1. 蹲便器成为一个很大的没有隔网的去水坑，因此人们一不小心便很容易丢东西进厕所。

2. 有些小面积卫生间还需要配置淋浴区域，蹲便器在地面上成一个大坑，占据人们一定的活动范围。如果淋浴区临近蹲便器，人们还会一不小心踩进便槽中。

3. 这一个"坑"在干净的空间中也不美观。

解决问题的方法：
为蹲便器配置盖板。盖板可去水、可阻隔小物件掉进便槽，可站人。

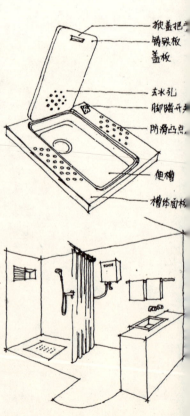

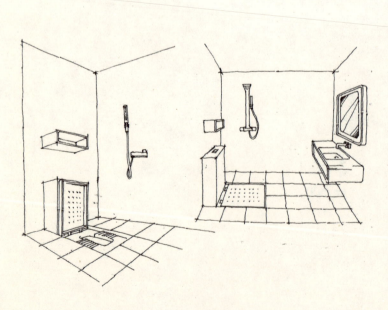

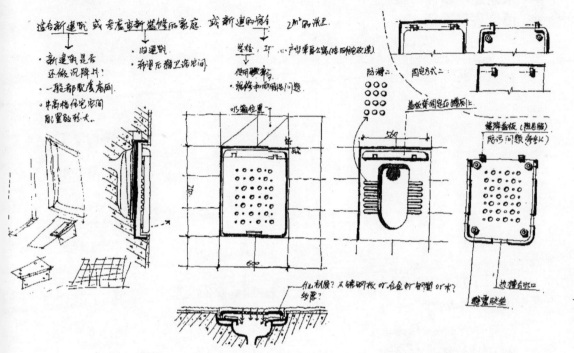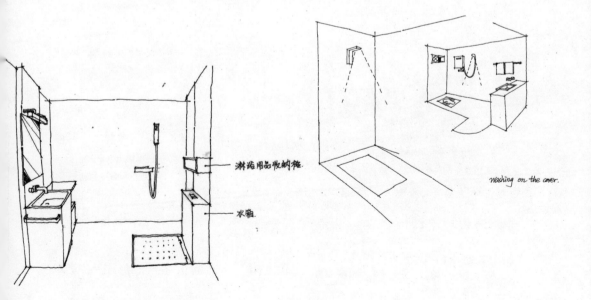

乐家组 > 设计方案
酒店客房卫浴

根据潜在的市场分析，确立了针对"创意酒店"的卫浴空间进行设计，并尝试在满足基本的卫浴功能需求的基础上寻找突破的可能性。

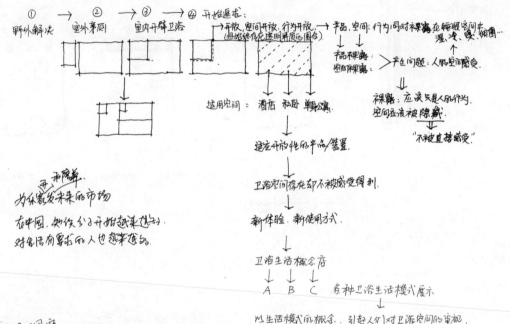

市场洞察：
国外：创意酒店兴起。
国内未有，但将逐渐兴起（国内有创意何间房：天伦万怡……）
情感设计含量大，注重每一个细节
售卖它的特色体验，房间量小，价格更高。
居住
注重卫浴间的设计。奶级酒店会将卫浴体验作为居住体验的主角。例：引领潮流…
卫浴产品在中国酒店的未来：体验型，注重情感及功能的细节，与空间对接。卖空间而不只是产品。
（卖那卫浴搭配的空间就）体
（哪）选择去创意酒店的人群：年龄、收入、入住原因（心理）——体验 设计师想提供
 性别、生理特征、心理、态度（物质家庭状况）集装
国外创意酒店卫浴空间处理：多设计，小批量，与别不同（空间、使用模式、产品形态依空间形态而

国内优秀酒店（星级酒店）卫浴产品及空间问题。
访问设计师用什么产品：马桶：直冲、虹吸式、水箱冲水量、浴缸：尺寸、材质、功能（带扶手、按摩）…
多选 台盆 设计及工程实施 结构及 自由度
 在设计卫浴空间时通常会遇到什么难题：建筑是制约你们设计的因素吗

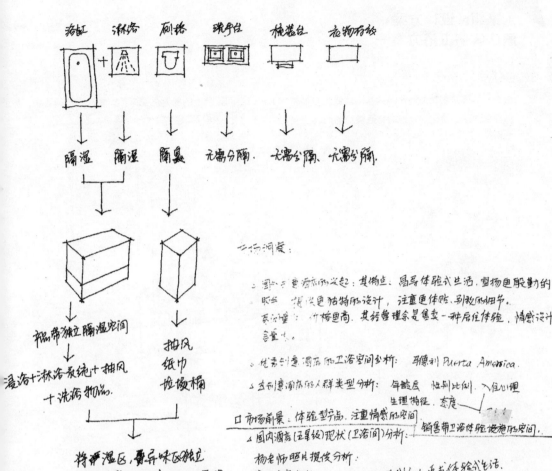

乐家组> 设计方案
酒店客房卫浴方案一

概念： 在满足各种卫浴产品的基本功能需求的基础上进行空间组合上的差异化尝试：如将卫浴产品置中，需要隔臭的产品边缘化的处理与普通类别的酒店套房式标准分布形成差异。

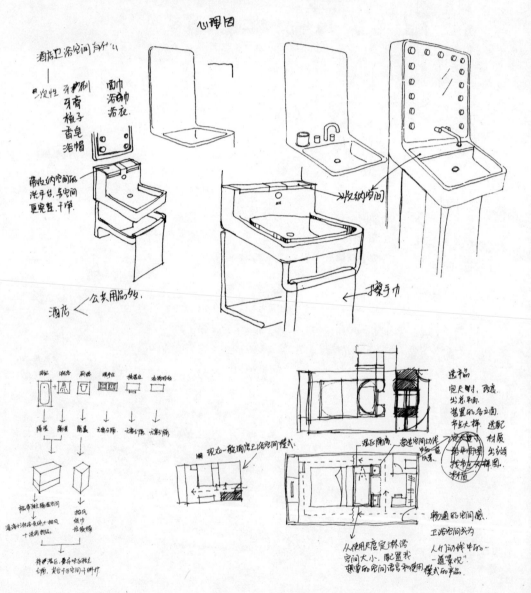

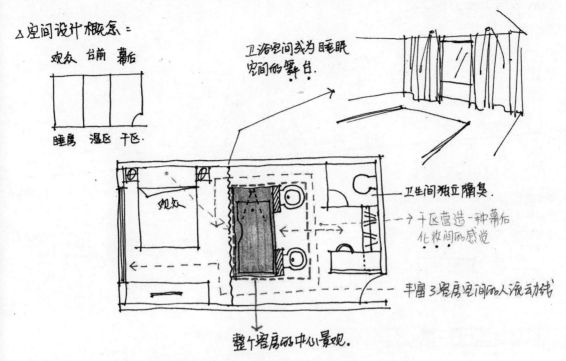

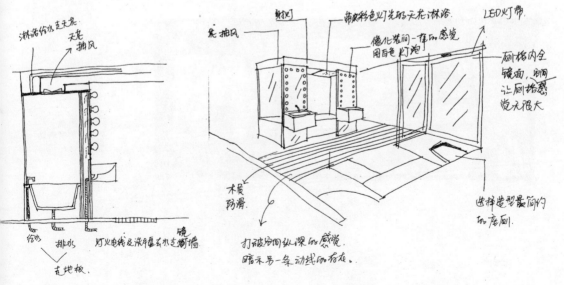

酒店客房卫浴方案二

概念主题：卫浴墙——空间景观装置
产品设计：连续界面
空间廷展：酒店单人房、单身公寓

卫浴产品与带状卫浴空间对接：连接的空间界面，强调直线的使用流程。
统一的界面：折线

卫浴间与睡眠空间的空间关系的一般模式：

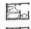

卫浴空间的一般模式：方盒子，各种卫浴产品平凑与组合。

特点总结：
酒店卫浴与家居卫浴相近。
公共空间里，需要注意产品的易洁性。

未来趋势：
体验型酒店。
强调与家居不一样的体验。

抽风

小型抽风机
设置在坐厕旁边
避免臭味经过鼻孔

化妆区　洗手盘　泡浴　淋浴　坐厕

酒店客房卫浴方案三

概念： 对卫浴产品的功能进行拓展，探讨适合酒店客房各种功能的多种组合方式。

乐家组 > 设计方案
儿童卫浴

设计思考
1. 可适合不同年龄、高度的儿童的使用尺度。
2. 模块化、标准化、系列化的设定。
3. 整体拆装。不同模块之间不同的组合方式。

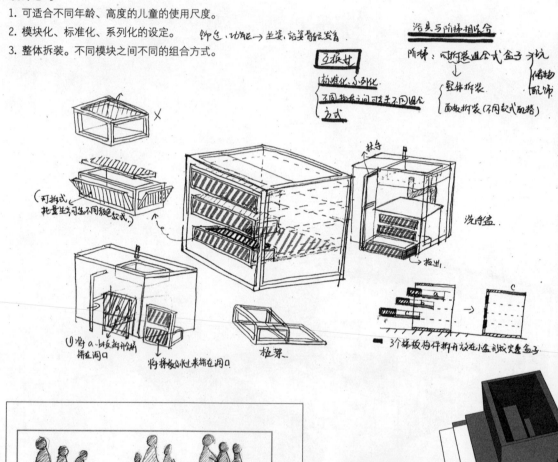

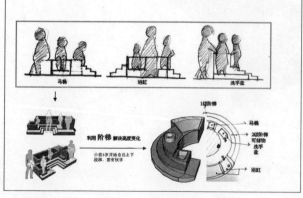

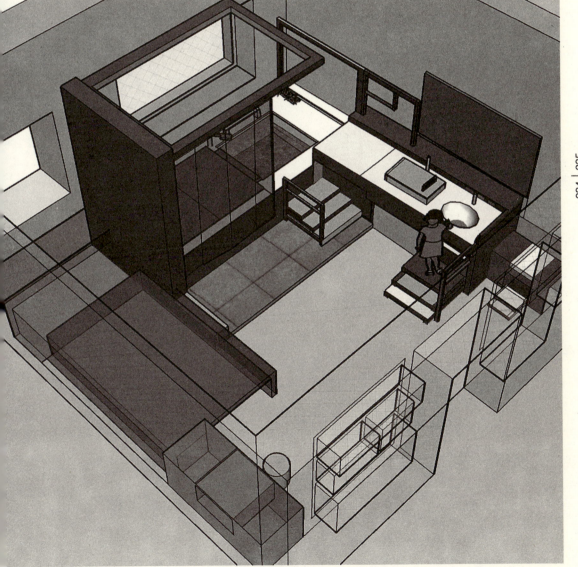

乐家组> 设计方案
商业空间卫浴

设计思考：
1. 在寸土寸金的商业空间中必须体现"省"空间的概念。
2. 通过对使用人群尺度的考量设定其空间关系。
3. 对使用界面进行合理化配置。

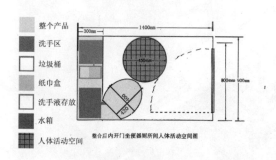

整合后内开门坐便器厕所间人体活动空间图

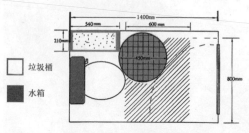

普通内开门坐便器厕所间人体活动空间图

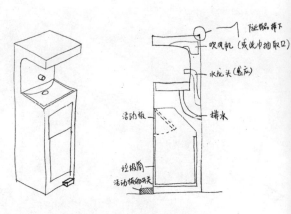

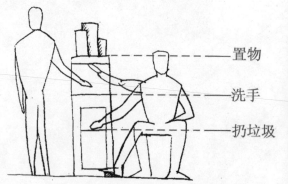

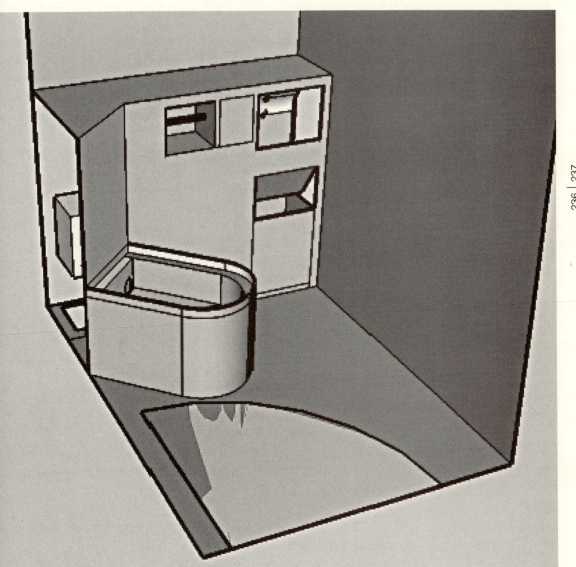

乐家组> **设计方案**
医院卫生间

一、考虑无障碍的研究，在中国弱势群体越来越受到关注。传统的无障碍都是通过一些管式的配件扶手来解决，存在的问题是首先没有考虑人体工学问题，如蹲下起立的时候哪个受力点抓扶手可以方便地起来，另外管件的安装使空间整体感觉很凌乱，没系统化可言，还有除开配件所用的产品也都是传统的一般的卫浴产品，没有考虑到行动不便者使用的产品容易与空间产生碰撞，所以最好考虑到产品做圆角这个问题。

最后设计思考可不可以把扶手的功能和产品整合起来，重新设计一种专为障碍人群使用的卫浴产品，设计要点：

1. 产品在空间布置的人性化（尺度、流线问题）
2. 产品要做圆角，避免一切意外的发生。

二、公共场所（酒吧、商场等）的娱乐性

思考过程主要是想把娱乐功能渗透到这些人流量比较大的场所，通过娱乐性，加深人们对这一空间的印象。

设计方法：如在尿池内加入冰块（沟起小时候的回忆，小时候喜欢在雪地里解决，人与冰块的互动）中间介质为卫浴产品扩展思维，想一些可以和产品产生互动的娱乐方式。

三、主体墙系列

目前一些卫浴厂家都针对自己的产品推出了系列的主体墙系列，把产品和空间整合起来出售，是卫浴发展的一个趋势。

设计思考：结合乐家不同系列的产品设计属于该产品的空间（背景墙系列）。

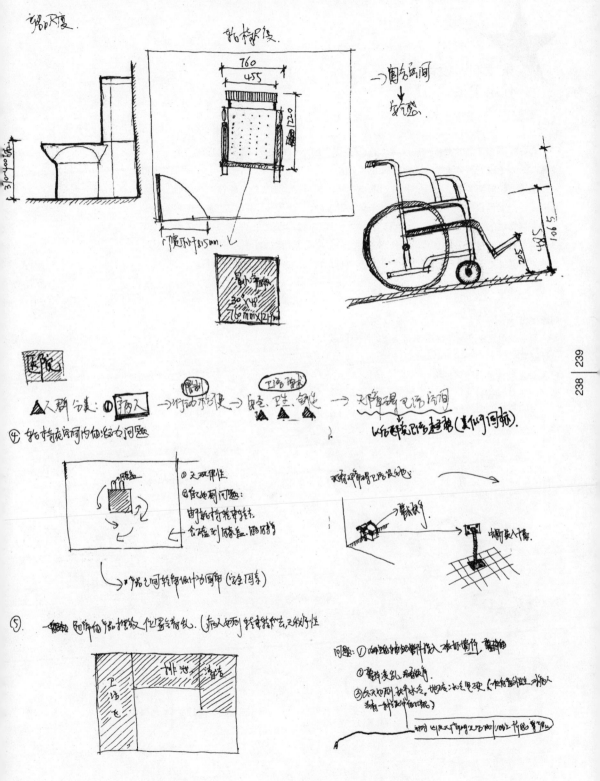

乐家组> 设计方案
住宅卫浴

 我以空间与产品的关系为切入点，首先了解卫浴的存在空间，其次要理解卫浴整体概念并予以新的可能性，成就新的卫浴文化。

 突破传统分离式卫浴空间，利用产品与空间的相结合创造新的可能性。产品配合空间、空间包容产品，空间与产品的概念变得模糊。我们尝试用串连的方式去构成一个概念性的整体卫浴，用某一线形元素去作为空间的限定（或许是木材、或许是丝带）连接起整个卫浴空间。而分隔空间的应是可随意活动的介体。开放性、概念性的新型卫浴空间更符合年轻一代的心态，同时亦为企业产生新的品牌效应。

问题提出：
如何解决现有卫浴产品与终端使用空间的脱节问题。

设计成果：
1. 品牌及空间的调研策划报告
2. 产品及空间设计
3. 空间的延展设计

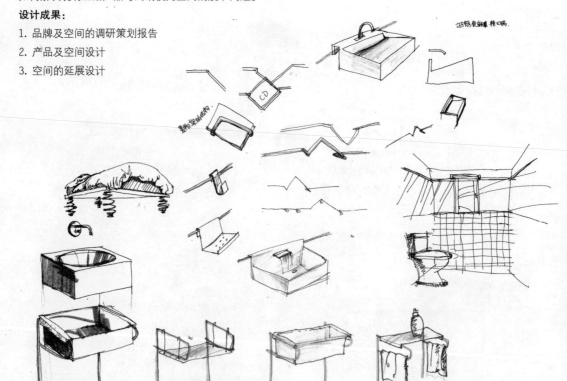

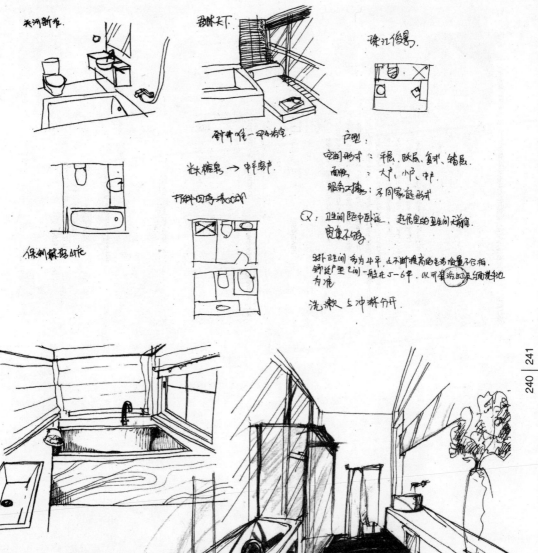

乐家组 > 老师点评

阶段性汇报
2007年3月23日星期五

老师点评摘选：

　　企业总部销售的重中之重不是看它的利润额而是看它的渠道量和对市场的影响度，这是反映企业最终实力的重要指标。这种指标对于销售终端来说是非常重要的一个可视部分。我们的目的就是如何让企业空间展示这一环节，使企业增值。包括乐家、三雄的展厅要以各种思维模式去考虑这一点。展厅绝对不是一种产品的仓库，不能把产品摆整齐就了事，用好的观念意识，重新树起产品给人新的体验感受。不要把重点放在画图的技法上，要放在思考上，用大量的资料、草图、模型、文字表达来支撑你的思考。

　　整个市场研究缺乏总结性和科学性。儿童卫浴的提法是好的，但做法有问题。市场缺乏儿童卫浴是因为儿童的生长导致产品的更换性高、成本高和替换问题。还有儿童的自主时间段要细致调查。

　　的确儿童卫浴的方向有偏差，把它定位在家庭是否合理，给3-5岁的小孩在家里多做一个卫生间，每两年就更换一次，成本是不是太高？还有其他场所例如幼儿园也有儿童，限定越合理越细越好。

　　做事要有效率，不要为调查而调查。提出问题就要解决问题，还有要按照甲方的要求对号入座。合同上列出来的就一条条对着做好。而且设计表达要站在对方的立场，想象自己是对方，这样交流表达能不能打动自己，能不能一目了然？

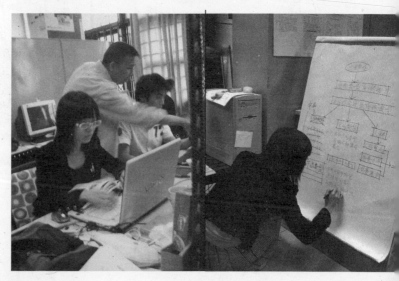

乐家组> **心情日记**

郭洁欣
2007年4月1日
　　上午继续画草图，下午要出外，顺便找一些酒店空间的资料，因为我手头上有两项内容，所以工作进度比较慢。今天不见同学，不知道其他人进度如何，于是晚上召集同学检查工作进度，发现部分同学并没有整理出什么，我的心情变得紧张着急，脑袋开始混乱，真的不知道如何是好。一个新的尝试，没有经验也没有参考案例，也没有明确目标，同学彼此之间沟通和工作都不够主动，感觉没有"入戏"。
　　晚上一同学鼓励到：驾轻就熟的项目没有挑战性，反而新的尝试会学到更多。

2007年4月6日
　　杨老师要我们将乐家需求的调研内容对号入座，我负责做酒店部分。这部分如果再按酒店类型细分工作量将会很大。例如第4点调查酒店的水消费和维护，这项工作可能需要有酒店工程部朋友关系的人才做得了，而且我不可能到各种类型的酒店里体验找问题，只好按我想做的方向的类型入手，走走捷径。其实我一直在想，我们最初没有主动跟乐家的人进行沟通，是不是就是我们思路如此混乱的原因呢？

2007年4月9日
　　今天赵老师过来看我们方案了，老师很重视我们的设计表达，因为这反映我们的基本能力，也反映我们是否"成熟"。而老师认为我们组和三雄组重点是没做到甲方想要的销售终端的相关设计内容，我们组的东西都是个体化的，要全部整理在一起系统化，还有对我们的表达版式给了些建议。

2007年4月14日
　　下午过去乐家展场汇报，终于见家翁了，我抱着向老师汇报的心态度过全程。由于刘先生一直站在我们后面，看不到他的表情，不知道是否满意。他的结语表示对我们的工作感觉满意，(可能因为我们是非工业专业的同学，短时间内做到这个程度是他意料之内)。他提出我们方案可行性的问题，还有希望我们能到他们的工厂里参观，小林老师认为可能他也希望我们把方案深入下去。但不管怎样，设计告一段落，明天开始要全力写论文了！

唐子韵
2007年4月2日
　　上个星期老师要我们重新开始整理以空间为类型的卫浴资料。虽然说是收集资料，但是对我而言更认为是一个为自己的方案找寻支持点的另一个过程。分析不同的户型，了解空间的变

化,提出更新的可能性。想想,也许我能从细节出发。大家都做大的,那么我就做小的,小小的细节可能会做出新的惊喜吧?!希望如此,不过上次老师说不够新颖,是指我针对的市场还是我的想法呢?也许方案还必须努力商酌。

这个星期,我们决定将每一步的进度都跟老师说明,至少让大家少走弯路吧。看着网络上花花绿绿的卫浴图片,有时会想,人家好厉害啊。创新也许不像想象中容易,但是我们仍然要想100个办法去解决同一个问题。从前听过一个故事,两个徒弟跟一个师父学厨,3年后,一个徒弟学会了一百个菜的煮法,另外一个徒弟学会一个菜的一百种煮法。或许设计更应该学会如何为一个问题去想一百个解决办法吧。

这个星期里面我要多画草图来辅助自己的想法,不仅是表达过程,同时也是思考的过程。

200年4月12日

工作好像到了一个瓶颈的位置。管道的颜色、形态、路径,除此以外呢?应该还缺些什么吧?

但就好像总冲不出思维的定式。昨天被批评效果图画太差了,感觉有点气馁。表达方式很局限,今天才来练手绘已经太迟了。

努力想想究竟自己想要的是什么,或者是怎样的一个形态。

也许可以从施工环节入手,体现价值所在。

2007年4月19日

昨天老师评讲了一下论文的内容,幸好我的没有被批得很惨,还算勉强过关吧。今天大概就昨天老师说的做稍稍的改动,关于中性的性质、中性的手段、中性的延伸等等,听说到时答辩需要PPT的解说,时间很赶,只好先把眼前的事做了。

见完甲方以后感觉进度有点慢,大家都懒散了,又或者是因为大家都在忙着写论文吧,其实说句心里话,论文好像应该是上个月就已经差不多的事了吧,何必要把它挤到这两天呢。各有前因,莫羡人,大家都有不同的原因吧。顾好自己就好了,赶紧开始尝试丢下多时的3D建模,每次都被老师盯着……

陆小珊

2007年4月2日

老师今天非常着急我们组的进度,明确指示了方向,找出一个参照的版式,作为我们设计展示的目标方向,规定自己的作品的内容以及量的多少,督促自己的进度。

这么多天以来,经过大规模的资料搜集,发现了不少问题,也有不少点子,但就是没有好好表达出来,也没好好完善,都是完成了一半又把注意力放到新的点子上。今天把以前的草图重新找出来看,发现很多还是很有价值的东西,可以深入。但是由于时间紧迫,需要用集中力量去表达其中较好的一两个方案。

我研究的方向是公共卫生空间的功能与人的使用方式,但是不清楚乐家有没有兴趣,感觉乐家这个注重简洁自然高雅的国际卫浴品牌对公共卫生空间的产品可能不太感冒,可能他们注重的会是产品与空间的美感的接合。但是我相信老师所教的,从人的行为模式、人的需要开始研究,切实地解决问题,同样将会是很有价值的设计。

发现问题解决问题是一个很有趣的过程,我可以切实感到自己的生命在迸发着火花。

2007年4月5日

今天再出外考察发现许多东西还是墨守成规,包括我自己的一些想法。静下心来,重新细心观察人的行为,又发现了一些许多人的共通点,于是放下原来的方案,尝试解决新的问题。不知道这个方向会不会又走到尽头,只能继续走吧。

2007年4月19日

　　四个老师一起对论文初审时，很意外我的选题得到老师的赞同。之前谢老师初看论文时，已经给了我一个钩，但是我认为自己的文笔不是太好，论文中某些地方的逻辑还不清晰，有过担心。　不过，初审时老师对我的论文的评价是有感于颠覆，有值得讨论的价值，给了我很大的鼓舞。

2007年4月23日

　　论文答辩推到星期四，老师们又给了我们时间对论文再作修改。正好我觉得已经交上去的论文有很多地方需要再修改，现在竟然还有机会，真是万幸。论文答辩也可以准备得更充足一些了。原本打算以录音方式去表达论文介绍的部分，以弥补自己容易怯场的缺点，也可以使时间节奏得到控制，但是有朋友劝说，论文答辩应该要体现学生的表达能力，而不是去避开这方面考核，我应该借此机会再锻炼自己的临场发挥能力。我认为他说得更有道理，就放弃了原来的所谓"创新"，专心做好演示文件与演讲准备。

赵阳

2007年4月1日

　　进度似乎停滞不前，难得早上有几个人兴致勃勃的探讨，下午却又被老师说我是"鱼目混珠"，原因就是那天晚上想放松一下，玩玩泥巴，仅此而已。

　　最近两日团体内部出现割据倾向，也不晓得怎么会有这种情绪化的东西被牵扯进来。进度落后，我也急在心里，归根结底还是工作方式的问题，也在于这种抽象的对接"仪式"之前谁都没有接触过，茫然是必定的，但是时间有点太长了。我尽量想要避免无用之功，做绝对有意义的开发，也在积极找时间和整合设计专业比较优秀的同学进行交流。

　　三天前朋友来电通知，第17届家具比赛入围，电话这一头，我并没有涌现出多少兴奋。这个比赛虽然是做家具设计，但要求从空间入手，与我们的毕业设计项目有些相似。摸索着去完成它，有入围的成果当然可贺。但是今年三月份的时候，具有比做比赛更强烈的信心与期盼的自己，已经日渐消沉了，前期阶段拖得太久，过往的喧哗的灵感，不知该如何再次浮现。

2007年4月2日

　　工作室，第八单元，沉寂。有人宣泄出绝望，不知对人还是对事，对事的话，just have a little faith.

2007年4月16日

　　和朋友在外买书，一本最新的外文书籍要三百多元，思前想后，斟酌了好一番，终于忍痛买下，半个月的生活费就这样豁出去了，为了毕业设计，再破费也值得。

　　距论文上交时间已临秋末晚，老师终于表态，每个人的论文如何，一勾或一叉"简明扼要"说明问题。无奈之下，只得多多请教他人，并继续完善下去……近来很少有精力感触设计，因为论文答辩迫在眉睫，不少人也还浸没在苦闷之中，加上感冒一直持久的蔓延，4月初的这段时间大概是毕业周期中最苦不堪言的历程。我很期待早日度过论文答辩的日期，可以一心做设计，但是眼前又希望自己的论文尽量写好，真是矛盾的心态。或许，毕业论文和07设计营本来就是一对矛盾的事物吧。

邢树学

2007年4月2日

　　3月29日晚上给杨老师阶段性汇报方案，老师最后总结给出意见——要从空间类型出发，

并且举了一个很有针对性的例子：蹲便器盖的设计——一般来说无论在家还是学校，只要是淋浴设施与蹲便共存的空间，都存在同样的问题，即排水口的问题（头发堵塞下水口，肥皂等物品容易掉进蹲便排水的坑），这是人在特定环境的使用过程中产生的问题，因此结合原产品进行改良设计，设计一个蹲便器的盖板。盖板最好考虑到防滑下水的问题，当如厕翻开盖子时，又与空间产生一种互动，融入到大的环境中去，这就是产品与空间的对接设计，刚好是老师经常提到的在水一方空调柜的一个影射。

设计就是解决问题。从产品在空间类型的使用中归结出问题，然后结合空间对产品进行改良，就会避免产品与空间脱节的现象。

杨老师还提到一个很有意义的话题——每个人都要找到适合自己的角色，并且很快融入到角色当中，将来做什么并不重要，关键是能充分发挥自己的个性，一个人只有融入到了自己的角色中，工作起来才有动力，才会有价值。现在进程有点问题，希望大家尽快合作起来。

2007年4月4日

这几天方案的进度有点问题，可能前期比较盲目，目的性不强，然后按照工作进度重新制定工作计划：针对问题进行分析——医院卫生间的调研。

计划去考察两所医院，广医二院和省中医，考虑有个对比。早上10点钟和赵阳从大学城出发，老美院下车。我想这应该是美院学生最常见的一个点对点坐车模式。到了美院直接冲去二院。不巧的是刚好下班，然后我们就对它的卫生间大体观察了一下，在卫生间里几乎都是憋着气，气味太逼人。碰巧遇到清洁卫生的，我们就对她们进行了一些询问。问了一下关于卫生间的使用情况，可能出于职业的原因，她们一直强调清洁做得多到位。询问完后又去住院部，一进卫生间脏得简直不敢想象，而且里面的空间有一半是没有利用的，里面都是一些报废的产品。难怪先前听别人说二院的一些不是，现在终于自己验证了。我们看完二院后调整了一个小时才去吃了点东西，然后坐82路去省中医，一进中医院里面，给人的完全是另外一种感觉，空间的分布合理，导向的标示也比较明确。挂号窗前排着长长的队伍，和先前的二院形成了很鲜明的对比。我们赶紧切入正题，先找卫生间，进到里面卫生条件还算不错，管理做得比较到位，也都配置相应的残疾人专用厕所（在二院是没有看到的）。我们觉得问题还是主要在住院部，就跑去住院部，结果它的卫生间都是在病房里面的，每个病房三个病号共享一个卫生间，我们在护士的带领下进到里面，里面包含了洗浴功能，我们顺便偷拍了几张图片。

看完以后到楼下商量下一步的计划，我们主要想调研一下验尿这个过程，采访过很多人都觉得这个环节有很多问题。决定自己去体验一下（第一次去医院看病是为了体验），然后冲去挂号，挂完号去到检验科，拿了尿杯和试管去到卫生间开始了我的取尿过程……中间确实包含了许多问题，有功能的也有心理上的问题。总之这个感受只有经历过才会知道。我们全部考察完天也黑了，外面也下起了小雨，确定工作完成差不多就开始返校，到了学校已经9点多，肚子还在涨气，不停的反胃，一点食欲也没有，可怜的肚子。改天还要第二次的考察，我下次一定要带口罩去。

先纪录到这里，下次接上，STOP!

2007年4月16日

终于见完客户啦，O Yeah! 值得庆幸的是没有出什么大问题，终于可以写论文了。见完客户第二天就大睡了一场，一直睡到中午12点，真是爽哉……

想到论文就害怕，19号就要最后定稿了，可整个提纲还没理清，GOD! 火又烧到眉毛了，通宵，通宵，赶赶赶！脑子里没别的想法了。23号就要答辩，真的是坐立难安，想到到那时候台下那么多的大佬，还有那么多的师弟师妹，心里不禁直冒汗！主要还是怕被大佬的

问题给绊住……

　　前天收到老爸电话，叫我把就业推荐表寄回家，可能担心我找工作的问题，不过我真的不想回家找工作，毕竟在外面读了四年的书了，想自己闯荡一下，可是想到老爸那严肃的表情，又不想惹他生气，就先寄回去再说吧。希望一个月过后可以找到一份理想的工作，祝福自己！

　　昨晚老妈打电话说今天去爬泰山，现在应该到了，祝老妈玩得开心，一切顺利！

　　当务之急，做好手头事！论文GO GO GO！！

朱美萍

2007年4月9日

　　赵老师今天过来看我们方案了，老师非常重视我们的设计表达，原来很多东西要讲究，而老师认为我们组和三雄组重点是没做到甲方想要销售终端的相关设计内容，我们组的东西都是个体化的，要全部整理在一起系统化。

2007年4月11日

　　大的框架和版式基本出来了，经过同学和老师的意见，做了一定修改。然后就要开始把自己的东西完善，然后统一起来。

2007年4月19日

　　今天打印了8份论文，因为昨天才改动过，都没有仔细全篇看过，时间赶到想晕啊！！而且我的文件居然在打印的店打不开又要白跑一趟！！！！还有两天就要答辩了，紧张！

2007年4月24日

　　今天很仔细地把论文审阅一次，好多语句要改啊！！！！！！真的要全部打印过啊！！！！！！！

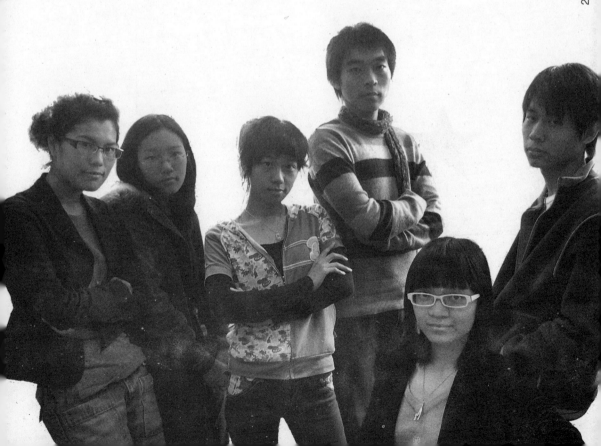

社会影响力 > 媒体跟踪报道
羊城晚报2007年3月27日
学习时代版报道
图为中山大学艺术学院的学生来设计营交流参观

在校体验公司生活

广美建环系将毕业设计与企业需求结合

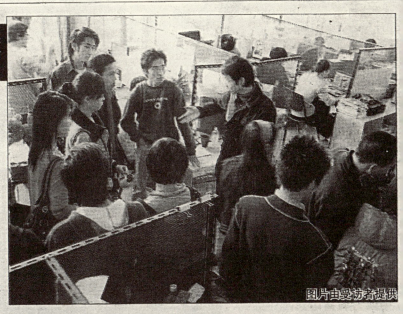

毕业营的工作空间是同学们使用便宜的建筑材料装点起来的

图片由受访者提供

在还没踏出校园前，让毕业生提前感受公司生活，会不会提高他们的就业竞争力，让他们更快融入社会呢？最近，广州美术学院设计学院建筑与环境艺术设计系的38位毕业生开始了这种全新的尝试。

在四位老师的指导下，他们将毕业课题与企业需求相结合，举办了"07毕业设计营"活动。与企业签合同、上下班要打卡，这群毕业生将在校园里体验为期两个多月的公司化生活。

毕业营
公司化管理 打卡上下班

走进大学城广州美院教学楼的604课室，你会立刻看到这个才100多平方米的空间里，一排排由黑色金属网格屏风隔开的工作台和各种办公设备。往日被课桌填满的教室，经过老师和学生们的亲手改装后，如今完全变成了一个颇具工业化风格的超酷工作间。这就是建环系07毕业设计营的大本营。

在这里，2007届38位毕业生严格按照公司的作息制度打卡上下班。通过分组，他们分别与三家真正的企业和一个建筑项目组合作，将他们在学校里积累到一定程度的专业知识放到真实生活中检验。从与企业沟通、确定毕业设计的选题；到与企业签订合同立项，进行实题操作；再到最后完成项目，将成果交给企业；一位准设计师有可能面临的工作内容和就业状态，这些同学们都将会一一体验。

学生
开始很抵触，现在很积极

"老师开始提出时，我们不是很理解，还有些抵触。心想毕业设计自己做就好了，为什么还要被天天关在教室里这么麻烦呢。后来分成小组与企业沟通等，发现要面对很多问题，学到的实际东西也很多，大家就越来越积极了。"参加毕业营的安娃说，在毕业营里，她可以清楚地看到班上每个同学的工作进度，知道不同企业对设计项目的需求，还有老师不时进行指导，比自己单独进行毕业设计时要全面多了。

现在，同学们都接受了毕业营这种全新的公司化形式。"为了保护这里的设备，男生们会轮班睡在'公司'里。还有好多女生把宿舍里的公仔带过来，装点自己的工作空间。"安娃高兴地说。

老师
让毕业设计有意义

如今的毕业设计对学生来说不再像以前那样是就业的重要依据，在学生眼里甚至变得可有可无。基于这种变化，建环系主任杨岩一直在思考如何将毕业设计这个艺术院校各专业的大课程做得更有价值。因此，就有了"07毕业设计营——空间的故事"这样一个题目。他提出将学术成果、教学成果、商业成果、创业成果作为课程的目标。同学们作为"准设计师"，进入到专业设计营集中训练，共同体验社会责任、商业责任、专业责任、品德责任。

本报记者 张索娃

羊城晚报2007年4月6日 C6版报道

专版中心主编
责任编辑 刘朝霞
美术编辑 李金宝
E-mail:wbzbblzx@ycwb.com

空间故事
07 DESIGN CAMP 设计营 ②

他们做一个有故事的空间
我们记录他们做空间的故事

2007年4月6日/星期五

07设计营
第一次"出成绩"了

文/图 记者 谢超

按规矩打卡

学生们如火如荼的准公司生涯可以说是进入了白热化阶段,部分小组已经到了向企业交出初步成果的时间,紧张的工作以及第一次肩负社会责任给他们带来了什么,压力还是动力?我们走进设计营,走近未来的准设计师们,看看他们准备交出的是怎么样的一份答卷。

埋头苦干,纪律有序

上午十点半左右,记者踏入设计营,这里的气氛有些安静,门口两个大大的通告板写满了老师对同学的指导与鼓励。营内似乎有些安静,学生埋头苦干。

环看营内,发现多了几张桌子,原来他们也组建起自己的设计营专刊,几名大三的学生自告奋勇地当起了临时记者。他们都认为能有机会提早加入到设计营中体验工作气氛,是非常令人兴奋的事,他们还反客为主地对记者进行了反

时间不知到了下班时间,三三两两地走矩打卡后才步切显得那么正而部分项目组结果与企业初的沟通,他们们辛苦多日的同学们的心情如常的"公司"藏着多少暗涌

创意周刊 CREATIVITY WEEKLY

"出成绩"的紧张和喜悦

就在几天前，设计营里的两个项目的4个项目小组，已经就自己的工作成果与甲方进行沟通。经历了第一次"出成绩"的紧张。

指导老师杨岩告诉记者，学生与企业第一次的沟通还是出了点小状况：在会上，当甲方看完临时建筑组的第一个方案之后，觉得不符合投资人原来的设想，不能接受，脸色马上沉了下来，给同学更大的压力。

"第二个方案与甲方原来的设想比较接近，而经过老师和同学们的详细分析，甲方的态度有所改变，觉得第一个方案也不错，讨论到最后，两个方案都可以做深化修改。"杨岩还强调，结果固然重要，但是过程对于学生的未来来说，更加值得珍惜。如果能令甲方两个方案都觉得弃之可惜，目的就达到了。

第一次接治并不如同学们想象中般顺利，或多或少打击了同学们的积极性，甚至对自己产生了怀疑。杨岩对此并不表示担心，他认为从原来老师对学生宽松的要求，过渡到企业对设计师的严格要求必须经过一个过程。作为学生，方案里哪怕有90%的错误，都是可以被容忍的，因为老师给予学生足够的空间去更正、进步。但是对于一个公司来讲，5%的错误都是致命的。这些教训和经验是学校最难传授的，需要学会自己身临其境地去悟。"我们想让学生的脸皮变薄，让学生变成输不起的设计师，这样他们才会更认真，更努力地去前进，去冲。"杨岩满怀信心地说。

临建A组夜景渲图方案

在疲累中享受着生活

设计营渐渐进入对工作成果的初步验收阶段，前进的方向更加明确了。经历了迷茫的一段开荒期后，他们会怎么样的想法呢？我们随机采访了一位准设计师——三雄企业组组员张宗达。

记者：设计营进行到现在，你对的感受是怎样的？

张宗达：不久前要作心理准备"自属于它的"，现在觉得"它是属于自己的"。

记者：你怎么评价设计营这种式和以前传统的毕业设计方式？

张宗达：我觉得现在这种模式的性影响是革命性的。当学生会向往年创作的成果，憧憬毕业以后接轨的业，应该就是理想的毕业时期吧。

记者：你怎么对待这个时期的变，梦想与现实如何平衡？

张宗达：现在所过的工作方式（我来说直接冲击的生活方式）非常想，不奢望以后能再过上这么好玩生活或工作方式。每天都在倒数着，疲累中享受着生活。

MAR.5

概念设计阶段·临建组

黄江霆　江仲仪　魏桦　林略西　林远合　安娃　何休　刘希蓝　潘琳　陈宁

MAR. 20

临建组

A组组员：黄江霆、江仲仪、魏 桦、林略西、林远合
B组组员：安 娃、何 休、刘希蓝、潘 琳、陈 宁

项目背景：

临时建筑空间及商业应用（佛山盐步嘉州广场500m²酒吧临时建筑设计）。

这是一个实际项目，选此题目的同学分成A、B两组，做两个不同的方案，被甲方认可的方案将被实施。设计内容包括建筑、室内、景观，设计深度是从方案到施工图，是个"小而全"的项目，即规模小但要求比较全面，非常符合我们的教学意图。基地位于当地商业繁华地带。

课题研究的成果内容：

1. 品牌及空间经营的调研及策划报告1份；
2. 各种设计文件（图纸及各类演示）
 a. 空间及构造设计（A1图板5份）；
 b. 相关装置设计（A1图板5份）；
 c. 周边1000m²环境景观设计（A1图板5份）；
 d. 施工图、相关大样图、材料表及项目估算书。（不包括专业灯光、音响、厨房设备、消防、空调、给排水等专业设计）

盐步嘉州广场周边整体环境(本项目所在地为绿色部分)

B组第一阶段(3.05—3.20)总介绍：

此阶段的实际时间为3月5日开始到第一次临建组见甲方的3月13日，属于与甲方接触了解的初步阶段。

其主要的工作目的是了解甲方的意愿和了解项目基地的一切情况，拿出一份项目基地分析，与甲方达成良好的沟通的意愿。临建B组这个阶段的成果提案为《临时建筑方案报告》。

工作是五个人的合作。

由于这个报告是在甲方签约之前，对甲方的最终目的并不清晰，可以看到报告中是用咖啡厅为对象来阐述，但是临时性不变。

A组第一阶段工作安排表：

日期	工作内容
3月16日	工作安排，结构设定
3月17日	1. 商业运作策划
	2. 结构示意图
	3. 运输方式
	4. 搜集管线设备，灯光，音响设备，空调资料
3月18日	1. 商业运作策划，策划书整理
	2. 结构示意图
	3. 运输方式示意图
	4. 搜集管线设备，灯光，音响设备，空调资料
3月19日	1. 空间计划
	2. 表皮计划
	3. 搜集管线设备，灯光，音响设备，空调资料
	4. 设备资料和价格整理成表
3月20日	草案汇报修改
	1. 空间计划
	2. 表皮计划
	3. 空间示意图
	4. 表皮示意图

前期调研手段：

1. 利用航拍弄清项目地点在何处，怎么前往。
2. 考察现实场地，看清项目的周边环境与分析人流分布情况。
3. 分析其他广场作出对比，寻找解决问题的突破口

竞争对手对比及其他广场卫星图

项目周边的主要交通要道

老师与学生一起在现场考察

临建组 > A组方案草图

功能和界面构思

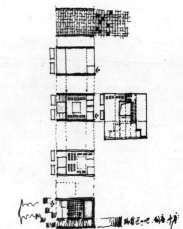

平面构思

体量构思

剖面构思

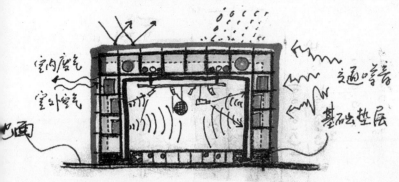

控制噪声是建筑需要解决的重要问题,因为基地西北向为城市干道,而南面是住宅小区,要注意酒吧营业对其的影响。

双层表皮的概念　外表皮作为物理表皮和信息表皮

设计构思

建筑是一个处在公共广场上的作为酒吧用途的临时性商业建筑。建筑基地位于公共广场的三叉路口,有几大问题,同时又有几大优势。由于是位于车流集中的国道旁边,噪声问题比较严重;同时建筑暴露在室外广场上边,南方强烈的日照也是建筑面临的一个很重要的问题。但是基地的优势也是非常明显的,首先它的交通非常的方便,其次,基地位置信息流量大,建筑有很大信息荷载的能力。作为一个酒吧,它的噪声也是一个比较严重的问题,周围居民区比较多,控制噪声是建筑需要解决的重要问题。

综上几大问题,我们提出双层表皮的概念,外表皮作为物理表皮和信息表皮,解决建筑的环境问题,同时利用其信息量大的优势传达建筑信息,利用广告招商创造商业利润。

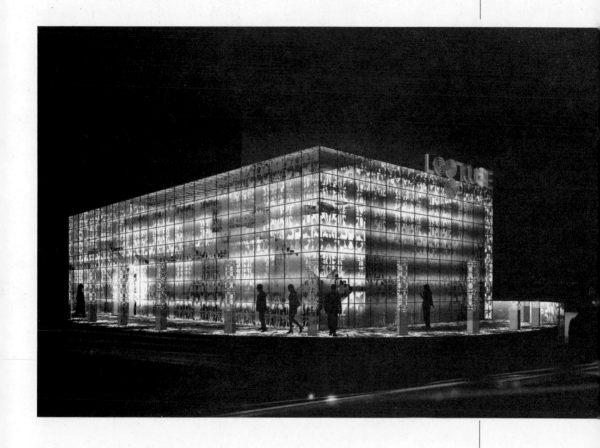

关于双层表皮和夜景LED灯光的运用

 外表皮以1m×1m的模数进行设计，整个外表皮设计成玻璃幕墙结构，通过玻璃铟漆技术将图案印刷在整个外表皮玻璃上。图案是整个酒吧符号象征，传达了酒吧的信息。同时，铟漆的图案能够阻挡白天强烈的阳光照射，另外通过内部贴防暴隔热膜，减少建筑的耗能，同时也起了阻隔视线的作用。整个建筑以最简洁的立方体形式出现，半透明的玻璃表皮完全融入周围的环境。夜间通过电脑对LED灯光的控制，使建筑纯粹成为光与色的舞台。建筑形式在这里被完全消解了。

图案符号

运用后现代新古典的手法选择图案,采用新艺术运动的古典纹样,处理方法也像中国传统的窗花,通过新材料的运用达到时尚的效果。

老师点评:

这是一个好主意,形式和形态被需求所覆盖后呈现新的形态与审美变量。在这里人们似乎忘记了烙在脑子里固有的审美认识和判断,让适合去说服固有的审美模式。

灰色空间 二层多功能空间 大BOX 小BOX 内部交通

Box with Box
盒子与盒子的链接

提出盒子套盒子(BOX IN BOX) 概念

 我们得出盒子套盒子(BOX IN BOX)的概念,外表皮是一个大的盒子,也就是建筑的物理和信息表皮,内部由若干个模数化的小盒组成(BOX WITH BOX)建筑的功能核心部分。盒子与盒子之间形成建筑的灰空间(BOX BETWEEN BOX),组成建筑的交通空间和过渡空间。

 内部核心部分分为两层,一层为酒吧的核心区域,通过盒子之间的衔接形成连续而又相互独立的空间,盒子之间可以打通成为一个大的空间,也可以分隔开来形成独立的不同区域和气氛的空间。二层空间利用一层核心体盒子的不同高度形成一个高低错落的有趣的空间,二层的空间是灵活多变的,通过家具的灵活组合可以形成不同使用用途的空间,这样,我们打破酒吧夜间运营的单一模式和时间限制,将广场上的商机引入到酒吧的经营里面。二层空间成为一个可以不断变化的灵活的场所。

BOX IN BOX 外部和内部多角度效果图

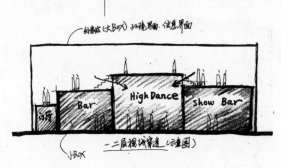

一、二层视线穿透(示意图)

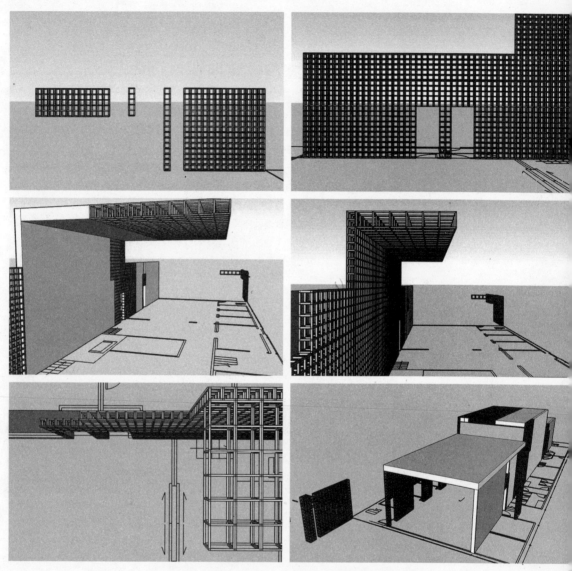

临时性结构

比例模数

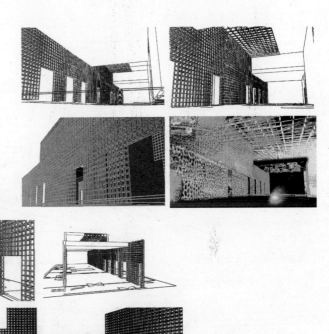

临时性结构演变过程

 由于是临时性建筑，我们充分考虑到建筑模数化，采用标准化、模数化的组件，生产、安装和拆卸回收都非常方便。

 临时建筑的概念和项目，我们认为是非常值得研究的。尤其在我国目前的经济发展状态下，很多的项目类型是需要时间设计的。作为设计包含时间、物质、人力，过去太多注意后两者的考虑，而忽视了时间对设计对象的方方面面同样起着非常重要的作用。

临建组 > B组方案草图

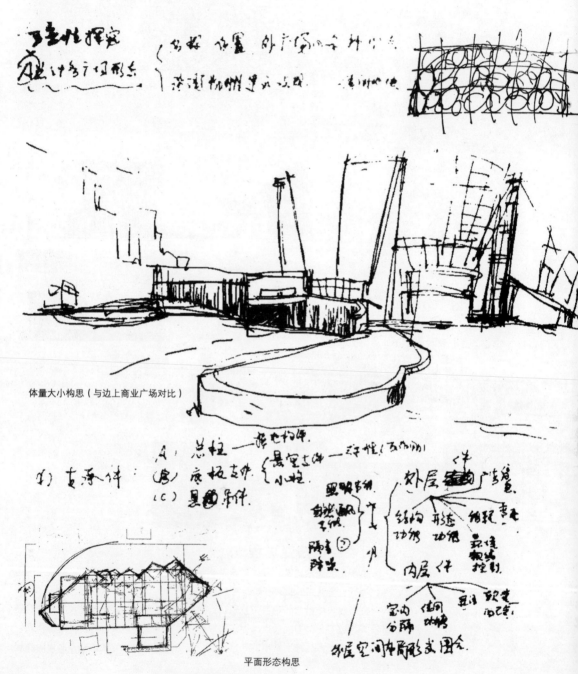

体量大小构思（与边上商业广场对比）

平面形态构思

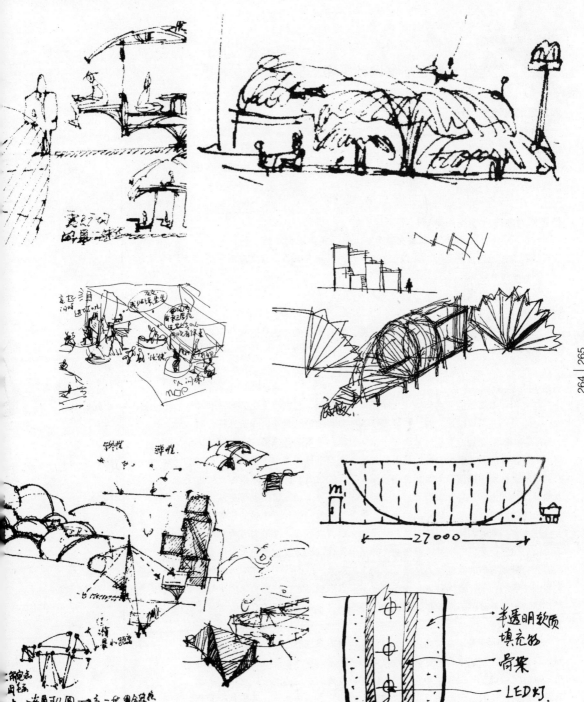

表皮构思

临建组 > B组方案设计思考

本项目的用地条件有以下优势：

嘉洲广场在其影响力覆盖范围内属于地标式的建筑，不论附近的怡丰、怡富还是明珠、歧东，都不能与其相比，该广场所聚集之人气很旺，周边是各大居民区，主干道就在其前方经过，公交车站都以其为站牌，附近还有珠江影院等。

但是作为咖啡厅现场用地有以下不足：

用地较为狭长，地下车库就在身旁，大路视角突出咖啡厅不利，与嘉洲广场的距离过近，离麦当劳的入口仅在10m以内，而临街的东面又距离马路过近，不利于展开空间。

竞争对手：

马路对面有咖啡语茶，旁边就是麦当劳，对各不利条件的消除和利用本身优势设计一个具有特点的咖啡厅显得十分重要。

各应对方式：

首先再看看项目的实地环境，大路路口十分喧闹，与咖啡文化的闲适有冲突，周边景观并不算很好。对此，提出了闹中取静的设计策略，建筑外围合较为封闭，内部空间营造需能让顾客安闲享用咖啡；面对熙熙攘攘的逛商城的人群，就是潜在的顾客群，与此对应的是咖啡厅会有部分的开放（露天），也就是建筑的灰空间；如何在大路角度中表现咖啡厅的位置，同时也是使由正门进入嘉洲广场的人群注意到咖啡厅，对应地提出利用停车场入口的上部空间，以延伸出来的空间展示存在；北面较为封闭的外立面预先设计广告板的位置，配合建筑形象的同时利用广告的时鲜与靓丽向大路方向展现；而麦当劳为嘉洲广场的门口位置，我们以友善态度面对，除了对其侧门部分我们以挑高来展露其门面外，其顾客群的青春活力也是我们的考虑因素，原因如下：咖啡厅的背景是嘉洲广场的人气，麦当劳人气也十分旺，麦当劳的顾客群往后也是咖啡厅的顾客群，挑高部分的下面就是我们的露天空间，在户外以休闲的方式喝咖啡也是十分通行的。

由于本咖啡厅属于临时性建筑，灵活的构筑方式与形态也带有一点活泼的意思，与咖啡语茶的老成持重感形成不同特色的室内空间，完成度与气氛营造也与麦当劳的青少年顾客群形成定位的区别，给周边生活区的中产阶级留下便利、休闲、优雅的印象。而此次临时性建筑的构筑方式与构建，考虑到不同商业广场环境的不同和可能的经营时间，利用其可卸拆重组，灵活构筑的特性来满足日后适用不同条件的需求的可能性，其构建的方式内容和设计也是此次项目的重要价值之一。

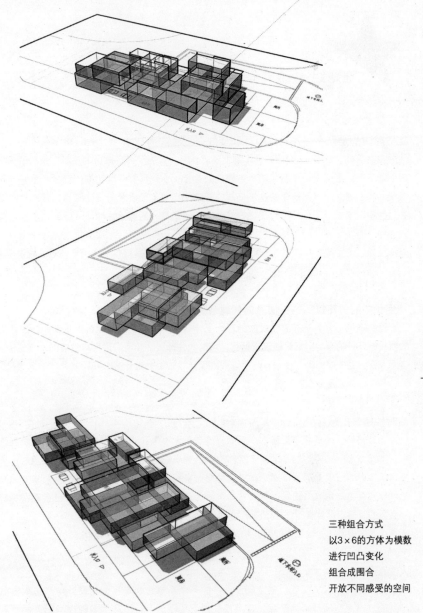

三种组合方式
以3×6的方体为模数
进行凹凸变化
组合成围合
开放不同感受的空间

老师点评： 以立方填格的方式思维很好，空间的概念从来就是体量的概念。这方案突破平面的方式思维空间最好注明各交通关系，把糖葫芦与竹子的关系一起表达。

临建组 > 论文开题

工业建筑的启示——作为临时性和预制装配建筑的范本　｜　作者：黄江霆

　　论文摘要：从工业建筑200多年的发展历程中，可以获得多方面的启示：结构的模块化和模数组合的优势，空间设计体系化的思维模式结合全工业化预制装配实施的综合考量，向开放系统的转变。工业建筑中早已蕴含的建筑临时性概念和工业化预制装配方法和当代信息技术结合可实现在过程中对建筑资源进行整合优化，从而实现建筑最大的灵活性和最广泛的适应性也实现最大的效能和价值。

老师点评：工业建筑并不是一定要建筑工业化，希望论证过程中保持论点清晰。建议研究中强化对新技术新工艺的关注。

"生长"的"建筑"——信息时代建筑的"非线性设计"　｜　作者：江仲义

　　论文摘要：文章站在时代发展的基础上，通过对信息时代的剖析，找出新的生产力、生活方式对建筑设计的影响。探讨建筑设计在信息时代的形式、功能、过程与价值的发展趋势。

老师点评：首先要明确"生长"与"非线性设计"的关系是什么？其次就是"信息时代"的内涵外延是什么？

临时性建筑的适应性设计　｜　作者：安娃

　　论文摘要：大到城市更新，小至旧房改造，无不是让建筑适应着使用者、环境等的变化而变化。本文就临时性建筑的定义作了重新诠释，提出临时性建筑的适应性设计应该是：通过不断调整建筑自身构成要素来适应建筑本身的功能需求和外部环境变化的系统性行为；并分别从功能需求和外部环境这两方面出发，提出设计策略。这里指的临时性建筑的适应性含盖了物质层面和精神层面的范畴，符合临时性建造基本原则，符合可持续发展的大方向。

老师点评：摘要的逻辑较为清晰，希望在深入研究中增加论证的生动性。

人文配置　｜　作者：潘琳

　　论文摘要：人文配置，是空间设计中的一个新概念，是将空间设计与产品概念相结合时所产生的。当将空间理解为产品，使用产品的配置概念，可以产生多种空间配置，而人文配置就是其中一种。其产生与装饰行为的发展、产品概念的盛行密不可分。其目的是更好地细分空间的服务内容，提高空间完成度从而满足使用者的更多需求，表达更细致的对人的关怀。在论述结构上，文章的第二章通过使用人文配置概念来分析现今空间设计中的优秀案例，可以认识到此概念在现实情况中的应用表现和建筑与空间如何做到专业一体化设计的崭新思路。并且在第三章以本文作者参与的若干实践，对人文配置概念的可操作性做初步的尝试，以检验此概念的可操作性程度。

老师点评： 题目概念不明晰，应再细化锁定。论证建议从空间设计的物质范畴与精神范畴入手，深入研究。

论临时性展览建筑的再利用 | 作者:刘希蓝

论文摘要：我认为中国现在各个地方都大兴土木，兴建各种永久性展览建筑，这是对处在发展中的中国的土地以及各方面资源的一种浪费，应该用临时性展览建筑代替。临时性展览建筑因为它的临时性，可拆卸，可组装，可移动的特性，对于国家，地区，个人的文化，经济等方面的交流和进步提供了一个平台，促进了全球化的进程和信息时代成果的运用。又因为环保意识的进一步加强，临时性展览建筑发展趋势逐渐转变为可循环使用。其发展理念已经从单纯追求科技发展和经济进步的观念转变为可持续发展的理念。那么怎么可循环使用，如何再利用，如何实现可持续发展成了目前很迫切的需求。

老师点评：建议从挖掘案例资料入手，要注意论点的可操作性论证，用案例代表主观的论述。

城市休憩空间的存在与发展 | 作者:陈宁

论文摘要：我们居住的城市是一个人口集中、空间拥挤的地方。城市居民不仅承受着空间竞争的压力，还要承受着来自生活、学习、就业等各方面的压力，因而，他们渴求良好的人居环境和能释放心理压力、体验自我的丰富的游憩活动空间。游憩成为城市生产力再创造的有力工具。可见，城市的发展需要游憩空间的存在。然而，城市发展带来的经济增长、人口增加和用地规模扩大等变化，又会在某种程度上从某种方式影响城市游憩的变化，尤其是影响城市游憩的空间结构，进而影响到城市的游憩活动。城市发展与城市游憩空间之间肯定存在某种联系，而这联系就隐藏在纷繁复杂的城市表象下。这种联系的发现，无论是对城市的发展还是对城市游憩的合理规划，以至于和社会、政治、经济、城市本身的发展有重要的意义。本文将通过三个部分的分析研究，以广州天河体育中心商业区为实证推导出一种当前城市较为理想的商业游憩空间结构模式。

老师点评：注意对"休憩空间"的不同模式做类型研究。

从情感的角度谈城市临时建筑 | 作者：魏桦

论文摘要：临时建筑大量存在于各级城市中，同样必须符合城市环境空间的要求以及人们的心理需求，其建筑形式也必须使人们在城市中的心理产生积极的影响。因此临时建筑在服务于城市空间功能的同时，也必须尽可能填补城市生活中人们心理与情感的空隙。

商业沿街外部空间界面的研究 | 作者:何休

论文摘要：建筑的外立面就是城市街道的界面。因此，大多数建筑师认为，建筑立面的形式特征直接影响街道的视觉形象。在实际工作中，他们往往采用沿街立面规划的方式来控制街道的视觉效果。然而，城市街道的面貌根本就不是像图纸所描述的那样单纯。现实是一个活生生的世界，在这样一个充满商业竞争的时代，任何东西都在努力地表达自己，试图通过刺激人们的眼球来引起消费者的注意。对比之下，现实中的沿街建筑立面已经和理想中的状态相差甚远。五颜六色的广告牌、车牌、树木、行人等这些形象散在画面的各个角落，面对如此丰富的景象，我们很难断定究竟是什么东西在主导着沿街立面的视觉形象。为了清晰的看到这些视觉主导因素，必须把界面的功能载体，界面的商业传媒载体和界面为了承担街道生活赋予的各种功能不断变化而变得非定型性的过程进行一定的研究，形成一套较系统的研究方法。

老师点评：首先题目概念不准，需要再推敲。还有就是要先明确你的研究目标到底是什么？

临建组 > 访谈

设计营进行到现在,你对它的感受是怎样的?

黄江霆:气氛很好,工作热情高涨,我觉得充满了挑战,很有意思。

林远合:很有趣,和想象中差不多。有一个更明确的计划和定位,走得会更顺畅。

江仲义:我期待的设计营是一个互动的,充满活力和高效率的团体,多一些交流沟通。我对现在设计营的期待是少一些形式,多做些实事!

林略西:互相配合,气氛好。

潘　琳:挺好的!

刘希蓝:感觉有个窝了,每天有地方去。

陈　宁:总的感觉还是很充实和兴奋的,虽然有时候累得有一点点的麻木。

魏　桦:感觉十分不错,尤其是方便、稳定的网络设备和环境舒适的工作场所。

在这样的工作形式中,减少了任务的压力,增加了动力和热情。希望有更完善的周边设备。

安　娃:现在我除了睡觉的时间,其他时间都待在设计营里,它是我们工作的地方,是我们休息的地方,是我们交流的地方。

你怎么评价设计营这种方式和以前传统的毕业设计方式?你觉得理想的毕业设计方式该是怎么样的?

黄江霆:设计营的模式挺好的,是设计工作方式的还原。设计本来就是集体作业,是与社会广泛结合的工作。

林远合:设计营的方式更像是一个由学校迈向社会的预演;更理想的毕业设计应该是一个能让毕业生理清其以后的人生计划的课程。

江仲义:能够在毕业设计结合实际项目来做,这是非常难得的,这样能把设计与市场联系起来,商业设计的难点在于把握学术与商业之间的平衡。我觉得这种方式是个很好的开端。

林略西:是预先进入社会的一种方式,可以提前熟悉。

潘　琳:现在这种毕业形式是充满挑战的形式,因为和以往不同,做不做得好都没有损害别人的利益,现在如果失败了,对投资方是有损的,所以它是培养强者的毕业方式。

刘希蓝:每种方式都有好处和坏处,存在必有理由。每个人的学习方式都不一样,所以这种问题没有答案。

陈　宁:我觉得是一种新的尝试,相对以前的方式我觉得同学更会有激情一些,更主要的是能够有一个相对明确的目标去做事,而且在过程中我们能够接触到很多新鲜有意义的事务。

魏 桦：结合实际项目来做的确是比以往的更有趣味，但是更希望能把方案作成实物。就像一部再好的剧本没有拍出来是不能有更深的体会的。我希望以后这种结合实际项目的毕业设计方式，能由学生自己主导去谈、去做、去实现，因为这是现代设计师应该具有的能力。

安 娃：这是新的尝试，艰难和收获都有。时间，效率是我们的主要问题。

你怎么对待这个时期的转变？这是你在寻找自我的方式么？还是在逐渐寻找梦想与现实的平衡？

黄江霆：转变是一种新的尝试，但依然保持创作的激情。面对现实其实并不是什么，而梦想与现实并不矛盾，为什么要把梦想与现实对立起来？现实生活不断在变化，梦想则是生活的一大动力。设计直面现实，梦想赋予设计更多创造力。我同在现实和梦想之中。

林远合：按部就班，这和梦想扯不上，这最多也只能说是对自己所学知识的一次考核。

江仲义：不需要太大变化，只需调整一下思维。本人希望在自己的理想和团队利益之间取得很好的平衡。

林略西：不变是不可能的，变化才是永恒的。

潘 琳：我以挑战的态度对待转变。这是我自己的选择。

刘希蓝：不知道，但学习是为了自我的梦想的实现。

陈 宁：很认真的对待。

魏 桦：没有觉得有太大的转变，种种新的情况应该时常最先出现在设计师的周围。关于梦想和现实，我觉得不需要去刻意平衡，人生的美妙就是在于不断的追求梦想，而有实力的人就是在不断的实现梦想的同时不断的创造梦想，体会在梦想转换为现实那一瞬间带来无限快感。

安 娃：我觉得人要有一个健康的心态，要为人谦虚，细密但豁达，这样才能够应变任何时期的任何变化。梦想与现实的平衡是人一生都在不断寻找的，但我只是希望一步一步不断靠近这个平衡点。

到目前为止，你对建筑的理解是什么呢？怎么在美学和结构中寻找平衡？

黄江霆：建筑不仅仅是解决问题的机器，是要用可量度的去创造不可量度的。换句话说，结构是可量度的，美是不可量度的，结构若能建构出"意味"，与人的精神产生对话，那么便成为不可量度的了。

林远合：对建筑不甚了解，不过生活了20多年，知道建筑是为生活服务的。好的结构本身就很美。

江仲义：建筑是人类和社会发展的产物，建筑适应社会经济的发展，应该在文化艺术和商业之间取得平衡。我认为好的、合理的结构一定是美的。

林略西：设计建筑是对生活的一种经历的设计，多感受。

潘　琳：对建筑的理解就是在合适的地方合适的条件用合适的方式做合适的设计，并且让其埋下比合适更好一点的种子。

刘希蓝：建筑？如果有人说得清的话就采用它的定论吧！美学与结构在各种形式风格中没有说需要一种平衡啊。

陈　宁：我觉得建筑是对生活的一种理解，呵呵……在生活中寻找和发生的。我觉得美有好多种，而我个人相对赞成有一种表里如一的美；比如建筑，一种美是给你一种情感的外在美，另一种则是在与她"发生关系"时让你感受到的一种内在美。

魏　桦：建筑是人创造的，所以建筑一定要在功能上满足人的需求，而且要在情感和心理上满足人们的需求。人性化的建筑带出人性化的美学，再予合理的结构。美学和结构一定要围绕着人的需要。

安　娃：建筑不是永久的纪念碑，而是由片断组成的，应该使建筑成为迅速转变的环境中的一份子。建筑作品是一瞬间的现象，建筑的形式应该是未完成的，无中心的，与自然和城市空间是同步的。

工作累了时你会怎样去放松自己？

黄江霆：散步。

林远合：睡觉。

江仲义：放下工作上的事，换一种思维和行为。

林略西：听歌。

潘　琳：抽烟。

刘希蓝：想到什么就玩什么。

陈　宁：几乎没什么方式，我一般都是在凌晨玩一下游戏，但大部分都是在凌晨两点以后；很希望集体能给我们提供一些放松自己的方式和支持。

魏　桦：在六楼的平台眺望。

安　娃：洗澡，去逛街。

何　休：看电影，去逛街。

你觉得现在有什么困难？你都怎样面对？

黄江霆：现最大的困难是成员之间的配合不够默契，唯一的办法是持续不断的沟通。

林远合：进学校的公车少，路程长，每天的时间都浪费在轮子上，忍一忍。

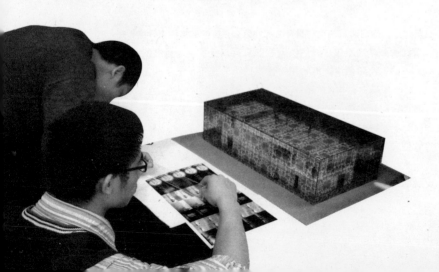

江仲义：设计上面没有什么大的困难，在设计制作和资金方面不足，希望设计营能够在财务方面有所帮助。

林略西：相互配合，合作解决问题。

潘　琳：太多了，尽力而为。

刘希蓝：对于社会的认识太少，但目前能做的就是毕业设计和论文。

陈　宁：组员的清高，实在是无奈啊！每个人其实都有擅长的一面；而我们的集体正是一个大集合，他需要的不单单是你会做方案，我觉得每个人如果拿出自己的优点，都谦虚一些，那集体的前途更是无可阻挡的。

魏　㭎：设计分工上还不够明确，所以进展没有达到全速的状态。办法是多开短会，成员之间互相了解任务完成的情况和新的工作安排。

安　娃：有困难，先停住想一下问题在哪，然后继续迎困难而上。

何　休：迎困难而上。

对于这个几乎是全新的生活方式习不习惯？

黄江霆：没问题。生活需要不断尝试。

林远合：很正常，只是上班的地方在学校。

江仲义：对本人来说和上班没有什么两样，非常适应，但在人员结构配置方面与公司不同，效率不高。

林略西：习惯。

潘　琳：本来就是这样生活着……

刘希蓝：只能说是校园里的全新生活方式吧？我习惯。

陈　宁：还算习惯的……就是很累，但总感觉没效率。希望杨老大能帮我们解决些生活基础问题，自己的笔都被偷！！！

魏　㭎：比较习惯，虽然是公司的形式，但却是自由的学习空间，比起传统的学习方式或上班方式都有所进步。

安　娃：也不算什么全新的生活方式。也许进入真正的公司之后就是这样的了。但当然我们设计营和公司还是有所区别的。

何　休：也不算什么全新的生活方式。也许进入真正的公司之后就是这样的了。但当然我们设计营和公司还是有所区别的。

对自己组下一步的工作展望是什么？

黄江霆：希望每个人能更积极深入的思考，保持热情。

林远合：把设计做完，最好把工程也接下来。

江仲义：协调好团队关系，提高团队效率，把设计做深做广。

林略西：保持热情。

潘　琳：把实物建出来。

刘希蓝：继续，继续，再继续，得到甲方某种层面上的认可。

陈　宁：没敢想太多，没有什么想法，现实都是在每时每刻变化的，只是做好眼前就好了……

魏　㭎：加强个人的分工，细化设计的每个部位，保持团结的组员关系。

安　娃：抓紧工作时间，要紧密合作，4月1日前作出完成度较高的设计报告。

MAR.20

深化设计阶段 · 临建组

黄江霆　江仲仪　魏犇　林略西　林远合　安娃　何休　刘希蓝　潘琳　陈宁

-APR. 20

临建组 > A组方案模型

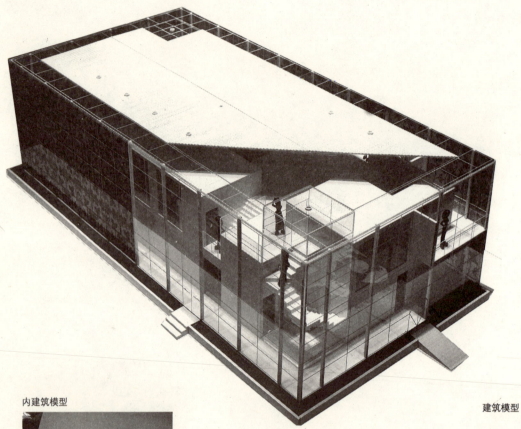

内建筑模型

建筑模型

建筑外部整体效果——东北角透视

用玻璃铜漆技术将图案印刷在玻璃上,选取的图案是新艺术时期古典纹样,做法又像中式古典花窗。传达建筑信息的同时遮挡了阳光及视线。

建筑西立面局部

建筑东南角

建筑东南角

临建组 > **A组方案效果图**

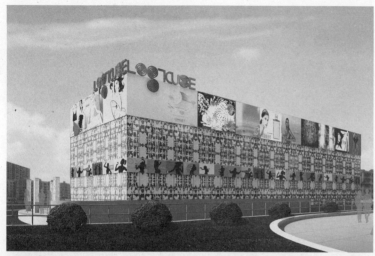

首轮方案日景图

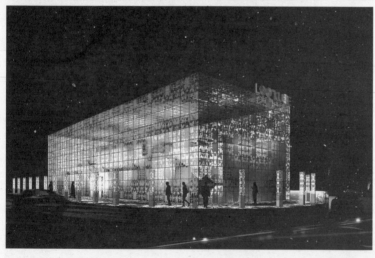

首轮方案夜景图

外墙设计成玻璃幕墙结构，将图案印刷在整个外墙玻璃上，图案作为酒吧的符号象征，减少建筑耗能的同时保证了相对的私密性，夜间通过电脑对LED灯光的控制，使建筑纯粹成为光与色的舞台，建筑的形式在这里完全消解。

临建组 > A组方案平面图

一楼大厅为一个区域，通过地面高低错落形成丰富的空间区域，向心的平面布局使广场很聚人气。二层为包房部分，与大厅分开，但视觉上通透，保证私密。环形通道主要功能为防火通道和顾客休息的空间。

总平面图

一层平面

顶层平面

二层平面

二层阁楼平面

室内场景效果图——空间模式 <24小时多种商业场所组合

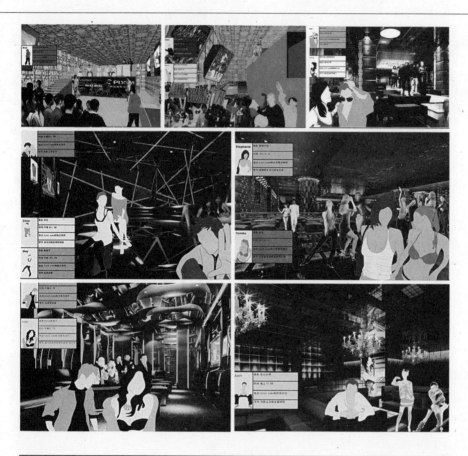

日<商业活动<展览		日<看球		夜<表演	
	夜<独立包间		夜<闹吧		
	夜<清吧		夜<闹吧		

提出项目竞标策略

从酒吧实际经营来设定空间概念:
24小时运营方式引发场所多样化、多层次内部空间的需求;
品牌化经营需要创立个性化建筑和空间;
在功能合理的基础上引入情感性装饰元素,谋求建筑与空间的个性化和一定层面上实现人性化。

一层大厅空间透视图　　室内透视图

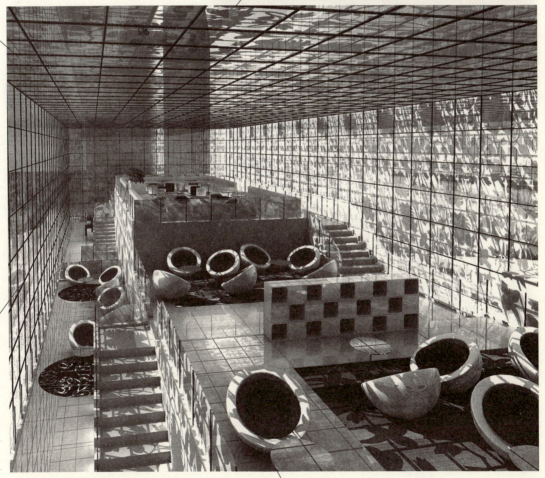

二层效果图

临建组 > B组方案草图

　　这个组的同学推翻了自己前面的概念设计，重新进行了概念构思。该方案脱胎于"蓝色妖姬"，并且这个阶段主要进行平面布局设计。

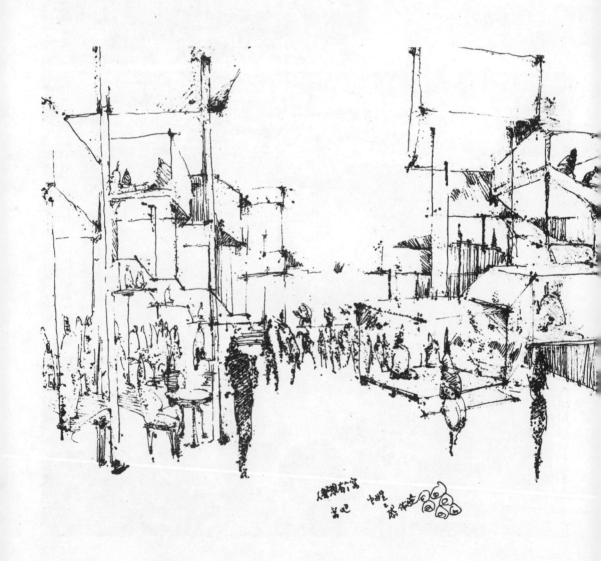

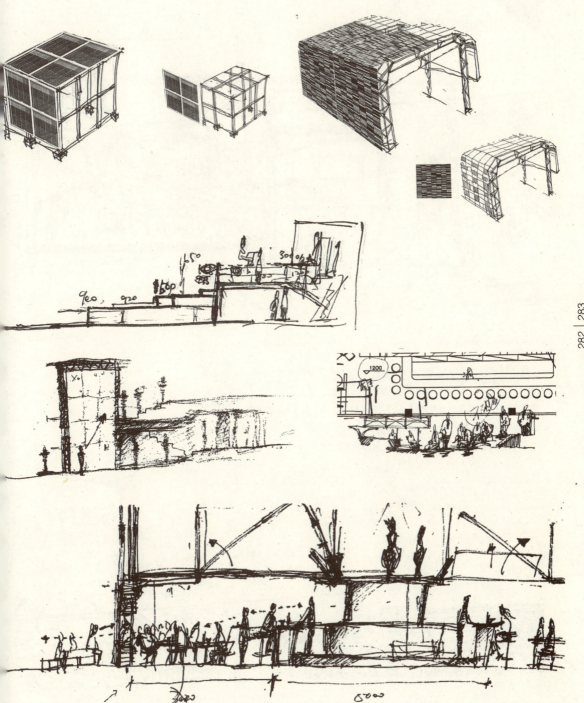

临建组 > B组方案设计构思

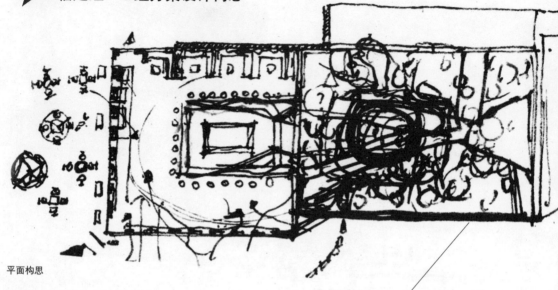

平面构思

"蓝色妖姬"方案主要是用时间的变化在空间中导演一个故事，一个顾客们的故事。

其卖点在于，随着时间的变化顾客的活动内容在变，使用空间设计手法引导和配合使用者的这些行为，从而令甲方的盈利更丰厚。

对于建筑的思考主要在于界面的信息传达与装置的力量。

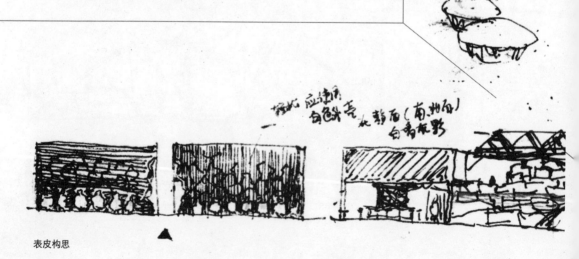

表皮构思

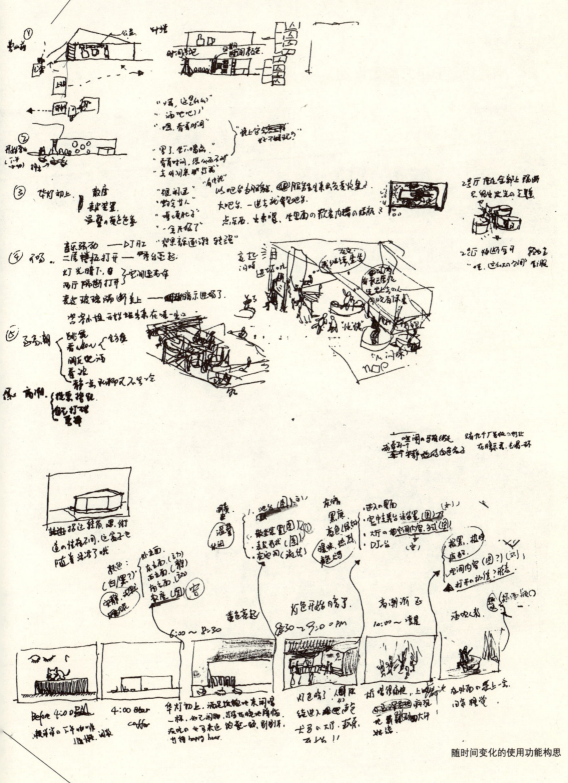

随时间变化的使用功能构思

临建组 > B组方案效果图

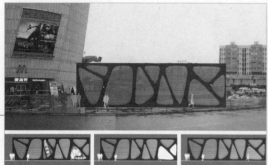
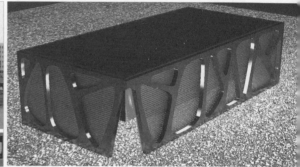
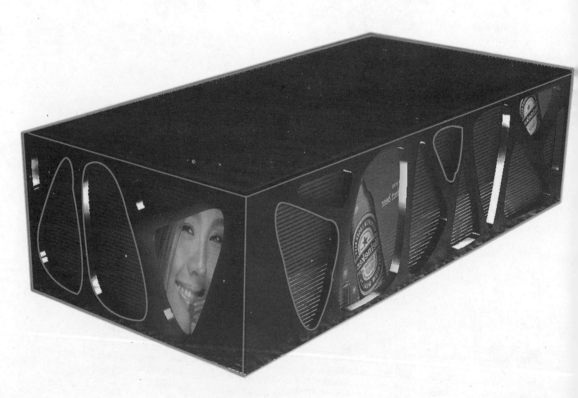

外观效果

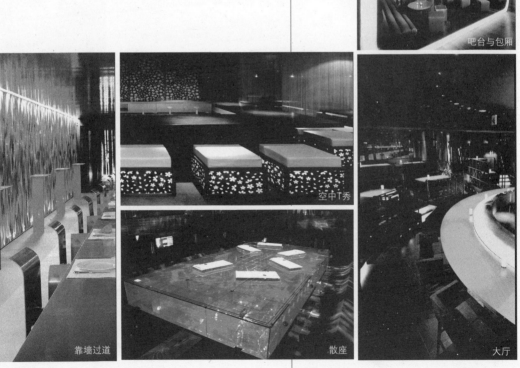

大厅

吧台与包厢

靠墙过道　　空中T秀　　散座　　大厅

临建组 > B组方案设计过程

第二阶段总介绍

 此阶段分段是从第一阶段见甲方汇报完报告开始，到第二次见甲方进行方案投标为止。

 阶段工作：酒吧方案的概念设计

 阶段目的：以方案进行A、B组投标

 阶段成果：酒吧概念方案

组里工作情况

 1. 开始组内讨论时总体提出了三个方案讨论，然后确定潘琳的时间概念方案"蓝色妖姬"，由五个人一起进行工作。

 2. 老师以该方案过于概念为由建议分开两个方案同时进行，以两个方案一起在投标时出现，然后以潘琳、陈宁、何休三人为一组继续进行时间概念方案"蓝色妖姬"修改深化，安娃、刘希蓝另进行一个方案设计（具体该方案情况请向其二位了解）。

 3. 投标演示时，B组男生组潘琳、陈宁、何休向甲方演示了由原来时间概念方案中修改深化出来的方案"空中T秀场"。女生组安娃、刘希蓝没有提出其方案。

竞标结果：继续完善男生组方案，该方案由整个组一起工作。

老师点评：这个阶段我们组在讨论时出现一些分歧，大家的意见不太一样，主要是设计的出发点不一样，所以老师建议五人分开来做。在之前成果的基础上，继续自己的设想。潘琳、何休、陈宁为一组；安娃、刘希蓝为二组（希望朝适应性、灵活变换、循环利用方面出发）。

现阶段，我们的主要任务

 1. 重新整理思路，空间布局中抓住一两个亮点就好。

 2. 尽快定下平面。

 3. 重点放在临时性建造的具体问题解决上。

一层平面图

二层平面图

临建组 > B组方案设计思考

"空中T秀场"设计思考

在"蓝色妖姬"方案的基础上,发现问题为:

1. 忽略了时间对于一个夜场的重要性,蓝方案在时间概念上用的部分多了一点,更适合于咖啡厅类型。
2. 以"蓝色妖姬方案中的空中T台亮点"为主,配合时间概念进行设计。
3. "空中T秀场"这个方案的概念在于夜场的空中T台,配合上时间概念,这个建筑形态中反映出了"井"这个字的概念。
 外立面继续贯彻蓝概念的信息传达与屏蔽的原则。

空中T秀场

室内空间设计上主要突出两种气氛:喧闹的舞池(左)和较安静的空间(右)。

华灯初上,越来越多的人聚集在这里,酒吧渐渐地沸腾起来。

考虑场地的因素,我们给酒吧的定位是闹的show吧,于是有了T形show台的概念设想。

互动的墙体设计,将墙体做一些符合人体工学的镂空,使得路过的行人可以休息,交谈。夜晚,来酒吧的人也可以通过这面墙穿梭于室内外。

临建组 > 心情日记

安娃
2007年4月4日

今天第二次见了甲方,第二次给甲方看方案。从甲方的反应来说比上次好很多。从第一次见甲方之后我们临时建筑两组继续做方案深化的同时,也在做减法和整理工作。

1. 方案的讲述

目的:把方案向甲方说清楚、说明了、说出重点,有针对性又要为甲方考虑周全,得到甲方的认同,然后中标。

讲述方案是有技巧的,看甲方的脸色,适时而变,在满足甲方要求的同时又有技巧地让甲方接受设计师提出的新的意见很重要。甲方通常会以习以为常的设计理念左右着设计师,甲方认定的好不一定就是最好的,所以要求设计师要有技巧地面对甲方,达成双方的共识。这也许就是做实际项目的其中一个价值。

2. 少则多原则

设计是一个复杂的过程,但我们要学会把复杂的问题简单化。一个设计方案的核心问题在哪,抓住一个核心点展开、深化、细化、这样才能把方案做实。

2007年4月12日

最近的方案进展不快。效率总是提不起来,原因有几方面:

一方面我们比较多地套在之前的框框里面,不能脱离出来,抽出身来。重新整理思路,重新树立系统。一个平面都弄了几天还不是很好。

另一方面是我们缺少实践经验,缺少做设计的思考程序,在做到具体的尺寸、位置、细节时总是拿不定主意。有小的想法,但不懂得衡量这些想法的实际操作性,不会取舍,抓不到重点。

设计到底是什么呢?好的设计又是怎样衡量的呢?

2007年4月20日

这几天我们大家都在赶论文,原定4月23日的论文答辩,现在改到26日。

关于论文:

论文在我个人看来,只要好好写完,有自己的观点就好了。现阶段,我们作为学生只能说站在前人的肩膀上,提出些自己的见解,但很难说有什么自己独创的东西。

关于答辩:

答辩上,由于时间的限制,一定要抓住重点来说,关键词很重要,说清楚自己的逻辑,说明自己的论点,这样就好了。不知道答辩时,老师会不会刻意为难呢,会不会钻我们的牛角尖呢?但愿我和同学们都能顺利完成答辩,顺利过关。

潘琳
2007年4月5日

哪来这么多心情,没见过忙到没觉睡的人还有心情的,感想倒是有些。

方案做到今天，虽然没中，但是精彩的东西开始出来了，今晚开始因为逼着要解决条件限定，出色的idea一个接一个地往外蹦了，一直抓不到的concept也出来了，呵呵。

但是，与以往抓了点然后伸展到方案的程序不同了，方案做了出来才突然觉悟："啊，是这么回事啊，我的概念！"应该是近来心绪较乱，影响了脑子的逻辑。先是被"临时性建筑"几个字困着，后来发觉，不论临时性的是与否，一个夜场首先要是个好的夜场才是原则。但是围绕着夜场又与那两个"头"陷入了无休止的明里暗里的争执，弯路绕弯一圈又一圈，真是"这里的山路十八弯了"。

现在思路非常清晰了，这个成果会有哪些，细到什么程度都有预想了，那两个"头"终于还是继续那些去了，剩下我们三个，反而有效率上来了的感觉。唉，悲哀，十分悲哀。

行吧，现在开始工作量会大，但不会太需要熬夜了，三人行，干活。

2007年4月16日

交论文的日子近了，这周全部写论文！

答辩——完营的日子也差不多了，真快，还记得当初在seven eleven计划这件事的时候总感觉美好的日子长着呢，转眼还没发生什么事就快完了，有点感触啊。

林远合

2007年4月2日

方案进展顺利，但第一次的方案只是勉强获得甲方的认可，所以给甲方的第二次汇报作了更充分的准备。时间很紧迫，更多的时间用在了方案资料的准备、推敲和制作上，满脑都是有关于方案的种种。最后，经过重新定位和整理，第二次的方案改良后得到了业主和老师们的肯定，大家也暂时松了一口气。细细地回想这几天，还是蛮充实的，只是由于要配合甲方时间的缘故，时间绷得比较紧，个人的休息时间也就相应的减少了很多。精神算佳，但总有一种见床就倒的冲动。

魏 桦

2007年4月19日

最近，电脑病毒猖獗，除了熊猫烧香、什么老鼠外，尤其QQ，陆续给我的好友发去点歌问候。每天开机都会收到各种留言：

"谢谢你的点歌！"

"呵呵！什么时候学会浪漫了！"

"发病毒！！"

"你的电脑中毒了，赶快杀毒！"

……

我反复杀，不管用；更新杀毒软件，不管用；下载新的杀毒软件，仍不管用……

唉！我无能为力了，只好回复各位好友：

病毒杀不尽，开机它又生，

众里杀它千百毒，暮然回首病毒仍在灯火阑珊处。

此外还要提醒各位同志们必须把自己的重要资料保存好，要不这1个来月的工作就白费了！！！

林略西
2007年4月19日

最近摄影的机会多了，因为要收集工作用的一些素材，例如展览的资料等等。

通过相机的镜头，捉到那一幅幅优美的景致，将其变成了永恒，不仅留给了自己，也分享给予了他人。更重要的，还留住了拍摄时那份美丽的心境。

记不清是哪位大师说过的一句话：生活中并不缺少美，而是缺少发现美的眼睛。

例如在我们生活的自然界，可以说，美无处不在——大海汹涌澎湃的豪放美、山间涓涓小溪的阴柔美、高山大川的壮观美、春雨清风的细腻美。

又如在我们日常生活中，一个深情的眼神、一句暖暖的话语、毫无做作的一个表情、不经意间的一件小事，回想起来总叫人回味无穷，莞尔一笑。

当然要关注日常小事显得非常重要了，就好像昨天拍了一个电影广告的展览形式，非常可爱，期望对下面的排版会有帮助。

黄江霆
2007年4月2日

与投资人进行第一轮会谈时才发现，要把自己的想法表达清楚，除了图片和图表要简明扼要外，找到双方的共同语境是很重要的。当然，此前从未与投资人有过沟通，这同样造成我们无法迅速与甲方建立一致的交流平台。在首轮方案演示结束后发现，投资人似乎很难体会到我们设置的空间情景，即便有很出色的效果图和简明生动的模型场景模拟现实场景。此外，他们对于我们提出的一系列经营策略和品牌推广计划似乎不大感冒。我虽说是有点心灰意冷，但更担心这些会画蛇添足。幸好当时杨岩老师的一番精彩点评，用平实生动的语言，把方案的概念很好地传达给了投资人，这才拨开云雾，始见天日，投资人终于领会到这方案的妙笔之处。讲到投入的地方，杨老师甚至即兴挥笔，描述方案进一步延续的可能。

可见，现场的应变和灵活的交流技巧可为方案锦上添花啊。这些都是我们要继续向老师学习的。

2007年4月6日

妥协，很有意思！妥协，很有必要！妥协不意味着丧失原则和主见——小组联合制作的空间方案计划。几经周折，还是"打回原形"——与我独立分析拟定的空间计划完全一致了，这是学生，老师和投资人三方确认的计划。小组联合工作期间，我的空间提案一开始被其他成员否决，可我始自终都认为在多种空间计划中，我拟定的是最符合项目要求的，若我为坚持己见而与成员争来吵去的，一来浪费本来就很紧张的工作时间，二来成员间闹了情绪工作就很难开展了。最后我选择暂时的妥协。随着工作的深入，包括与业主的几次磨合碰撞后，空间的布局渐渐朝我拟定的方案发展，最后几乎与我做的分析图表一致了。

好事，是要多磨的。

2007年4月10日

项目开展得相对比较顺利，这多亏了老师的及时辅导。当然了，组员的默契配合是最重要的，而且大家都不吝惜自己的私人时间，不计得失地充分调动起自身的有利条件，有钱出钱，有力出力，实在给工作带来了不少方便，特别是在多方条件都不充分的时候，相互协作顶住了不少工作压力和风雨。希望这种状态能持续，以便创造更好的工作成绩。其他也不奢望什么了。

江仲义
2007年4月12日

毕业设计旧吧的项目基本方案都已经敲定下来，整个项目进入深入设计的阶段。由于成果提交时间的压缩，工作的压力更加增大，同时论文的写作也要开始了，真希望有三头六臂！

没有办法，只能硬着头皮上了。熬过这个月就比较轻松了，自我安慰一下吧，留住一个好的心情！

可休
2007年4月9日

这几天一直在修改论文和临时建筑组的平面图。遇到几个问题需要解决，第一是论文的问题，我的方向是对住区空间界面研究方法提出置疑，然后要自己提出一套可行性的分析和研究方法。研究中是存在很多不确定性的因素。首先很多东西是需要验证的，不是通过前人的经验，而是自己实验去论证，这样很多人就会对论据的可靠性怀疑，不过这个不是最重要的，重要的是结果的多样性让我不知道该怎么样去取舍。第二个问题是我在布置新的平面图时需要继续补充的施工图方面的学习，也许这是我们大家有所缺欠的，其实很想画好一个很完美、很有图感的施工图，继续努力吧！

东宁
2007年4月9日

熬夜、熬夜、不停地熬夜，可能老师都会笑我们的。是否工作方式有问题，或者效率慢？其实我觉得是有一定的这方面的原因，但我觉得大部分原因还是在于我们经验少之又少。每次好像有好多的选择放在你的眼前，每一个都充满了成功的希望，但当我们自己去一点一点的摸索的时候，才发现走了弯路，隔壁就是最近的路线。这时候其实也不是没有好处，好的是我们得到了实实在在的失败的经历，我们会记得下次不再这样走了。这时候我们就会浪费很多在过程里面的时间，可以说值得，也可以说很可笑。总之这几天的方案还好，一直进展顺利。不过最近总感觉有一点点的身体的不适应，可能是连续的熬夜加上营养跟不上的原因，头总是在关键时刻有一点点的痛楚。偏偏在这时候也会听到很多同学说熬夜会怎样，在电脑前会怎样，更是让人心里惶惶的。但又能怎样呢，能看到自己的一点点成果出来，这些都已经不再算什么了，还是再努力一点，把方案搞定……

刘希蓝
2007年4月30日

早两天论文答辩，我是下午第四个，上午写了讲稿，写到一半，有种无法进行的感觉。下午拿着修改的文件，在答辩前两个小时添加过的，有点紧张，我尽量深呼吸，前晚和朋友聊天说到四年就这样答辩完，有种完结的感觉。

反正觉得自己一直处于兴奋状态，一整天。最后看老大好像心情不错，也为自己班的同学松了口气。

晚上，无意间发现自己被加进了初中114班的群，很多人名都熟悉，但是对于具体的形象，脑袋里面却没有了资讯。嗯，有点惊讶自己的风平浪静，我应该对初中很有感情的啊。不过我仍然知道自己还是很开心的，很感谢断了线的回忆又重新连上。

也许是人们有太多事情影响了吧，我觉得都怎么会很浮躁呢？也许是人与人之间或者人与事情之间点到为止就算吧，也许我以后也会随波逐流。嗯，不过我还是我。

杨岩老师日记手稿扫描 >

2007年3月26日 2007年3月27日 2007年3月28日

2007年3月26日

规划组：水母状的道路设计需查找规划依据。

乐家组：尝试以长城脚下的公社等项目的创意观念作为基础，思考突破传统卫浴空间的可能性，找出新卫浴空间的使用模式和空间语汇。

2007年3月28日
　　让乐家项目的郭洁欣组以类型各做7~8个项目，分析改良学校、医院、酒店、户型等卫浴洁具，提出开发方向。陈静同学的方向有问题，至今没有效率；潘琳，安娃的概念没有细部，也没有整体，方向有点乱，太主观，考虑问题的依据不足。

2007年3月29日
　　交代各人每2~3天完成工作日记，草图上交。地产组注意酒店部分的平面建筑规范，由谢老师监督检查。

2007年3月31日
　　对同学设计要求：1.需明确设计价值观，通过设计强调可持续发展等观念。2.实施的可行性。技术指标与经济指标。要考虑有回报、有效益、有生产前景。3.图示的标准性和排版问题。4.调查资料搜集应有一定深度……

2007年4月2日

去四川的机上
尽快把体验游
争议每刻的流程
表打印出来，每人
一份。把每人的操
作步骤描述
打印出来图、模型
贴的白色板上
调查表格分发布
和给客户看

作为老师你又能
做怎样操作分布？
心中有数吗
质量上你可接受标准
满意吗？常性分进
来吗？就局部
导读一场戏一样
导读一堂课
问卷写一记事文
"毕业设计课始末"
"07营"
每个同学写一篇剧本，"07营"
把很多努力的事情间

2007年4月3日

净化..一楷模。12类
教室造一个重要环节
一部飞机，每人都有
一个坐法，每人都有一
个心情。3位比情
比采每一都坐在一起
做同一件事，完成同
一的，再完成个体的
分散的 再完成同一
的，心地每世为你们
同一的大家做,
个体的 分散做
送图大家做.
若没有建游尤其是
事. 分散活动你们同
老师的导读角色 走
要有,剧情剧本
镜头又对话.
第一回合打为团体
分，个个有分.

2007.4.1日从四川
回广州，消费600元爬山
门票100元
2班P怎 35864717

今晚我们二班王开会.
7:30 A楼403 2班王

2007年4月4日

临时建孤化
问题出来了
谁撞中标
中标的谁做
找老师做谁
我中谁

做研究就没什么吗?
避开吗迎避开问题
吗?
假如你是投标官
哪能够中标吗？
竞争吗? 怎好事
谁中了
回锡兰：内部怎样
中标总他目标
学术怎样
传统化者
先有类性 后有个性
委托上荷期还快

2007年4月2~6日

 2日：去四川绵阳汇报方案。在飞机上想到的：设计营就像一次设计体验游，体验游就是要有流程。每周、每日、每时的行程安排都要具体落实并打印出来。建立目的地的档案（样板作业）；做调查表给自己和给客户；任课老师一定要对课程标准有控制有把握，做到心中有数。怎样分类？质量如何评判？能否像导演一样导演一堂课呢？甚至可以将毕业设计课的始末拍一部片就叫"毕业设计的故事"。每个同学写一个剧本就叫《07营》。设计也好，设计教学也好都应把复杂的事情简单化。办法之一就梳理、归类，这是教学很重要的一个环节。比如现在，飞机上的乘客，每人都抱着各自目的而登机出行，飞机就是实现每个人目的的共同载体。事情需要整体进行的时候，就只能以先行考虑共同的目的为第一要素，其次才是个性的问题。以地产组为例，像基础调查、地形地貌分析、数据统计人群市场等，可以统一完成，小组资源共享。大家合做一张总图，像长途旅游，既有集体行程，也有自由活动时间。作为导游的老师，要心中有数，按行程表执行。老师又像导演，之前要写好剧本、设计镜头转接和人物对话等，设想故事线……

 4日：临时建筑组：问题来了，怎样保证中标？按老师的意见做就能中标吗？中了之后的方案谁负责？这些也会影响同学的心情和工作效率。

 5日：明天要细化分配原则，签定游戏规则。真是问题——预留多了，同学积极性不高；预留少了，万一超支怎办？谁来填这缺？要知道这是"项目型公司"，结束后是不能留尾巴的。

 6日：乐家、三雄组要求他们对照合同要求做功课，《羊城晚报》要求今天要发第一批成果的图。

2007年4月9日

材料整理
书的排版
4 week 15
每天的变多
每周同事报进？但

MON

8 赵老师：定义
9 整时多我这段
 同思维的过程
 和顺序吧。围绕
12 平衡档案的
 排版
1 原子性涂调设
 和杂子。
3 改的话承启
 要与居有点和
 离得到开点。
 王君 2人5 12580
6 关报关得

7 小聚大作
8 始始家5法律
 利用平台做艺术...
 两不过做的等间
 去家静开陈放

2007年4月10日

如决不尾不行做
是小本的房子会部
走周郭，燕家古
壹新別间，与非
家怎习此做法不一
样.07营是新的话
在每但也之做良
事规如做法，从
周郭开始，先断
久做法

TUE

10
11

1
2
3
4
5
6
7
8

2007年4月9~10日

9日：《营地》杂志的排版要赶快理顺了，每天收资料，小记者要每人跟几组？

10日：赵老师到场给同学讲图。强调思维的逻辑性、合理性和对问题的梳理能力。要求通过平面排版的原理，梳理设计逻辑关系。要善于小题大做。原始素材不能照搬上画面，应作处理，剪辑一下，局部一些。真实与虚拟之间应与一般常规化的公司做法不一样，"07营"是新的运作思路，每组也应有反常规的做法……

2007年4月16日

4 week 16

16

2007年4月17日

07营
四川分营19号交
行机票.
① 该及18号下午
全部会审,通不
过的发警告去.
② 07营章程签
合同签名
③ 考勤公布.
④ 光荣榜
⑤ 警告去.
⑥ 卫生值勤加以下
⑦ 把客人除投资料
发给各长姐
⑧ 只搞营徽
⑨ 地手组 给熊
个人协行
⑩ 学营小组.
郑泽老师的事办
事物问是上班好
问.
张佑杨佳

2007年4月18日

以营合同
签名,及问定隆
的
郑泽老师
及隆去!
18

郑泽老师
07营4组
沈郊
王中知
杨一丁
老朴记
赵伟
孔克勇
蔡组
谢时明 刘
沈砾 志
李玉霖 勇
王中石

2007年4月13～18日

13日：去乐家旗舰店汇报方案，同学做方案很累。

15日：三雄组同学有些情绪，电话联络他们是否解决一下。

17日：

1. "07营"四川方案19号要交，先订机票。
2. 论文18号下午要全部会审，还不能过的就要发警告书了。
3. "07营"新修改的章程要大家签名为准。
4. 考勤情况要公布。
5. 光荣榜要公布。
6. 警告书要公布。
7. 卫生值勤工作要加强。
8. 把各个阶段资料发往公共邮箱。
9. 财务管理要检查。
10. 地产组意见：给多点个人时间；乐家组希望老师的指导时间也算是上班时间。

2007年4月24～5月31日

24日：检查论文范本，摘要、结论、目录、文章内容有无错别字和语句不通等错误。毕业设计方面要求重新对照示范作业检查自己的设计深度、规范和标准。考虑展场布置，安排活动组织、流程。论文的批改稿应统一放在陈老师处。

25日：警告书先打印好，27号看示范对照自己的作品，以自查为基础，制定评分比例。全组合作成果（资源共享）部分可占40%，个人成果和工作量占50%，平时表现占10%，同时考虑终期展出的策划组织。

27日：19：45的飞机去武汉湖北美院。答辩论文后，要每人做出集体作业的个人延展方案。

30日：今天又是一个大变化，地产项目按要求提交给了四川方面，效果还可以。另两家公司的方案，分别是五合国际、上海同轩。市委书记参加评审，初步评价我们的方案，基本被肯定。但同学想另外做一个完全没有客户要求因素的方案。老师们怎样回应？

5月10日：学院通知5月30～31日布展，6月1日评分，6月8～9日撤展。

5月31日：为6月5日闭营式准备，邀约嘉宾。摄制展览用的DV短片。必要时补照片。补审大事件。收集打卡机原始记录及课室门口公告板的记录。
……

THU

6月5日闭营
结束:纪开营人
蔡家陵81领导
设分院领导
拍照祝卡片展览
O.U投2制加拍
嘉宾沟通部分
收科普唯考察
必卖好补充
田昭电代替
乙期加速老师
踢毽三掷毕合
DV引事大事件
设计营总忑走
不去拍镜头
收集打卡
机所有尽好
记录门口笔汉本
2的张

FRI

同意尽快交齐
论文及毕业政计
作业电子板

现场> 闭营展

时　间：2007年6月1～8日
地　点：广州美术学院大学城美术馆

广州美术学院建筑与环境艺术设计系的首次毕业设计教学实验课题"07毕业设计营"成果展，于2007年6月1～8日举行，为期八天的展览吸引了省内外各高校的数千名学生、专业人士前来观摩。每天都有大巴装满了来自各地各院校的学生、教师，把展场围得水泄不通，展览人气之盛，使我们深感振奋。此次展览呈现着指导老师一年来策划、组织与实施的心血和37位毕业生在设计营里的激情投入所结出的丰硕成果。

广州美院建环系何以在此届毕业设计活动中具有如此号召力和影响力，华南理工大学建筑设计研究院的副院长陶郅教授的评价或许道出了部分原因："结果才是硬道理。"

广州美院有着很好的教学资源条件，一批伴随我国"环艺"产业背景下成长起来的教育家、设计师，以及他们教出的学生，成为很好的师资资源。他们具体成功的设计案例为实践教学提供了很好的教材。现在我们所做的，是从社会产业资源中挖掘更多更大的潜力，来支持设计教育。广美建环系的教学不是单纯的知识与技能的传授，也不是简单意义的以"专业"为思维终端的职业培训；而是以厚学理、

宽专业为学术支持，以市场细分、项目需求为实践根据的人才导向教育。由专业人才的"输送线"，转向跨专业人才的"定位点"。我们希望今后通过若干类型的设计训练营，寻找广美建环专业教育升级的支点与跳板。

熙熙攘攘的人群中，我们再次看到赵健老师在3月15日开营时为我们写下的前言。那时候赵老师所言的、我们师生身上的"双重压力"，在此时的成果展上总算释放了。当时"集美组榜样展"中那些优秀师兄师姐的作品和成长历程，在两个多月的时间里对"07营"的学生们有着怎样的影响？赵健老师当时对设计的解释在我们如今的成果中有多少可以兑现？种种问题，也许通过布满2000m²展览大厅的各个展板，能够给观众很多答案吧。

经过两个多月来的日夜奋力工作，在结营展签名板上的37位同学的面庞已经略显倦意，但在下面的留言板上，参观者留下了很多对我们的赞赏、鼓励和嘱咐，是对我们莫大的激励和安慰。

在墙上亮丽展示的，是我们在设计营过程中陆续出的5本名为《营地》的系列刊物。里面记录了设计营的项目洽谈、营地搭建、开题辅导、考察调研与实地测量、方案汇报等各个不同阶段，过程一一呈现。

本次展览展出了在我们与企业合约签订的四个大课题下，由五个小组完成的设计、研究的成果。分别是"企业总部空间与品牌延展"课题、"生活方式与地产规划"课题、"卫浴产品与使用终端空间"课题与"临时性建筑"课题。其中，"生活方式与地产规划"课题是根据380亩土地的四川绵阳桃花岛概念规划而展开的。参加这一项目的同学以生活居住小区与作为配套项目的会展酒店为具体内容再分为两个小组。在本次展览中，应提到的是同学们均以对设计价值的分析代替一般的项目说明，用图文交互陈述的形式，充分考虑到了便于观众阅读、理解设计意图。从概念草图到设计深化完善，从CAD平面到3D效果和动画演示，从形态研究模型到单位空间细部模型的制作，均一丝不苟。

在布展形式上，打破了仅仅是展板的二维平面上的展示手段，将浮雕式的空间示意、设计手册、材料样板、比例模型等与整个展厅环境作情景式连接，另外还借助"厅中厅"式投影区的多媒体演示效果，全方位地营造出一个多维度、肌理丰富、声光影俱备的展场空间。

在三个月的时间内，07毕业设计营圆满兑现了与四家企业单位签订的项目研究合同。合同执行下的课题经费为人民币38万元；有力支持了"营地"三个多月的正常运转，还支持了期间每一位同学的生活之需。另外，对在设计营中表现突出、成绩优秀的同学，还给予"劳动模范"的称号和物质奖励。

在6月5日当日，07毕业设计营举行了盛大的闭营仪式。本院领导、各系老师、行业著名学者和设计师、本次参与合作的企业代表，以及其他设计院校的同行，在现场举行了一场气氛热烈的研讨会。人们高度评价这次毕业设计营的观念和成果，高度珍视本次设计营的学术价值。

我们也得到学校领导的大力支持。由于各方帮助与师生努力，设计营一开始就引起了社会各界的关注，并被媒体广泛、多侧面地报道，由此形成很好的社会影响。可以说，07毕业设计营是一次成功的策划、出色的实践、成功的创新。

图为赵健院长和三雄市场总监王军先生在一起为设计营"劳模"们颁奖。

图为设计学院童慧明院长在研讨会上发言

...1...走走停停，坐坐看看。
...2...展场内的投影展示区。
...3...闭营入口的参观人群。
...4...人们对摆放在展桌上的设计册和石料样板饶有兴趣。
...5...展板前的小书架也是同学们自己做的。
...6...展览场景。
...7...形式多样的方案说明。
...8...留言签名板。

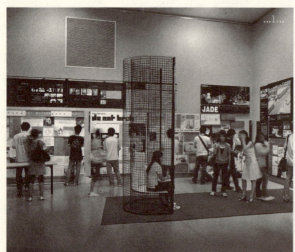

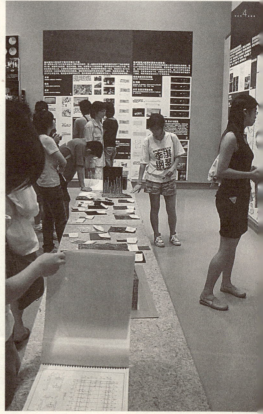

社会影响力> **媒体关注**
羊城晚报
2007年6月15日 创意版报道

营地，一场轰轰烈烈的"革命"

文/记者 刘朝霞 谢哲

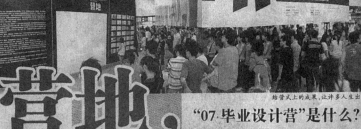

结营式上的成果，让许多人生出

"07毕业设计营"3月15日高调开营，6月5日，"07毕业设计营"高调结营。地点在广州美术学院大学城美术馆。

是日，广州城内设计"大腕"与众多企业家明星齐聚一台，人群涌涌，来自各大院校和众设计师穿梭人流中，镁光灯闪动。

展览内，立体的模型，崭新的概念，详细的说明……让人目不暇接。

这是一场关于"毕业设计"模式的改革，是广州美术学院设计学院，37位建筑与环境艺术设计系毕业生与四位老师，携手并行的一场"营地革命"。

虽然只是一小步，但改变却是一大步。

近三个月实验性的教学活动，从其构思的形成——策划——准备——实践，都有不同的声音在回响：有质疑，有否定，有观望；有支持，有担忧，如今都化成一张张笑脸，和一阵阵掌声。

07的学生脚步还没有迈出校门，已有单位向同学们伸出双手。

06的学生也急急敲响了杨岩老师的门，明年可不要忘记我们。

结营仪式上，出现了越来越多像三雄、乐家这样勇于支持学院设计的的企业！

这个时候，最感高兴的是谁呢？

经过近三个月超负荷的工作，迎来轻轻吃着瓜果的结营会，主持此项目的赵健和课题组师生们，在想些什么呢？

"07毕业设计营"是什么？

在开营式上，广州美术学院副院长赵健说，"07毕业设计营"是什么，那是"双重压力"——即来自于企业，也来自于院校。

"07毕业设计营"是什么，是"受教育者"以"项目"的名义，自导尽可能有强度的设计限制之历练；是以"题目"的名义，唤发尽可能有强度的设计自由之欢乐。

压力与价值并存。赵健深谙个中道理。

压力对于发起人环艺系系主任杨岩，是一种挑战。对于杨岩的上级赵健，更是一种智慧的应对。要扶助，要抵住，要借力，这其中不乏运用谋略，来让这一场"公司化""07毕业设计营"能款款而行。

他说，"公司化"的运作方式，与学校最大的区别在于静态管理，而学校的管理是动态的。已经习惯了三年半动态管理的学生，在一夜之间要三个月地接受静态管理，上很难。在学校现行体制作为组织和策划者的几师们，既要控制学生对静管理的破坏，也要面对外校管理者对非学校化的静态的质疑，在个人体能及极限状态上支撑着，是对们的考验，也无形中促进师与同学的共同进步。

"这个对于毕业设计方法的研究来讲，价值最的也正因为如此。"赵健在时说，"压力与价值最大的，压力有多大，价值就大。"

他一直强调，设计营向一个新教学改革的方向为设计的本质，不是把笔，通过电脑画在纸上，展览馆里。整个设计的运价值，有一半，体现在作外。

是一份与众不同的毕业礼物

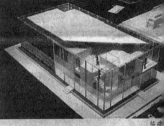

"07毕业设计营"的发起人杨岩从一年前开始，就已在酝酿和孕育也许会有许多人在说，杨岩你这么苦吃吗？

一成不变的毕业设计模式，你来个根本的颠覆，这不既苦了学生也老师吗？在商场和教学中摸爬滚打多杨岩，深知摆前让学生"面对公司作"，对学生意味着什么，院校到底什么样的学生给市场？老师担当的道仅仅是教程吗？今天，你培养的业了，他们难道仅仅带着一个"普交换者"的概念，去寻找谋生手段吗他要和毕业生一起，做一个有价空间同时也记录他们após空间的故事

五期精致的"营地"杂志出世了了营员们近三个月的总鉴，这其中的火花，有矛盾的交集，有成长的快涂鸦的率真，也有自我标榜的骄傲！

杨岩和谢菊明、李小群、陈瀚三师，送给了37位同学一份与众不同礼物，这本厚厚的有分量的成绩册将伴随他们开始寻找自己事业的

现在"07毕业设计营"虽已结岩的心中却有深深的不舍情结，也不想成败，只想尽心尽力做好说，希不是结果，而是梦想变成了现实；是像三雄极光、乐家洁具这样的

三雄极光展厅模型

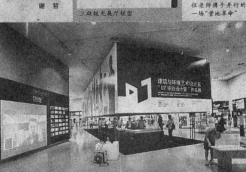

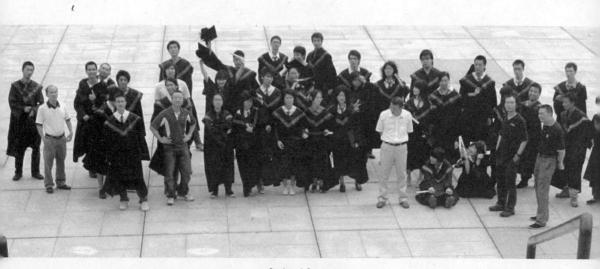

我们毕业了!

后记

毕业设计的设计

"07毕业设计营"过去也已一段时间了,但结营那天学生们在学校广场前把学士帽在炽热的阳光下高高抛起时的笑声、叫喊声,以及他们那一张张闪耀着青春光彩的脸,仍然时常在我脑海里浮现;他们的一句"老师,你们辛苦了!",仍萦绕在我的耳畔。这些记忆时至今日仍是我觉得最宝贵的东西。它不仅是对我过去工作的回报,也是滋养我内心深处,让我继续前行的力量。2007年中秋节,很多学生通过短信发来问候语:"老师节日快乐!呵呵!工作中发现老师教的好多'野'(广东话指东西、事情)都用上了!" "我现在在设计院成了小红人,真要好好多谢老师!:—〕" "我……挺好,好怀念在营地的时候……"有了这些温暖与感动,我们再辛苦也是值得的。

对这次教学事件的回顾,使我意识到这也是一个完整的设计过程。从开始这个课程教学计划的一刻起,我就着手把所涉及的各方需求系统排列出来,并由此构思一个试图解决问题所需的方案。其状态与面对一个基地总平面开始勾画第一张草图,是完全一样的。换种角度说,一次教学组织,从策划、实施到完成,就如同为学生们搭配一桌美味营养的大餐、剪裁一套贴身的衣服,亦或营造一个成长的场所一样。老师站在一个设计师的位置,自然要为这过程中的每一细节负责。

以往各阶段的教学,强调的往往是设计的理念、思维、方法,基本都是将知识浅泛化、类别化、抽象化,让学生习得过程。但是艺术设计类专业的最终目的,是通过计划与实施将创意构想"物化"为现实事物。这个过程必须在真实的工程项目中通过不断的实践来实现。只有通过对真实项目课题的操作,学生才能获得专业设计中的执行能力、协调能力及应变能力。在这个环境中,让学生直面问题,独立思考并动手解决,用压力激发他们的潜力,用"突发事件"打破他们的惯性思维,用商业与社会责任驱赶他们的依赖与被动心理。与此同时,老师的角色由过去对知识与经验的传授转变为对信息与资源的调配,身份由权威演讲者转变为梳理辅导者甚至是和学生们一起工作的同事。在对真实项目的设计管理中,以往教学中的纰漏和不足

之处也得以修正与补充。由此所形成的教与学之间的互动、互补与互换，正是学科建设与专业健全的必要场景。

当我们每次站上讲台，向学生教授什么是设计以及如何设计的时候，或许我们还应该再问自己：什么是设计教育？当"设计"已经成为无所不在、无处不谈的话题之时，作为设计教育者，更应谨慎。因在今天，设计本身所扮演的角色、所发挥的机能，以及所产生的价值，也都在不断地更新和衍变着。先将已知的事物"陌生化"，然后再尝试对其重新定义，也许是一种睿智。因为这可能有助于我们在实践中寻找真正属于自己的答案。

本书所呈现的，不是一个结果，而是一个过程；不是一段结束，而是一次肇始。通过梳理和总结，力求做到全而实，事无巨细，一览无遗。它可能是一件教学案例，也可能成为一个组织框架，还可能是一种素材激发。我们希望将摸索与积累所得到的一些方式和经验与设计界的师生同仁们深度共享。在"环艺"设计教学的课程体系和具体课程的设计都还有待修整和完善的当下，课程设置、课堂组织以及教学管理都应突破固有的向心性、封闭性、虚拟性，使学生在学习过程中将知识从获取到转化再到执行，进而质变为真实的能力，成长为社会所需之才。也在此希望我们的"环艺"设计专业及教育，通过各类的实验课程在以上思考中寻找新答案。

由衷地感谢广州美术学院各级领导、广州集美组，以及为这次设计营提供课题与经费的三雄·极光照明、乐家洁具、四川富临集团和广东佛山市三水源盛土方工程有限公司。在他们的支持下，本次设计营才能在种种限定条件下得以创新性地开展。感谢广州美院"建环"系的老师们，正是与他们一起对设计教育的共同探讨研究，才能使我们迈出这突破性的一步。同时还要感谢参与设计营的37位学生，是你们的青春激情鼓舞着我们将设计教育创新之旅继续下去。

杨岩